KB165150

불편한 진실에 맞서
길 위에 서다

불편한 진실에 맞서
길 위에 서다

1판 1쇄 펴낸날 2017년 5월 3일

지은이 홍성담
펴낸이 나성원
펴낸곳 나비의활주로

기획편집 권영선
디자인 ALL DESIGN GROUP

주소 서울시 강북구 삼양로 85길, 36
전화 070-7643-7272
팩스 02-6499-0595
전자우편 butterflyrun@naver.com
출판등록 제2010-000138호

ISBN 979-11-88230-03-7 03600

불편한 진실에 맞서 길 위에 서다

홍성담 지음

민중의 카타르시스를
붓 끝에 담아내는 화가 홍성담,
그의 영혼이 담긴
미술 작품과 글 모음집

나비의 활주로

나에게 그림이란 무엇인가

그림을 그리다가 나는 가끔 내 자신에게 이런 덧없는 질문을 한다.

"너에게 그림은 무엇인가?"

그러나 나는 아직까지도 이 질문에 시원하게 답을 해본 적이 없다.
그냥 씩 웃는 것으로 매번 이 질문을 허공에 흩어버렸다.
나에게 그림이란 무엇인가.
오늘은 이 '프롤로그' 지면을 통해서 이 질문의 답을 꼭 찾아보고 싶다.

그렇다!
'그림 그리기'란 한 송이 꽃을 피우는 일이다.
인간들의 모든 욕망과 게걸스러운 탐욕이 내버린 배설물 똥오줌과 온갖 오
물들, 인간들의 사랑과 증오가 남긴 썩어 문드러진 땀과 정액과 가래침들,
인간들의 삶과 죽음의 고통스러운 경계가 남긴 상처와 피고름덩어리들 속
에 뿌리를 내려서 피어올린 꽃이다.
즉, '그림 그리기'는 인간의 야만과 문명의 경계, 그 칼날처럼 얇고 위태로운
경계에서 이루어진다.

우리는 2014년 4월 16일, 세월호 학살 사건에서 국민을 위한 국가가 없다는
것을 확인했다.
일찍이 1980년 광주 오월 학살 사건에서 나는 국가를 보지 못했다. 오히려
국가의 이름으로 광주 시민을 빨갱이로 덧칠하는 '저주'만 보았을 뿐이다.

더 일찍이 1947년 제주도민 7만여 명이 학살되었던 '4·3 항쟁'에서 국가는 어디에 있었던가.

2007년 태안 앞바다 기름 유출 참사에서도 국가는 보이지 않았다.

2009년 용산 참사에서도 국가는 결코 없었다.

2016년 역사 국정 교과서, 사드 배치, 일본군 위안부 합의에서도 국가는 없었다.

2017년 국정 농단 대통령 탄핵을 반대하는 태극기와 성조기에서도 국가주의만 남고 대한민국은 사라져버렸다.

나는 이 나라의 정치권력과 자본가들의 반헌법적인 행태를 너무 많이 경험했다.

이런 현실에 매번 분노하고 좌절하다가 가까스로 다시 희망을 찾아가는 일상을 반복하면서 국민 노릇하기가 이렇게도 힘든 것인가 하는 자괴감이 들기도 한다. 당연히 예술가는 이런 추상적인 감정을 형상화하려는 노력을 마다하지 않는다. 그래서 시대의 첨예한 갈등이 충돌하는 곳을 향해 언제든지 다가서는 것이 예술가의 업이다.

예술가는 한곳에 오래 머무르지 않는다. 오래 머무르면 적잖은 권력과 부가 주어진다. 멈추면 고여서 썩는다. 화가란 잠시도 멈추지 않고 흘러가야 하는 나그네와 같다.

어젯밤 완성했던 것을 오늘 아침엔 때려 부수고 다시 새롭게 시작해야 하는 것이 예술가의 숙명이다.

洪成潭

그런데 나에게 그림은 무엇인가.
나는 1980년 오월 광주를 관통하면서 국가 폭력과 싸우는 것을 내 인생의
목적이고 약속이라고 생각했다.
인간의 생명과 존엄을 위협하는 모든 악에 저항하는 것이 내 그림이 해야
할 일이라고 생각했다.

그래서 그림은 나에게 '도구'다.
가난하게나마 나를 먹고살게 만드는 직업이다.
또한 내가 기어코 하고 싶은 말을 대신 표현하는 도구다.

그림은 나에게 '무기'다.
저 무참한 권력들은 항상 법을 앞세우고 뒤에서 우리 등에 총과 칼을 박
았다.
그림은 그들의 음모를 폭로하고, 그들의 민낯을 드러내게 만드는 무기다.
그림은 진실을 파괴하는 온갖 야만에 저항하는 지극히 단순한 내 언어일
뿐이다.

물론 나의 그림이 저 야만을 꺾는 힘이 될 수 있을지는 의문이다. 단지 이
모멸스러운 시대를 함께 견디어내는 사람들과의 연대와 공감을 추구하는
인간 정신을 세우는 데 작은 도움이라도 되었으면 하는 바람이다.

출판사 나비의활주로에서 이 단순한 언어들을 한데 묶어서 책으로 만드는 어려운 일을 맡아주셨다. 화가로서는 큰 행운인 셈이다. 내가 시큰둥할 때마다 힘을 불어넣어주신 나성원 사장님께 진심으로 감사 인사를 올린다. 그리고 중구난방인 내 그림 파일 아카이브를 뒤져서 반듯한 목차를 만들고, 내 엉성한 원고를 다듬는 데 애써주신 편집팀이 없었다면 책으로 만드는 것은 애초부터 불가능한 일이었다.

중국의 조절 불가능한 경제적 팽창과 고슴도치 북한의 핵과 일본의 제국시대에 대한 환상과 미국의 아시아태평양 군사전략은 동아시아 역내에 국가주의를 속성재배 시키고, 그만큼 전쟁의 기운은 우리의 턱까지 차오르고 있다. 지금 한반도를 둘러싼 동아시아의 미래는 절망적이리만큼 어둡다.

어두울수록 별빛은 더욱 또렷하다.
잔도를 걷는 나그네는 밤길도 마다하지 않는다.
별빛은 나그네의 부지런한 발등을 쫓아오는 법이다.
걷는 것이 나그네의 모든 일이듯이 나는 계속해서 그림을 그릴 뿐이다.

2017년 홍성담

洪
成
潭

CONTENTS

PART 3

예술가의 사명:
직설인가, 풍자인가

소독되어진
표현의 자유를 거부한다

동학 – 달빛에 바랜 눈물

洪成潭

백알 바다로부터
유민한 하얀 사람들의 역사
– 까마득하게 먼
옛날의 사람 사는 이야기

민중, 미술, 그리고 걸개그림

거대한 서사를 담은, 민중과 함께 숨 쉬다

동학
– 달빛에 바랜 눈물

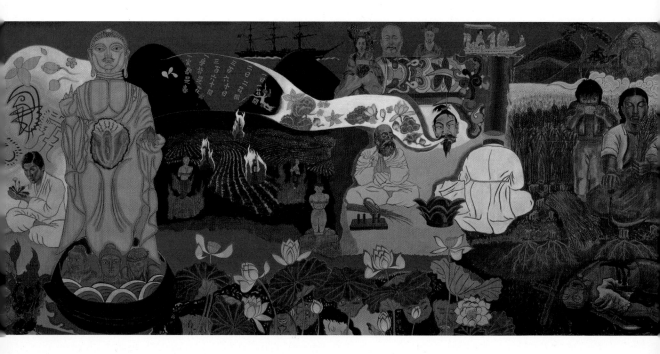

'사람이 곧 하늘'이라는 인내천(人乃天) 사상의 동학 교주 최제우는 자기를 따르는 형제들과 함께 보름달이 뜨는 산 위에 올라가 칼춤을 추며 노래를 불렀다.

"시호시호 이내시호 부재래지 시호로다
만세일지 장부로서 오만년지 시호로다
용천검 드는 칼을 아니쓰고 무엇하리
무수장삼 떨쳐입고 이칼저칼 넌즛들어……."
(때다, 때다 나의 때로다. 두 번 다시 오지 않을 때로다.

만세에 한 번 태어나는 장부로서, 오만 년의 때로다. 용천검 드는 칼을 아니 쓰고 무엇 하리…….)

그러나 세상의 무유등등(無有等等)을 꿈꾸었던 수운 최제우는 1864년 사도난정(邪道亂正)의 죄목으로 효수형에 처해졌다. 조선왕조 마지막 봉건주의의 숨결은 궁궐의 지붕 아래 기둥만큼이나 그 둥치가 굵고 완강했다. 극심하게 어두웠던 시절에 '밥이 하늘이다'고 설파한 동학의 2대 교주 해월 최시형은 당시 조선 인민의 고통스러운 삶의 현실과 함께했다.

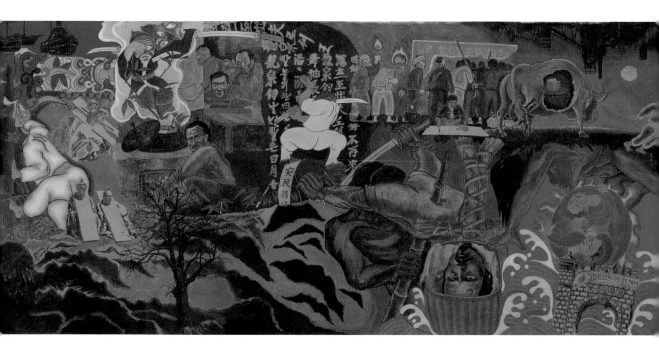

걸개그림 〈동학-달빛에 바랜 눈물〉은 북접(北接)을 중심으로 동학의 사상적 배경과 남접(南接)을 중심으로 동학 농민 혁명을 씨와 날로 직조했다. 걸개그림 양식의 모본이 된 〈감로탱화〉에서 보여주는 시간과 공간의 배치를 '사상'과 '행동'으로 교직하면서 동학의 역사를 이야기했다.

조선왕조는 일본군을 끌어들여 동학 혁명을 무자비하게 진압했다. 동학 혁명군을 이끌었던 녹두장군 전봉준이 일본군에 체포되어 서울로 압송되고, 재판을 받은 뒤 교수형에 처해졌다. 그의 제자가 한강 모래밭에 효시된 정봉준의 목을 몰래 거두어서 대나무 석작에 넣어 고향 정읍 어느 고갯길에 묻었다. 1980년대의 농민 운동가들에게 따스한 쌀밥 한 끼 지어주기 위해서 녹두장군이 다시 살아나 아궁이에 불을 지피고 있다.

동학 잔당으로 제자들과 떠돌다가 후천개벽을 위해 천지공사를 외치던 조선의 마지막 지식인 증산 강일순은 금산사 미륵불 배꼽에 들어가 머물다가 개벽된 세상과 함께 오겠다며 1909년 음력 6월 24일에 스스로 목숨을 끊었다. 강일순이 머물고 있는 금산사 미륵불 뒤에서 시인 김지하가 자신의 손바닥 위에서 한 생명 민들레꽃을 피어 올린다. 그는 1991년 민주주의를 외치며 분신자살했던 수많은 주검 위에 앉아 있다.

녹두장군의 살아남은 아들이라고 했던가. 고향 마을에서 머슴을 살다가 주인집 소를 훔쳐 대처로 도망갔다. 보름달이 훤하게 뜬 밤이었다. 어린 머슴도 울고, 끌려가는 소도 울고, 보름달도 울었다.

걸개그림은 그냥 '보는 그림'이 아니라 '읽는 그림'이다. 민중미술은 그냥 '선동적인 그림'이 아니라 '역사와 현실'을 정교하게 엮는 그림이다.

하얀 사람들은 삼삼오오 짝을 지어서, 또는 가족들끼리, 함께 사는 마을 사람들끼리 해가 뜨는 동쪽을 향해 거처를 옮겨가기 시작했다. 새로운 곳을 찾아 나서는 것은 가슴을 설레게 했지만 조상의 거처를 뒤에 남겨두고 떠나는 것은 무척 안타까웠다.

그러나 조상의 영혼도 그들과 함께 동쪽을 향해 걷고 있다고 믿었다. 시시때때로 하얀 사람들은 서로 음식을 나누기 전에 부모의 영혼을 위해서 자신의 몫에서 골고루 떼어내 고운 그릇에 담은 음식을 동북 방향 문 앞에 두고 정성을 바쳤다. 그런 방법으로 부모의 영혼이 자신들과 언제나 함께하는 것을 확인했다.

간혹 생소한 풍경이 펼쳐질 때마다 그들은 새로운 노랫소리를 들었다. 황량한 광야에서는 메마른 노랫소리를, 산봉우리마다 하얀 눈이 덮인 태산준령 아래를 지날 때에는 웅혼한 노랫소리를 들었다. 세상은 노래로 가득했다. 하얀 사람들은 그 노래를 따라 부르기도 했다. 홀로 걷는 걸음걸이에 맞추어서 낮은 소리로 읊조리기도 하고, 사랑하는 사람과 함께 비밀스럽게 옹알거리기도 했고, 주변에 모인 사람들이 모두 한꺼번에 우렁차게 외치기도 했다.

하얀 사람들은 동쪽 하늘 끝에서 뜨는 해가 손을 길게 뻗으면 잡힐 만한 곳에 마침내 도착했다. 그러나 그들의 발걸음을 멈추게 한 것은 거대한 늪지대였다. 저 위험한 늪지대만 건너면 해가 뜨는 새로운 땅에 도착할 수 있었다. 그들은 늪지대를 한 번도 경험해보지 못했다. 하루 내내 하얀 안개를 모락모락 피워 올리는 늪지대는 비밀에 덮여 있었다. 비밀은 언제나 새로운 공포를 만들어냈고, 그 비밀을 알고 있다고 말하는 사람은 그것의 진위를 불문하고 권력을 갖게 되었다. 또한 비밀은 온갖 사술을 등장시켰다.

늪지대에서 안개가 올라오는 소리, 늪지대 위를 스쳐 지나온 바람 소리, 늪에 빠져 숨을 거둔 온갖 짐승들의 영혼이 말하는 소리를 오직 자기만이 들을 수 있다고 주장하는 사람들이 등장했다. 그들은 하나같이 비밀을 핑계로 소리를 독점하는 사람들이었다.

그러나 하얀 사람들 중에서 용감한 이들이 드디어 그 비밀의 늪을 건너기 시작했다. 한 길 앞도 보이지 않는 안개가 많은 사람들을 깊은 늪 속으로 밀어뜨려 빠져 죽게 했다. 그래도 용감한 사람들은 해 뜨는 동쪽을 바라보고 죽음의 늪을 건너기 위해 걸음을 멈추지 않았다.

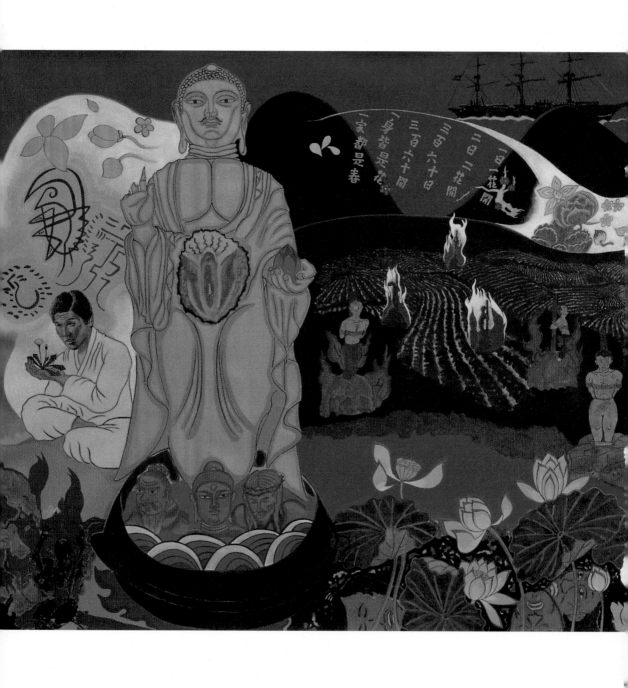

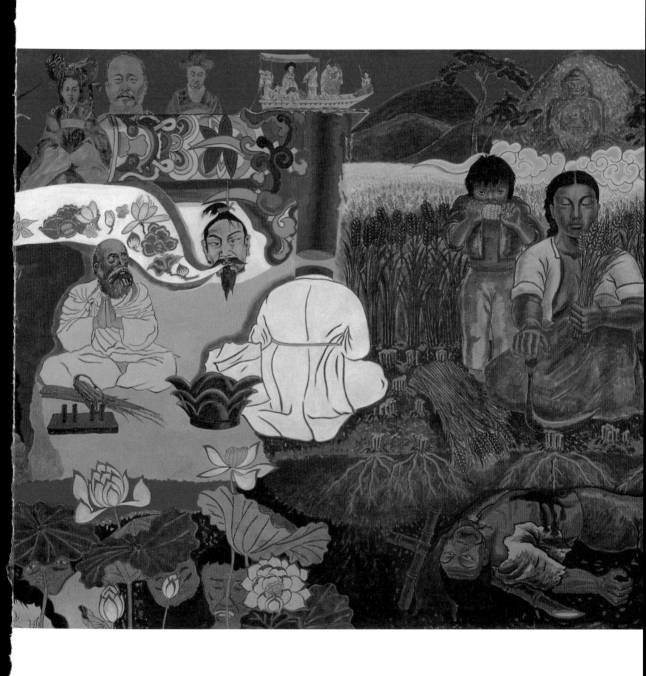

백알 바다로부터 유민한 하얀 사람들의 역사
– 까마득하게 먼 옛날의 사람 사는 이야기

너른 초원과 높은 산 연봉으로 빙 둘러쳐진 바다가 있었다. 바닷물은 수정처럼 맑아서 열 길, 스무 길 물속까지 훤히 보였다. 그 바다와 높은 산 사이에 아름다운 사람들이 살았다. 바닷가를 빙 둘러 살아가는 사람들을 모두 '하얀 사람들'이라고 불렀고, 수정보다 더 맑은 이 바다를 하얀 사람들은 '백알 바다(바이칼 호수)'라고 불렀다.

하얀 사람들은 5년에 한 번씩, 왼쪽 방향으로 사흘 밤낮을 걸어 발걸음이 멈춘 자리에 거처를 옮겼다. 그렇게 60년 동안에 열두 번 이사를 하면 그 바다를 빙 돌아서 결국 자신이 태어난 곳에 다시 도착했다.

하얀 사람들은 자신들이 세상에 태어난 것도, 병든 것도, 죽는 것도 모두 자연의 일부로서 자연스러운 법칙이라고 생각했다. 그리고 봄이면 산과 들에 새싹이 돋아서 꽃을 피우고, 가을엔 열매를 맺고 시들어 말라가는 것도 신(神)의 거대한 뜻이라고 믿었다.

하늘을 날아가는 작은 새의 날갯짓도, 길을 걷다가 우연히 발부리에 채이는 작은 돌멩이 하나까지도 모두 사람과 똑같은 분량의 영혼과 생명과 인연을 가졌다고 여겼다. 그래서 생명이 있는 것이든, 생명이 없는 것이든 사람만큼 귀한 것이고 그런 모든 것이 다 함께 결합해서 아름다운 세상을 만든다고 생각했다.

소통은 사람과 사람끼리만 하는 것이 아니었다. 사람과 꽃나무가, 초원을 달리는 짐승과 사람이, 언덕 너머 솟아 있는 큰 바위와 사람이, 하늘과 사람이, 땅과 바다가 서로 이야기를 하고 서로 먹을 것을 나누었다. 하얀 사람들은 이런 자연과 이야기하기 위해서 끊임없이 발걸음을 걸었다.

세상 만물과 함께 어우러져 '걷는 것'을 통해 초원에 깃든 영혼을 만나고, 고요한 숲속에서 잠자는 영혼을 깨워서 내 육신을 낳아준 부모의 숨결을 느끼고, 언덕의 갈대밭에서 우리 부모의 그 부모의 부모를 낳은 수많은 사람들의 노랫소리를 들었다. 세상은 노랫소리로 가득했다. 백알 바다가 숨을 쉬면서 만드는 파도 물결 골골마다, 거대한 산을 덮은 나무들, 그 나무의 이파리 하나하나, 그곳에 깃들어 있는 물고기와 새와 짐승들도 모두 노래를 불렀다. 하얀 사람들은 그 노랫소리를 듣기 위해서 끊임없이 걷고 또 걸었다.

어느 날 아침, 하얀 사람들은 해 뜨는 동쪽에서 들려오는 거대한 노랫소리를 들었다. 이글거리는 햇덩이가 지평선 위로 둥 떠오르면서 아침노을이 쏟아지자 온 세상이 붉은빛의 향연으로 거룩했다. 누군가가 외쳤다.

"해가 뜨는 동쪽으로!"

사람들은 백알 바다의 아름다운 역사를 유지 기억시키기 위해서 어쩔 수 없이 또 다른 부처의 노래를 만들어 그들 역사의 꼬리에 이어 붙였다. 그들은 미완의 부처이자 미래의 부처를 창조했다. 〈창세무가(創世巫歌)〉는 이렇게 노래한다.

미륵님 세월에는 섬들이, 말들이 먹고 사람 세월이 태평했는데, 석가님이 내려와서 미륵님 세월을 빼앗으려 하였다.
미륵님 말씀이, "아직은 내 세월이지, 네 세월은 아니다."
석가님이 응수하기를, "미륵님 세월은 다 갔다. 이제는 내 세월을 만들겠다."
미륵님 말씀이, "네가 내 세월을 빼앗으려거든 너와 내가 내기 시합하자. 더럽고 음흉한 이 석가야."

내기 시합에서 석가님은 두 번이나 연거푸 졌다. 석가님이 항복하면서 말하기를, "또 한 번 더 하자. 너와 내가 한 방에 누워 모란꽃을 모락모락 피워 내 무릎에 올라오면 내 세월이요, 네 무릎에 올라가면 네 세월이다."
석가는 도둑 심보를 먹고 거짓(假) 잠을 자고, 미륵님은 참(眞) 잠을 잤다. 미륵님 무릎 위에 모란꽃이 피어 올라왔다. 석가가 몰래 중둥이를 꺾어다가 제 무릎에 꽂았다.
미륵님이 잠에서 깨어나 저주하기를, "축축하고 더러운 이 석가야, 내 무릎에 핀 꽃을 네 무릎에 꺾어다 꽂았으니 꽃이 피어도 열흘이 못 가고 심어도 십 년이 못 가리라."

미륵님이 석가의 지나친 성화에 진저리가 나서 석가에게 세월을 넘겨주기로 작정하고 예언하기를, "음흉하고 더러운 석가야, 네 세월이 되면 세상은 마을마다 병이요, 집집마다 죽음이요, 온갖 환란에 말세가 되리라."
미륵님이 구만리 장천하늘로 도망가면서 또 석가에게 말하기를, "석가 네 세월은 더럽고 추하리라. 만 년이 만 번 지나서 비로소 내 세월이 되면 그때 이 땅에 다시 내려와 태평성대를 이루리라."
신과 인간의 시간 개념은 서로 다르다. 신의 하루는 인간에게 수수만년이 되기도 하고, 인간의 하루가 신에겐 수수억년이 되기도 한다. 이후부터 태평성대를 만들려는 많은 사람들이 미륵의 세월을 꿈꾸며 자칭 타칭 미륵의 환생이라고 주장했다. 또는 죽음 이후에 미륵으로 추앙받기도 했다. 대부분의 민란은 미륵의 세상인 태평성대를 꿈꾸었다.

동해바다에서 태백준령을 훌쩍 넘어 중부내륙으로 걸어가서 무조(巫祖)가 탄생한다. 이승세계에서 가장 비통하게 버림을 당한 자, 여성이 주인공이다. 왕의 일곱번째 딸이 강가에 버려졌다. 그래서 버려진 아이라는 뜻으로 '바리데기'로 불려진다. 그 아이를 담은 바구니가 강을 따라 흘러가다가 어부 노인이 건져내서 기른다.

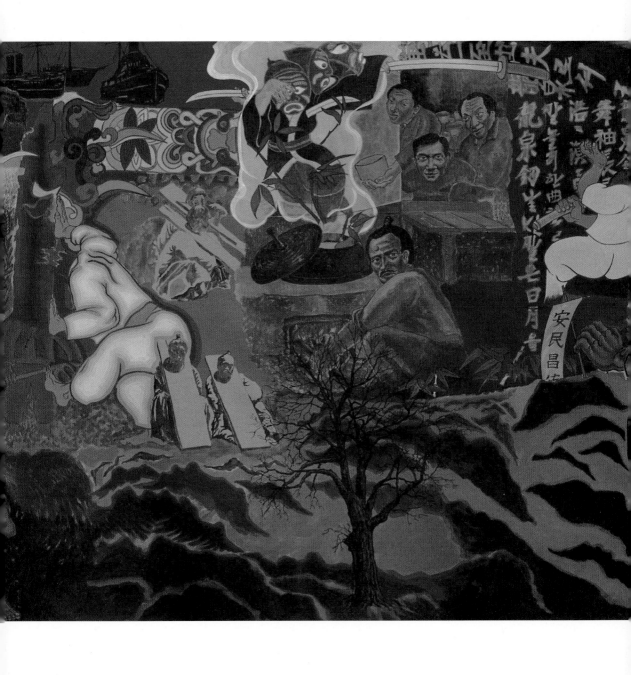

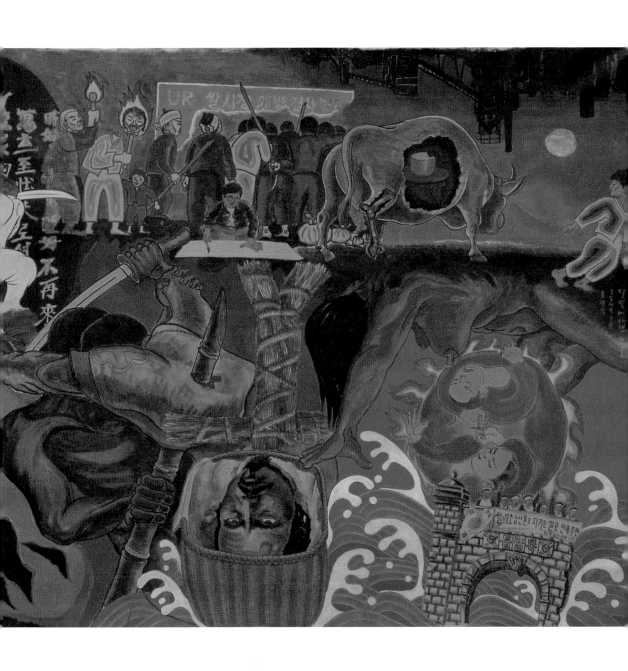

늪 바닥은 한 사람의 무게만 겨우 감당할 수 있었다. 육신 외의 모든 것은 과감하게 버려야 했다. 곡식 한 홉만 주머니에 몰래 숨기고 있어도 늪은 여지없이 사람을 삼켜버렸다. 모든 것을 비워야 늪을 건널 수 있었다. 어떤 현명한 자가 늪 위를 스쳐 불어오는 바람 소리를 노래로 불렀다. 그리고 현자의 노래를 따라 부르며 죽음의 '빨린(베링) 늪'을 건넜다.

'빨린 늪'을 건너지 못한 사람들은 따뜻한 남쪽을 향해 해변을 따라서 걷기 시작했다. 가진 것이 많아서 걸음이 느렸다. 걸음이 느릴수록 새로운 식구들이 늘어났다. 남쪽으로 내려갈수록 너른 들은 사라지고 깎아지른 산 아래 길고 좁은 해변이 이어졌다. 좁은 곳에 사람들이 많아지니 일정한 규칙과 관습이 생겨났다. 그러나 사람들은 노랫소리를 그치지 않았다. 검푸른 바다의 하얀 파도꽃과 초록빛 산맥이 어우러지면서 여러 다양한 장단과 박자를 만들었다.

하얀 사람들은 휘파람 소리를 내어 물고기를 모이게 했다. 다섯 명의 여인이 붉은 해당화를 왼손에 쥐고 한데 모아서 양팔을 넓게 벌려 빙빙 돌면서 노래를 부른다. 한데 모아진 다섯 송이의 해당화가 더욱 붉다. 여인들의 하얀 옷 위에 걸친 초록 빨강 노랑 파랑 오방색 철릭이 바닷바람에 펄럭인다. 장단은 '진쇠'를 지나서 흐드러진 '푸너리'로 넘어간다. 동해바다가 그득하게 넘친다. 거센 파도와 바람이 장단 안으로 빨려 들어왔다.

멀리 하늘에서 내려다보니 다섯 여인이 각각 살아 있는 꽃잎이 되어 해변가에 커다란 꽃봉오리를 활짝 피웠다. 동해안 별신굿의 '꽃춤'이다. 이 강렬한 생명력의 춤과 오방 원색은 먼 옛날, 해 뜨는 동쪽을 향해 걸음을 걸었던 역사와 죽음의 늪을 건너간 용감한 형제들에 대한 향수의 표현이다. 아마도 사람이 만들 수 있는 모든 몸짓 중에서 슬프도록 화려하고 가장 생동하는 춤일 것이다. 이것은 무(巫)에서만이 가능한 몸짓이다.

이때 서쪽에서 온 부처가 이 땅에 나타났다. 각자 깨달음을 얻어 극락세계로 간다는 믿음을 설파한다. 그리고 '백알 바다'로부터 오늘 이 땅까지 걸어왔던 아름다운 역사가 모두 부처의 품 안으로 들어가 안락을 꿈꾼다. '해 뜨는 동쪽'에 대한 목표는 부처의 손바닥 위에서 공(空)이 되어버렸다. 신앙이 국가 제도로 변하면, 가장 먼저 거대한 축조물을 세우기 시작한다.

인간의 힘으로 도저히 만들 수 없게 보이는 거대한 축조물이 경쟁적으로 지어진다. 축조물의 긴 그림자 속에 똬리를 튼 권력이 무럭무럭 자란다. 권력은 신의 이름으로 사람들을 지휘하고 착취하며, 더 많은 양의 권력을 영원히 누리고 싶어 한다. 부처는 권력의 안락한 그늘로 기어들어가 깊은 잠 속에 빠져버렸다.

바리 1
30×45cm
종이
먹과 수채
2009.

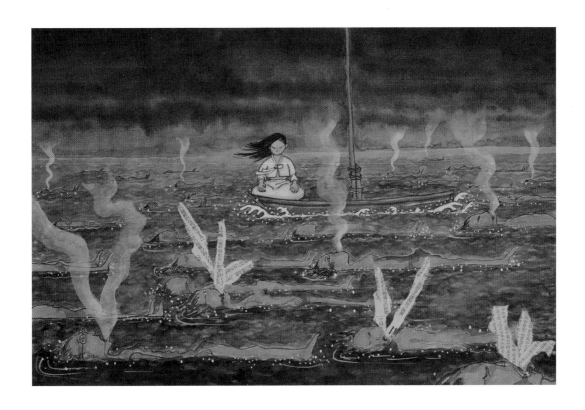

바리 2
30×45cm
종이
먹과 수채
2009.

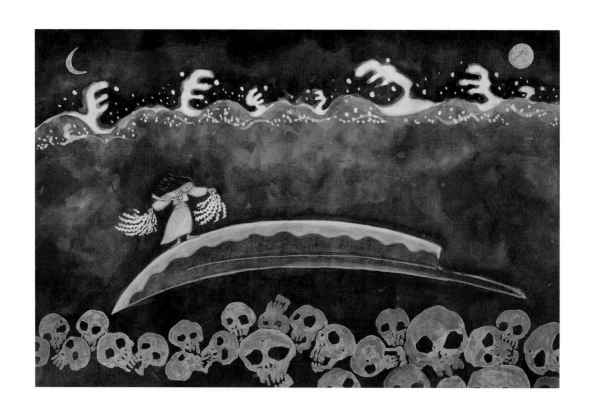

십 수 년 후에 왕과 왕후가 죽을병에 걸렸다. 저승에서 가져온 생명수(生命水)만이 그들을 살릴 수 있다. 왕국의 절반을 상으로 준다 해도 아무도 선뜻 나서는 사람이 없다. 바리가 생명수를 찾으러 떠난다. 그녀는 저승에서 온갖 험난한 과정을 겪고 마지막에 석장승에게 묻는다.

"생명수는 어디에 있는가."
"내 밥과 빨래를 7년 동안 해주고 아들을 일곱 낳아주면 가르쳐주겠다."
그녀는 일곱 아들을 낳은 후에 생명수를 갖고 이승의 부모에게 달려와서 입에 흘려 넣었다. 다시 살아난 왕은 그녀에게 묻는다.
"나를 살린 사람에게 왕국의 절반을 주기로 했다. 어디를 원하는가."
"왕국의 절반이 나에게 지금 필요한 것이 아니고, 단지 사람들이 죽어서 저승으로 가는 피안의 바다를 건널 때 느끼는 참혹한 고통을 절반이라도 덜어주면서 살고 싶소."

이후로 그녀는 피안의 바다에 정좌하여 무조가 되었다. 세상에서 버려진 자, 버림을 당한 자가 죽음과 삶의 경계를 관장하는 무조가 되었다는 서사무가 〈바리데기〉의 줄거리다. 무(巫)의 이상을 받드는 하얀 사람들은 왕국의 절반 몫에 관한 계약이 지금까지도 유효하다고 믿는다. 이 계약은 천년이 열 번을 반복해 내려오면서 하얀 사람들의 무의식을 통해 오늘날 우리들에게까지 전달되었다. 이 땅의 절반은 비루먹은 자들, 버림받은 사람들, 내침을 당한 사람들, 병들고 늙고 약한 자들의 고유한 몫이라고 당연하게 생각했다. 이로써 무(巫)는 세상에서 내쳐진 사람들, 즉 병들고 늙고 약한 사람들의 마지막 존엄을 지키는 선언을 하게 된 셈이다.

동해바다에서 남쪽으로 내려가 해변을 따라서 주욱 돌다가 서해와 남해가 만나는 지점에 걸음을 멈춘다. 너른 들판이 풍요롭다. 산과 들과 바다가 서로 살포시 껴안듯이 만나니 맛난 먹을 것이, 입을 것이 모두 풍족하다. 풍족할수록 호흡이 길고, 걸음이 느리고, 말씨도 느리다. 생동감이 사라진 대신에 세련미를 추구한다.

넋 올리기
162×130cm
캔버스
유채
1996.

제의에 필요한 노래와 춤에는 그 지역의 생활 서사가 들어간다. 즉, 지역공동체의 역사적 경험으로 각색된 가무(歌舞)가 삽입된다. 가무의 내용은 훨씬 더 기술적인 숙련도를 필요로 하게 되고, 강신(降神)한 무(巫)의 절대적 권위보다는 춤과 노래를 통해 사람들의 신명(神明)을 감동시킨다. 즉, 무(巫)는 제의의 절차를 점차 감동감화의 예술과 문화적 영역으로 발전시킨다.

진도 '씻김굿'은 하얀 사람들의 신앙을 생활 문화 혹은 생활 예술의 차원으로 이끌어낸다. '백알 바다'로부터 이 땅까지 유민의 역사에 깃든 오방원색 이미지를 탈색한다. 색감이 주는 원초적 기억을 모두 지워버리고 당대의 생활서사로 빚은 춤과 노래에 주목하도록 한다. 순결한 하얀 세상에서 하얀 사람들의 기억은 오히려 훨씬 더 강조된다.

그래서 '진도 씻김굿'의 제의는 철저하게 모두 하얀색이다. 무당은 하얀색 고깔에, 하얀색 한복에, 하얀색 철릭에, 하얀색 지전을 들고, 하얀색 옷을 입은 잽이(악사)들의 장단에 맞추어, 하얀색 넋지 앞에서 춤과 노래로 하루 밤낮 동안 길고 긴 서사무가를 펼친다.

'고풀이'에 쓰이는 서리서리 맺힌 한이 스며든 '고'도 하얀색이고, 망자는 하얀 쌀과 하얀 꽃으로 만든 꽃밭에서 놀다가, 이승의 사랑과 미움으로 때 묻은 영혼을 말끔하게 씻어내고, 저승으로 떠나는 길도 하얀색 질베이며, 피안의 바다를 건너기 위해 망자를 실은 용선(龍船)도 하얀색 가화(假花)로 가득하다.

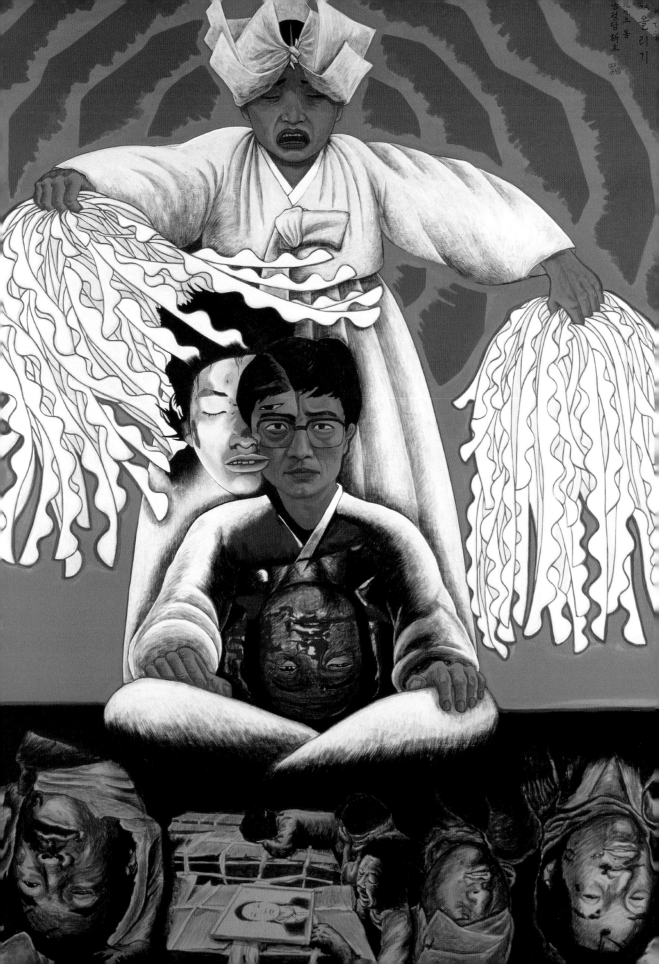

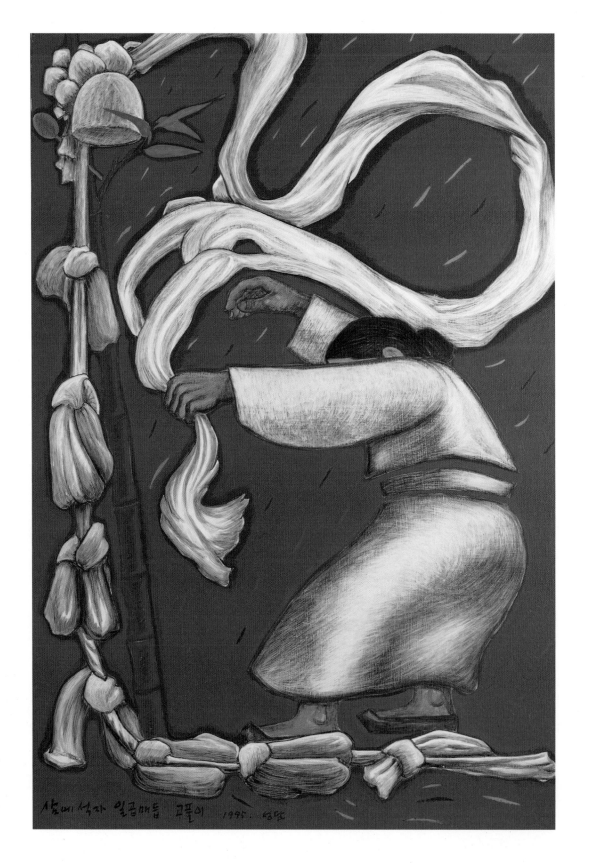

삶에 석자 일곱매듭 고풀이 1995. 성당

고풀이
119×91cm
캔버스
유채
1998.

이 미니멀한 분위기는 대단히 '현대적'이다. 노래가 때로는 염불처럼 간결하다가, 굿거리장단에 마을 사람들이 무당과 함께 춤을 추다가, 진득한 한숨과 함께 토해 내는 육자배기 흐느끼는 소리에 사람들은 서럽게 울다가, 굿삼채장단에 망자가 하늘로 올라가는 길은 유장하다. 단지 소리와 춤이 장엄을 만든다.

제의에 참가하는 사람들은 이렇게 죽음과 화해하고, 원한의식을 치유하고, 사랑을 소원하고, 다시 엄중한 삶의 현장으로 건강하게 복귀하게 된다. 하얀 사람들의 구전된 역사, 즉 동아시아 샤머니즘 문화의 정점은 씻김굿에서 완성되었다. 진도 씻김굿은 하얀 사람들이 만든 무(巫)의 제의 중에서 가장 빼어난 문화적 양식을 보여 준다.

조선 후기는 부침이 많은 역사다. 민초들 사이에서 운명적으로 싹튼 근대적 자아와 조선 봉건왕조가 정서적으로 부딪치는 장면을 우리는 조선 후기 역사에서 가끔 만나게 된다. 당시 불교는 지난 오랜 세월 동안 제도 안에서 유지되면서 무속의 상당 부분을 습합시켰다. 무속과 더불어 당대의 민중적 놀이문화의 주를 이루고 있던 광대패와 사당패들까지도 불교의 넓은 오지랖 속에 자리를 잡았다. 조선 왕조의 사대부 중심의 유교근본주의는 불교와 무속을 소외시켰다. 조선 후기에 때때로 일어난 민란은 조선 왕조에 대한 불만 세력과의 결합을 꾀했다. 그중에는 불교나 무속, 그리고 평양을 중심으로 형성된 고려 왕조 부흥 잔존세력들도 포함되었다.

황해도 구월산에서는 2, 3년에 한 번씩 전국의 무당들이 비밀리에 모여서 일종의 '결사의 굿'을 만들었다. 통돼지를 고사상에 올렸다. 고려를 패망시키고 조선 왕조를 건국한 이성계는 그들에게 한갓 권력욕에 환장한 욕심쟁이 돼지에 불과했다. 육중한 통돼지를 삼지창에 꽂아 고사상 위에 세웠다.

청신 2
162×260cm
캔버스
유채
2010.

컴퓨터 페인 부(符)
120×120cm
판넬
오브제
2006.

굿이 절정에 달할 즈음에, 굿을 이끌어가는 대무(大巫)가 통돼지의 생(生)비계를 칼로 베어 빙 둘러선 사람들에게 던져준다. 사람들은 서로 먼저 생비계를 받아 입에 넣고 질겅질겅 씹는다. 조선 민중의 불구대천지 원수 이성계의 생살을 씹고야 말겠다는 결의인 것이다. 이것을 지금도 '성계육(肉)'이라고 부른다. 황해도 내륙 산간지역에서 전해지는 정통 '내림굿'의 한 대목이다.

조선 후기의 불교는 민중들의 요구에 의해서 무속서사를 '산신당'이나 '칠성각'이라는 이름으로 껴안는다. '백알 바다'에서 시작된 하얀 사람들의 길고 긴 서사(敍事)는 입과 입을 통해서 노래나 춤으로 구비 전승 되어오다가 사회경제 변동기인 조선 후기에 들어서서 불교사찰의 〈감로탱화(甘露幀畵)〉라는 그림에 최초로 기록된다. 하층민의 신앙으로 전락한 무(巫)의 입장에서는 〈감로탱화〉라는 큰 그림을 사찰의 대형 건축물에 의탁할 수밖에 없었던 것이다.

'그림'이란, 구체적인 형상으로 기록된 내용보다는 그림의 양식화 과정에서 나타나는 구조와 형식이 더욱 중요한 점을 시사할 때가 많다. 구조와 형식을 분석해서 숨겨진 내용을 찾아내는 학문을 '미학(美學)'이라고 한다.

〈감로탱화〉의 구조는 그림의 내용에 따라 상, 중, 하단으로 나뉘어져 있다. 상단(上段)은 도래할 '미래'의 세상으로서 부처와 보살의 세계다. 중단은 법회나 다양한 불교의식의 장면으로 현재라는 시간성을 갖는다. 하단은 윤회를 반복해야 하는 아귀 등 파탄난 중생의 세계와 고혼이 된 망령의 생전 모습이 묘사된다. 과거(下段)에서 현재(中段), 그리고 미래(上段)로 이어지는 삼세여행이 감로도의 도설 내용이다. 감로(甘露)를 통해 중생의 고혼을 구제한다는 이야기이며, 죽은 자가 지옥(下段)에서 벗어나 극락왕생할 것을 빌기 위해 그려진 그림이다.

사람들이 〈감로탱화〉를 흔히 '지옥도(地獄圖)'라고 부르는 까닭은 하단부의 망령을 그린 지옥을 당시 민중들의 고달픈 현실로 생각했기 때문이다. 실제 일제강점기 때 그려진 〈감로탱화〉 하단부엔 일반인들을 사찰하는 일본 순사의 여우 같은 모습이나, 일본 관헌에게 붙잡혀 감옥으로 끌려가는 사람들의 비참한 장면, 일본의 보호 아래 백성들을 착취하는 매국노들의 야수 같은 모습이 그려져 있다. 〈감로탱화〉는 시대에 따라, 특히 하단부(지옥)의 내용이 천변만화했다.

이처럼 1980년대 한국 민중 미술의 양식적 측면에서 가장 큰 성과 중 하나인 대형 '걸개그림'에는 1980년대 한국 민중 미술운동을 분석하고 재해석하는 데 있어서 가장 중요한 단초들이 스며들어 있다.

주 | 《녹색평론》
2017년 1, 2월호에 게재했던 글을 참고하여 재구성하였다.

진실: 세월호 3년의 기다림

진실의 숨통이 트이고 고통이 사라지다
- 세월호 참사 기억 프로젝트 2.5 〈들숨 날숨〉

세월오월

화가 홍성담입니다. 저는 1980년 오월 광주 학살 문화 선전대의 일원으로서 이 참혹한 역사의 현장을 관통했습니다. 그리고 1980년대 내내 광주 문화운동의 책임자로서 수많은 동지들과 함께 오월 학살자 처벌과 진상 규명 투쟁에 저의 젊은 청춘을 바쳤습니다. 1980년대의 이러한 문화운동과 창작 과정에서 저와 동지들은 수없이 많은 탄압을 받았습니다. 잦은 수배와 체포, 고문과 징역은 물론 귀중한 작품들을 강제 탈취 당하기도 했습니다. 때로는 주변 화가들로부터 "저것은 그림도, 예술도 아니다"라는 모함에 시달리기도 했습니다.

그러나 당시 동지들과 함께 창작한 저의 〈오월연작판화〉는 지금까지도 아시아의 인권운동 여러 현장에서, 또는 이곳 광주 오월의 현장 곳곳에서 오월정신과 민주주의를 상징하는 이미지로 사용되고 있습니다. 그리고 당시에 동지들이 만들었던 걸개그림과 노래와 마당극과 연극은 오늘날 문화운동의 가장 중요한 작품들로 역사에 기록되었습니다.

1980년 오월 항쟁 10일간의 현장에서는 내·외부 소통의 모든 통로가 막혔습니다. 그러나 우리는 동지들과 함께 만들었던 '투사회보'와 각종 '플래카드'를 통해 마음

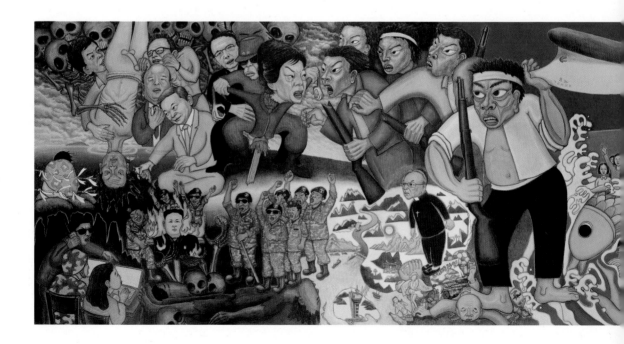

진실: 세월호 3년의 기다림

세월오월
290×1260cm
캔버스
아크릴릭
2014.

껏 표현의 자유를 누리며 시민들과 함께 소통했습니다. 광주 예술문화의 오월정신은 당시 시민들이 흘린 붉은 피로 썼던 '투사회보'와 '플래카드'로부터 비롯되었습니다. '투사회보'는 후일에 소설과 시로, '플래카드'는 그림으로 발전했습니다. 오월정신을 현재화하는 미학과 양식적 토대에 있어서도 이러한 '역사적 원칙'은 가장 중요하게 지켜져야 할 것입니다.

저는 지난 4년 동안 고향 광주에서 마련한 기획전에 출품할 기회를 세 차례 가졌습니다. 이번 걸개그림 〈세월오월〉과 더불어 지난 두 차례 모두 정권을 풍자했다는

이유로 그림이 전시되지 못했습니다. 2년 전 서울 전시에서 소위 출산그림(골든타임-닥터 최인혁이 갓 태어난 각하에게 거수경례하다)으로 인하여 수많은 협박과 탄압에 시달려야 했습니다. 그러나 이 그림의 내용은 불과 2년이 지난 현재의 구차스러운 우리 정치 현실과 사회를 반영했다는 점에 대해서 어느 누구도 반문할 수 없는 증거가 되었습니다.

이번에 문제가 된 걸개그림 〈세월오월〉은 줄곧 원작 전체가 공개되지 못하고 인터넷에 떠도는 부분 이미지만 일반 대중들에게 보이고 있습니다. 대중들이 이런 조악

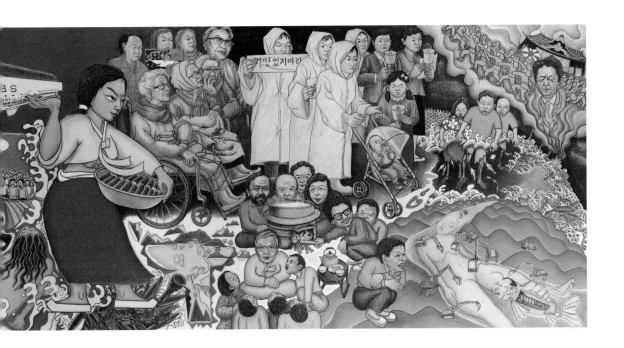

한 부분 이미지만을 보고 판단하는 것은 어쩔 수 없다지만 비평가연 하는 사람들이 실제 원작 전시를 보지 못하고 이러쿵저러쿵 판단하는 것은 대단히 불성실한 태도입니다. 올바른 비평을 위해서 원작을 공개하라는 보편타당한 주장을 먼저 해야 할 것입니다. 저들의 성실하지 못한 작태는 자신의 전문성을 스스로 저버리는 행위라고 나는 무시할 수밖에 없습니다. 이렇게 전문성을 결여한 비평 행위는 건강한 창작풍토를 위해서 반드시 사라져야 할 미술계의 누적된 문제입니다. 또한 감히 행정관료 따위가 창작지원금이라는 명목으로 푼돈을 내세워 예술가와 전시 기획자에게 갑질 하는 행태가 완전히 사라지지 않는 한 이 땅에서 올바른 예술이 창작되기는 어려운 일입니다.

광주 오월의 상처는 아직도 치유되지 못하고 있습니다. 오월의 피 흘리는 시신을 홍어로 비유하고, 노래 〈님을 위한 행진곡〉이 제창되지 못하는 등 이 어두운 현실에서 사실상 광주 오월의 상처가 치유되기는커녕 더욱 깊어지고 있습니다. 나는 이 땅의 지식인들 상당수가 '마

취'와 '치유'를 혼돈하고 있는 현실을 목도하고 있습니다. 이번 광주비엔날레 특별전 〈달콤한 이슬〉의 기획 내용도 역시 이러한 우를 부분적으로 범하고 있습니다. 참여 작가의 작품을 통해 기획자의 잘못된 기획의도를 비판할 수 있는 자유로운 상상력과 작가 정신은 '치열한 창작의 세계'에서 보장 받고 있는 권리입니다. 저는 또한 '민주인권도시'라고 자처하는 광주에서 '인권'과 '오월정신'을 온갖 현학과 립서비스, 그리고 온당치 못한 은유와 비유 뒤에 숨겨서 자꾸만 밀폐된 쇼케이스에 감금시키려는 자들에게 엄중히 경고합니다. 그런 달콤한 마취제나 환각제가 오월의 깊은 내상을 치유할 수는 없습니다.

걸개그림 〈세월오월〉은 자신도 치유 받지 못한 광주 시민군들이 부러진 총으로 비유된 목발을 짚고 상처받은 다른 사람들을 치유하고 위로하기 위해서 달려가야 하는 우리 현실의 슬픈 드라마를 연출하고 있습니다. 그들이 바다에 가라앉은 세월호를 들어 올려 수많은 아이들을 우리들의 품으로 귀환시키고 있습니다. 한국 현대 정치역사에서 가장 슬픈 여인이며, 이 어둡고 깜깜한 인연

주 | 2014년 7월 28일, 광주비엔날레 광주정신전 책임큐레이터와 협력큐레이터 2인이 광주 임시작업장을 방문하여 '허수아비 박근혜' 부분에 대해 수정해줄 것을 재요구 했다. 나는 수정 대안으로서 '1안, 박근혜를 흰색으로 지우고 그대로 두겠다', '2안, 박근혜를 지우고 대신에 닭대가리를 그리겠다'는 두 가지의 대안을 내놓았다. 즉시 두 명의 큐레이터는 약 10분간 의논한 후에 닭대가리로 수정해줄 것을 요구했다. 그래서 내가 "박근혜의 별명이 닭대가리인데, 괜찮겠는가?"라고 묻자, 그들은 "좌우지간 소든 닭이든 개든, 박근혜 얼굴만 보이지 않으면 된다"고 대답했다. 닭으로 수정할 것을 결정하자 그들은 "너무 고맙다"며 마치 큰절이라도 할 것처럼 고마워했다. 이후 닭대가리로 수정한 그림을 검열한 당국은 뒤편의 박정희 군인으로 보이는 인물의 모자 계급장 별 두 개를 지우고, 군화도 지우고, 그 뒤의 김기춘도 다른 인물로 바꾸고, 삼성 이건희 회장의 얼굴도 다른 인물로 바꾸어줄 것을 강요했다. 나는 끝까지 수정 요구를 버티다가 결국 박근혜의 얼굴과 박정희의 계급장만 수정하는 것으로 합의했다. 그러나 박근혜를 닭대가리로, 박정희의 계급장을 일본 천황 문장으로 수정한 걸개그림 〈세월오월〉은 끝내 비엔날레 측으로부터 전시 거부를 당했다.

진실: 세월호 3년의 기다림

의 굴레로부터 벗어나지 못하고 운명의 노예가 되어버린 '인간 박근혜'의 눈물을 닦아주려고 시민군들이 절뚝이며 달려가고 있습니다. 〈세월오월〉은 조선 후기 민화의 화려한 채색 뒤에 이렇게 전체적으로 비극의 아우라를 품고 있습니다.

그러나 〈세월오월〉 전시의 가부에 대해 어느 누구도 책임 있는 결정을 하지 않고 서로 떠넘기기에 급급한 현실입니다. 비엔날레 전문가는 비엔날레 이사장인 광주시장에게, 비엔날레 이사장은 비엔날레 전문가에게 서로 떠넘기는 이 지루한 핑퐁게임을 바라볼 수밖에 없는 그동안의 현실이 안타까웠습니다.

비엔날레는 자신의 책임을 다하지 못하고, 광주시장은 자신이 비엔날레 당연직 이사장인 줄도 모르고 서로 떠넘기는 이 황당한 현실은 '세월호'와 판박이처럼 닮았다고 생각합니다. 19일 대토론회 결과에 따라 전시 여부를 결정하겠다는 모호한 책임 회피 뒤편에 오히려 행정당국의 더 큰 음모가 도사리고 있으며, 이것은 곧 향후 광주광역시 행정 전체가 파탄의 상황을 불러올 것임을 경고합니다.

순수의 가면을 쓴 또 다른 악마는 항상 사건의 틈새에 기생하며 추악한 욕망을 드러낸다고 누군가 말했습니다.

이번 〈세월오월〉 사건으로 인하여 수면 아래 숨어 있던 지자체의 미술 권력에 대한 욕망의 맨 얼굴들이 드러나고 있음을 저는 안타까운 심정으로 바라보고 있습니다. 오늘날 한국 예술계에 긴급하게 타전되는 '예술 표현의 자유에 대한 탄압'의 첨예한 이슈에 대해서는 단 한마디의 관심 표명도 없이 비엔날레와 시립미술관 점령에만 몰두하는 더러운 욕망의 배출을 잠시 멈추기를 부탁합니다.

지난 선거운동 당시 윤장현 시장 후보의 지지 성명을 냈던 화가들의 순수한 열정이 이번 사태에서는 윤 시장에 의한 관제성 시위로 오해받을 소지가 충분합니다. 여러분의 행동에 진정성이 있다면 지금 광주비엔날레의 개혁을 말하기보다는 폐지를 주장해야 마땅합니다.

이렇게 추잡하게 전개되는 상황은 자신의 우유부단한 성격으로부터 비롯된 것임을 윤장현 시장은 직시해야 합니다. 현실 정치에서 '연습'은 존재하지 않습니다. 이 모든 것이 실제 상황이며 돌이킬 수없는 파국으로 발전될 가능성도 있습니다. 이 점에서 광주 시정의 최고 책임자는 발생한 문제로부터 몸을 숨기거나, 혹은 회피하거나, 잠시라도 도망갈 곳이 없습니다. 매사에 시민운동가 출신 시장답게 원칙에 의해 판단하고 신속하게 실행해야 하며 그것에 따른 무한 책임을 져야 할 것입니다. 이것이 바로 산하 공무원과 시민들을 편안하게 해주는 길입니다.

하여, 저는 이번 걸개그림 작업에 함께 참여한 동료 작가들과의 오랜 논의 끝에 걸개그림 〈세월오월〉을 광주 비엔날레 특별전에 전시하지 않을 것을 결정했습니다.

내 그림은 늘 내 땅에서 유배당해왔습니다. 과거에는 독재 권력에게, 지금은 민주화로 얻은 지자체 권력에게 또다시 유형의 길을 강요받았습니다. 그리고 오늘은 시민운동가, 인권운동가를 자처하는 지자체 권력에게 유배의 길을 권유받고 있습니다.

이 유형의 길이 매우 고통스럽고 힘든 일이지만 예술가인 저는 그 길을 마다하지 않겠습니다.

항상 내 지친 몸과 마음을 의지했던 생물학적, 정치적, 사회적, 예술적 내 고향 '오월 광주'는 이번 사건으로 죽어버렸습니다. 인권과 문화의 도시 '광주'는 껍데기만 남았습니다. 오늘의 이 쓰라린 경험은 한없이 자유로운 영혼의 소유자인 빈약한 한 예술가와 이 땅을 함께 처형했습니다.

길고 긴 유형의 길에서 저는 우리 현실의 온갖 모순을 만날 것입니다. 이번 특별전의 주제어인 '甘露(달콤한 이슬)'의 〈감로탱화〉에 등장하는 지옥의 세계, 모든 아수라의 세상을 만나게 될 것입니다. 저는 한국의 천박한 자본주의와 자유선거로 위장한 부당한 권력과 끊임없이 마주칠 것이며 분단이라는 상처에 빨대를 박고 민중들의 고혈을 빨아먹는 검은 세력과도 조우할 것입니다. 저는 이 땅의 생명과 평화를 해치는 이런 모든 악의 세력과의 싸움을 피하지 않을 것입니다. 그러나 유형의 길 끝자락에서 저는 결국 늙고 병든 몸으로 이곳 고향에 다시 돌아오겠지만, 그때까지 저는 이미 '죽어버린' 광주에서 저의 작품을 일체 전시하지 않을 것입니다.

이번 걸개그림 〈세월오월〉 사건이 진행되는 동안, 저를 응원해주신 광주 시민 여러분께 진심으로 감사 인사를 드립니다. '표현의 자유에 대한 탄압'에 결연히 맞서라고 힘을 북돋아주신 〈오월재단〉과 오월단체 여러분들, 수많은 문화 관련 단체 여러분들, 그리고 광주의 올바른 미래를 위하는 관점에서 취재의 열정을 보여주신 기자 여러분들께 진심으로 감사 인사를 올립니다.

이용우 비엔날레 상임대표이사와 윤장현 비엔날레 이사장은 저와 약속한 '윤범모 책임큐레이터의 복귀' 외 두 가지 사항을 저의 기자회견 즉시 실행하여 주시기 바랍니다. 다시 복귀한 책임큐레이터는 이 사건이 남긴 후유증을 모두 수습할 수 있으리라 확신합니다. 사건 진행 과정에서 그림을 철수한 동료 화가들과 더불어 11명의 탄원서 서명 화가들, 다수 외국의 화가들을 설득하여 이후 전시회가 무사하게 진행되는 것도 책임큐레이터의 몫으로 남았습니다. 이러한 누를 끼친 것에 대해 윤범모 큐레이터에게 절절한 사과의 말씀을 올립니다.

또한 〈세월오월〉의 전시를 반대했던 분들, 광주비엔날레와 시립미술관 관계자 여러분, 특히 물리적으로 교묘하게 반대를 일삼았던 광주비엔날레 행정주무 공무원들과 윤장현 광주시장께도 그 노력과 수고에 감사 인사를 드립니다. 다만 그들이 청와대나 문체부 또는 국정원 등등 최고 권력의 사주에 의해서라기보다는 광주의 또 다른 미래를 위한 자기 소신이었기를 믿어 의심치 않습니다. 시 관료들에 의해서 무슨 일인지도 모른 채 만찬 자리에 끌려나와 〈세월오월〉 전시를 허겁지겁 말렸던 자칭 타칭 광주의 원로 20여 분들께도 넙죽 엎드려 감사 인사를 올립니다.

본 사건의 진행 과정에서 혹시 저의 이런저런 발언에 의해 상처를 받은 분들이 있다면 저의 불손한 언어를 부디 용서해주시기 바랍니다.

여러분!
감사합니다.
2014년 8월 24일 화가 홍성담

주 | 2014. 8. 24. 〈홍성담 기자회견문〉

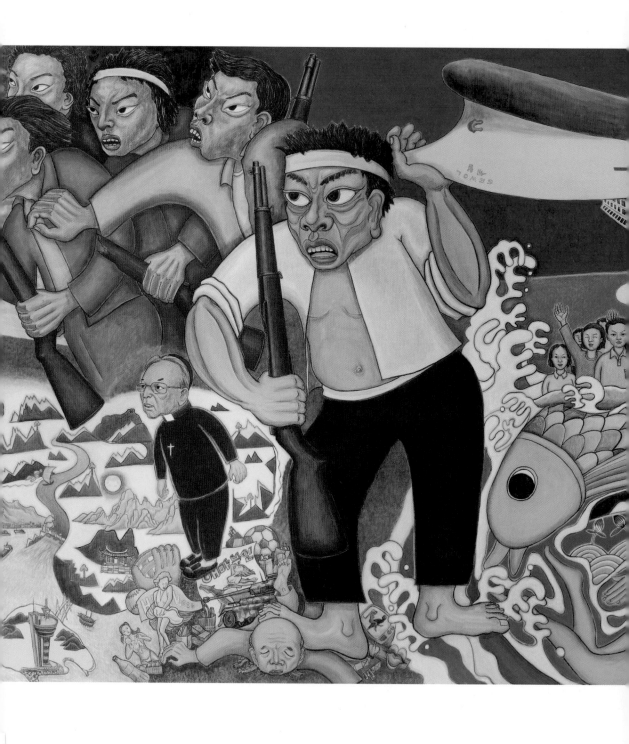

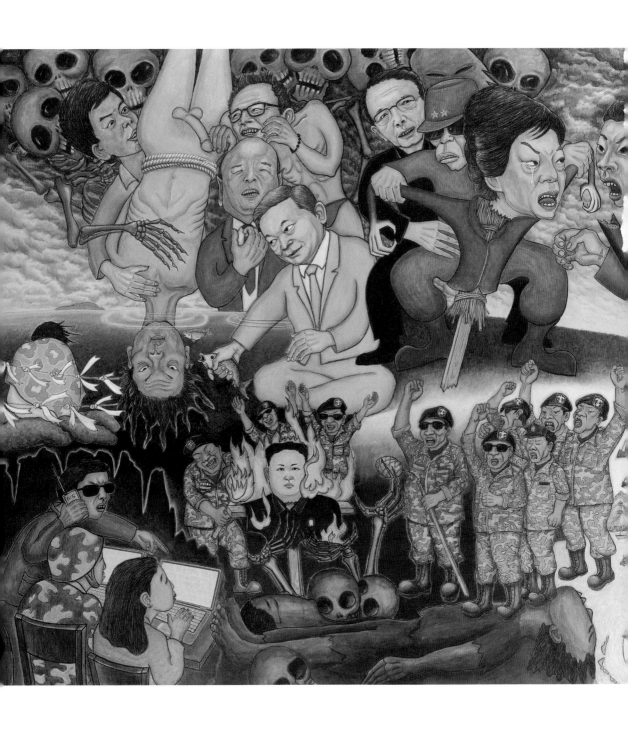

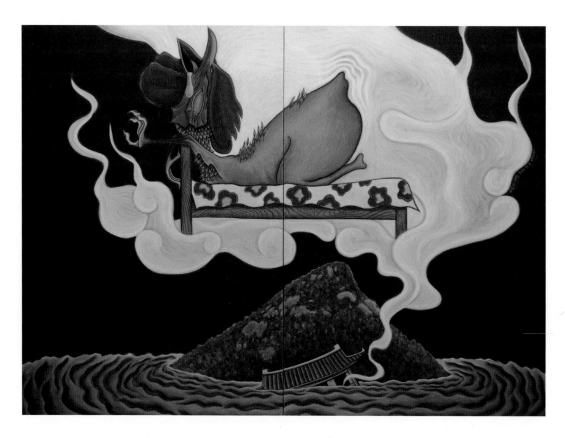

사람의 시간
130×194cm
캔버스
아크릴릭
2014.

세월오월-다나아 병원 로고
162×130cm
캔버스
아크릴릭
2014.

세월오월-닭대가리
130×97cm
캔버스
아크릴릭
2014.

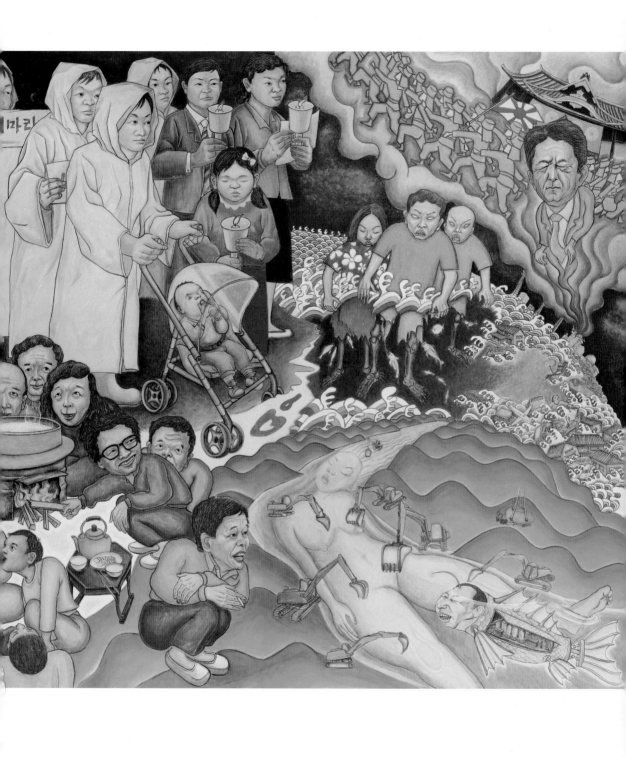

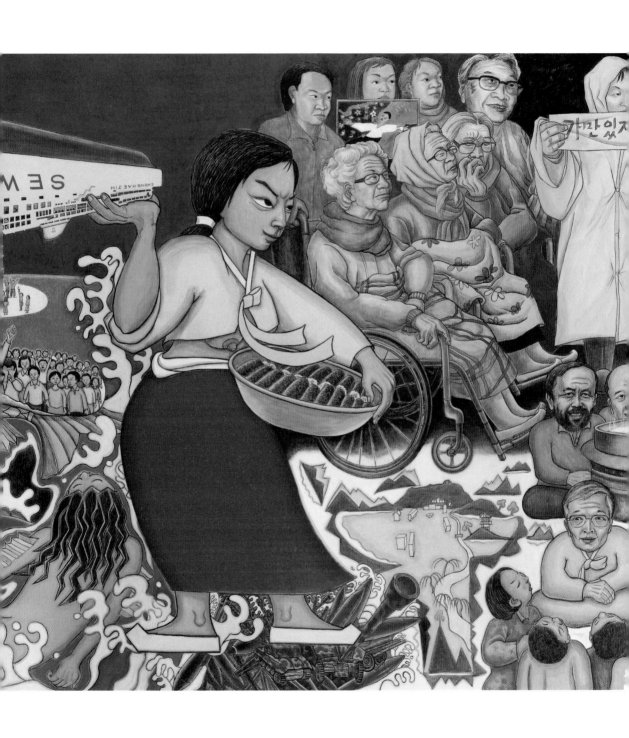

2014년 4월 16일 오전 10시 20분

그날 4월 중순의 봄 바다는 더할 나위 없이 평온했다. 바다의 수면은 마치 거울처럼 잔잔했고, 이따금 바람이 불어와 물결이 흔들리면 그 위로 햇살이 잘게 부서지며 빛났다. 하지만 전라남도 진도군 조도면 부근 해상에서는 탑승자 476명을 태운 여객선 세월호가 침몰하고 있었다.

속수무책으로 침몰해가는 세월호의 모습은 참혹했다. 전 국민이 방송사의 생중계를 통해 세월호가 침몰되는 상황을 시시각각 지켜보는 참담한 상황이 이어졌다. 국민들이 침몰하는 배를 바라보며 발을 동동 구르고 있을 때, 대한민국 최고 통치자는 장장 90분 동안 올림머리를 하고 곱게 단장하는 데 시간을 보냈다.

그런 줄도 모르고 어린 학생들은 '가만히 있으라'는 선내방송에 따라 구명조끼를 입고 구조를 기다렸다. 가만히 있으라고 해서 가만히 있었고, 구하러 온다고 해서 정말로 구하러 와줄 줄 알았던 것이다. 하지만 총 476명 가운데 학생 77명과 일반인 95명만 구조됐을 뿐 나머지 304명(학생 250명, 교사 12명, 일반인 42명)은 죽임을 당했다.

그럼에도 사건의 진상 규명을 하려는 모든 통로는 어떤 큰 힘에 의해서 좌절되었고, 진상을 밝혀줄 중요한 증거자료는 모조리 삭제되거나 변조 혹은 편집되었다. 감춰진 진실이 무엇이든 아이들의 침몰은 현실이었다.

배가 천천히 기울어져 바다 속으로 잠기는 순간, 아이들은 강화유리 창문 안에서 울부짖고 있다. 나는 이 그림을 그리는 순간이 가장 슬펐다.

특히 그림 오른쪽 창문에서 무심하게 정면을 응시하면서 하얀 눈물을 흘리고 있는 아이를 그릴 때 화실 바닥에 주저앉아 오열하며 대성통곡을 했다. 저 아이는 자신에게 다가오는 죽음을 조용히 맞이하고 있다. 그 찰나에 저 소년의 눈이 향한 곳은 어디였을까?

아이가 가졌던 희망, 꿈, 그리고 사랑했던 모든 것들과 조용히 이별하는 저 순결한 눈.

이제 모든 것을 떠나보내려는 눈.

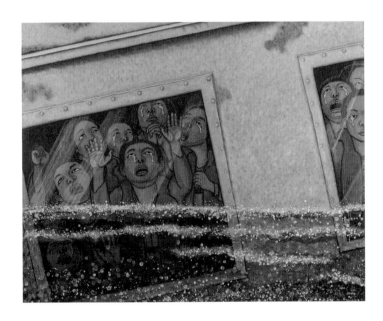

4월 16일 오전 10시 20분
130×162cm
캔버스
아크릴릭
2016.

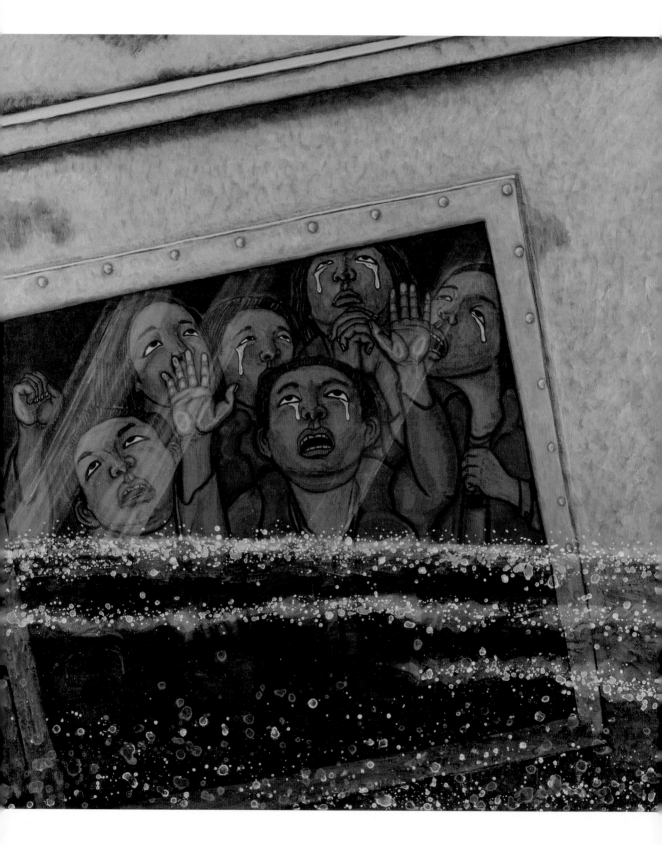

진실: 세월호 3년의 기다림

아이들이 바다 속으로 들어가는 절체절명의 시각에도 바다 위에서는 해경의 구조선이 바쁘게 떠돌고 있었지만 선장과 선원들만 맨 먼저 구조했을 뿐, 아이들은 천천히 바다 속에 잠겨서 하나둘 죽음의 길로 들었다.

2017년 3월 23일, 세월호 선체가 모습을 드러냈다. 참사 후 1,072일 만에 수면 위로 모습을 드러낸 세월호는 3년 전 그 자리로 돌아왔다. 차가운 맹골수도 바닥에서 3년 동안 잠겨 있었던 세월호의 모습은 처참했다. 긴 세월에 긁히고 여기저기 녹슬고 칠이 벗겨진 세월호에는 고통의 시간이 고스란히 묻어 있었다.
바다의 수면 위로 떠오른 세월호의 모습은 마치 병들고 고장 난 대한민국의 현 상황을 보여주는 듯했다.
저 녹슬고 망가지고 여기저기 구멍이 숭숭 뚫린 세월호, 저 모습은 바로 우리들 너와 나의 맨 얼굴이기도 하다.

꿈

그날 세월호가 침몰하는 모든 과정은 지상파 TV를 통해서 온 국민에게 생생하게 전달되었다. 당시 그 광경을 지켜보던 국민들은 누구나 이렇게 탄식했을 것이다.

"아! 저 배를 바다 속에서 불끈 들어 올릴 수가 없는 걸까?"

속절없이 가라앉는 세월호를 지켜보며 어른들은 아무것도 해주지 못했다. 바닷물에 성큼성큼 걸어들어가 세월호를 번쩍 들어 올려줄 수 없어서 가슴이 미어졌다. 이런 어른들이 아이들을 위해 무엇을 가르치고 어떤 세상을 물려주려 했던 것일까?

이제 '세월호'는 단지 인천과 제주를 항해하다가 침몰된 단순한 '배' 한 척이 아니다. 우리 시대가 만든 불의에 의해서 난파된 '진실'이며, 꿈이며, 희망이며, '생명'의 귀중한 의미가 됐다. 세상의 온갖 불의와 절망과 죽음과 거짓의 늪으로부터 온전하게 인양되어야 할 '진실'이 되었다.

꿈
162×260cm
캔버스
아크릴릭
2016.

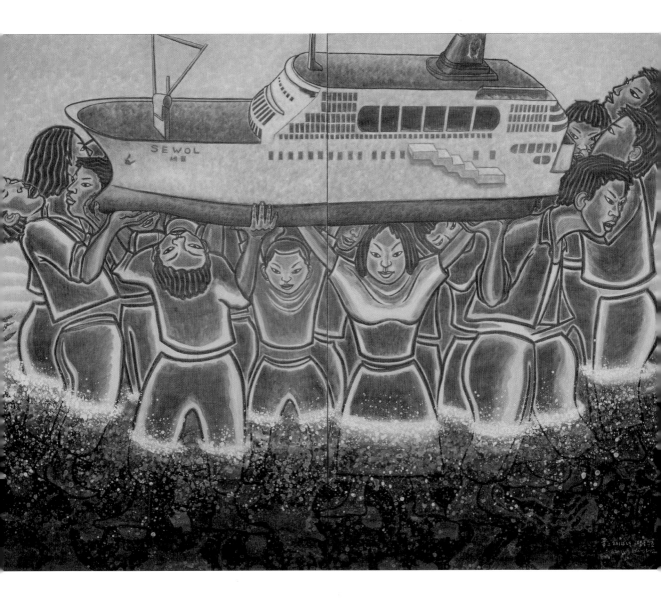

친구와 마지막 셀카

세월호가 45도쯤 기울었을 때 아이들에게는 객실 바닥도, 천장도 마치 절벽처럼 보였을 것이다. 선내 방송은 내내 '가만히 있으라!'는 말만 반복할 뿐이었다. 객실 어두운 구석에서 우왕좌왕하는 과정에서 잠시 부모의 손을 놓친 아이가 울음을 터트리고 만다. 이에 놀란 우리 아이들은 그 어린아이를 구조의 마지막 손길에 제일 먼저 전달한다.

그러는 동안에도 문을 통해 바닷물은 폭포처럼 밀려들어오고 있다. 해경 구조대도, 정부도, 모든 어른들도 구조를 포기한 순간에, 세월호에 갇힌 아이들은 마지막 희망을 쥐어짜 아이를 구하고 있다.

이 그림은 '아이들에 의한 어린아이의 구조 순간'을 주제로 담았지만, 제목은 '친구와 마지막 셀카'다. 우리 어른들이 구조를 포기해버린 순간 우리 아이들은 자신들에게 난폭하게 밀려오는 죽음을 기꺼이 받아들인 것일까?

한 아이가 셀카의 셔터를 누르는 순간, 바로 옆 친구가 어깨를 강하게 끌어당기며 함께 스마트폰 렌즈를 바라본다. 하염없이 눈물을 흘리면서도 웃고 있는 모습을 마지막으로 남기기 위해 애써 입꼬리를 올려본다. 생의 마지막 순간을 맞이하는 아이들은 마치 이렇게 말하는 것 같다.

"엄마, 아빠! 난 지금… 전혀 두렵지 않고… 괜찮아요.
아니, 항상 편안하고 즐거워!
엄마, 사랑해. 아빠, 감사합니다!"

친구와 마지막 셀카
162×112cm
캔버스
아크릴릭
2016.

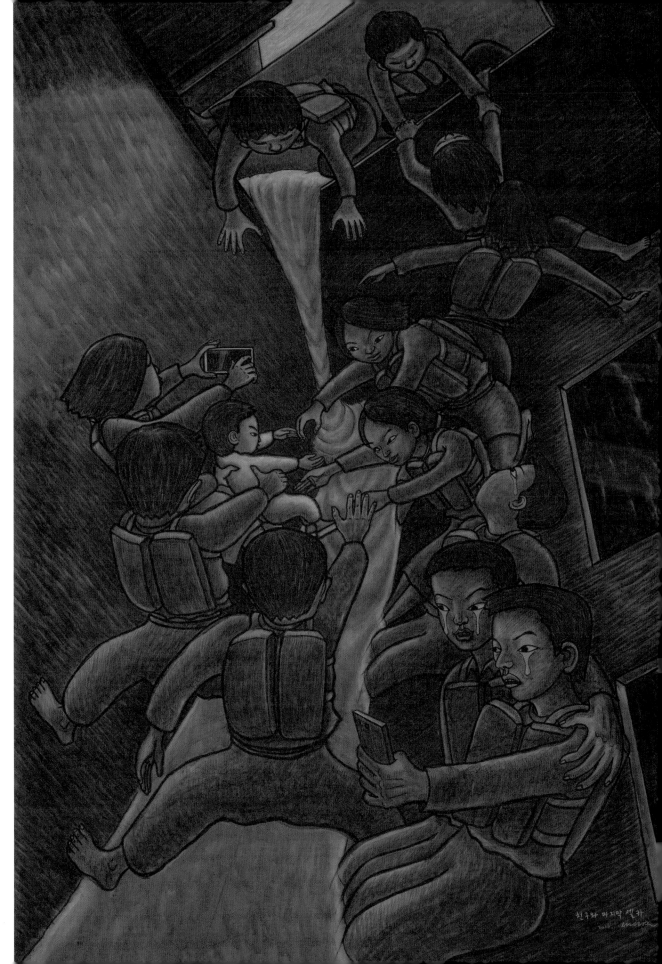

친구와 마지막 셀카

마지막 문자 메시지-에어포켓
162×130cm
캔버스
아크릴릭
2016.

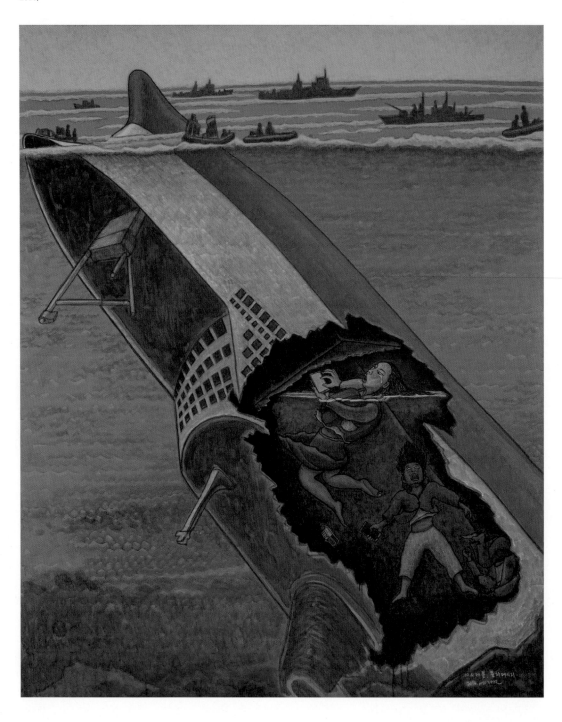

마지막 문자 메시지
─에어포켓

배가 뒤집혀서 선미(船尾)부터 바닷속에 잠기고 마지막 선수(船首)만 물 위에 남았다. 이 순간에도 아이들의 부모와 국민들은 포기하지 않고 지켜보았다. 하지만 침몰하는 배에서 탈출해 바다로 헤엄쳐 오는 인명만 구조했을 뿐, 해경과 구조대 어느 누구도 적극적인 구조를 하지 못한 채 결국 골든타임은 무너졌다. 아이들의 생명을 살릴 수 있는 아깝고 귀한 시간을 허무하게 놓친 것이다.

그 시각 구조당국이 에어포켓에 공기를 불어넣고 있느니, 매일 200~500명의 잠수 인력이 배 안에 아직 살아 있을 생명을 위해 고군분투를 하고 있다는 등 온갖 발표가 TV 뉴스와 일간지 지면을 메웠다. 그러나 그런 발표들은 모두 거짓으로 드러났다.

정부는 생존자가 가장 많이 모여 있을 것으로 예상되는 식당 칸에 에어포켓을 만들었다고 발표했지만, 공기 주입은 생존과 전혀 상관없는 조타실 근처에 한 것이다. 게다가 무인잠수정 두 대를 투입했고 선체 내부 진입도 성공했다고 발표했지만 이 역시 거짓말로 드러났다.

눈과 귀를 가린다고 해서 진실마저 가릴 수 있던 시대는 이미 지났다.

우리 아이들.

우리 아이들은 온 국민들이 TV 생중계로 지켜보고 있는 곳에서

온갖 거짓과 허위의 늪 속에서

그 어린 생목숨이 천천히, 아주 천천히 물고문과 다름없는 타살로 죽어간 것이다.

조금씩 눈앞에서 남은 시간이 잠겨가고 있다.

그림 속 소녀가 남긴 마지막 문자 메시지에는 어떤 내용을 기록했을까?

내 몸은 바다

내 몸은 바다.
이것은 세월호 연작 시리즈 〈들숨 날숨〉의 전체 내용을
대신할 수 있는 제목이기도 하다.
이 그림 하단에 나는 차마 그림으로 다하지 못한 이야기
를 이러한 글로 적어 넣었다.

"엄마! 내 몸에 눈이 시리도록 아름다운 바다가 출렁거
려요. 저 건너 마른땅, 빨강 목단 꽃 활짝 피어 있는 곳
피안의 땅에서 나비가 날갯짓하며 나를 불러요. 그러나
내 죽음의 원인과 이유가 소상하게 밝혀질 때까지는, 엄
마! 나는 이 바다를 내 몸 가득 담고 누워 있을 거예요."

내가 이 그림들을 제작하고 있을 때 유가족들이 나의 작
업장을 방문했다.

"저는 유가족 분들보다는 죽은 아이들 편에서 그림을 그
릴 것입니다.
나는 여러분들을 위로하는 단순한 그림은 그리지 않을
것입니다.
그들이 마지막 순간에 어떤 고통을 당하면서 죽어갔는
지,

우리 아이들이 각자 비밀스럽게 가슴에 간직했던 꿈과
희망은 무엇인지,
그리고 그들의 영혼이 지금 어디를 서성이고 있는
지…….
우리는 그들이 마지막 순간에 당했던 저 끔찍한 고통을
직면하고 대면해야 됩니다.
저 물고문 학살의 고통스러운 순간을 직면하는 것은 엄
청난 용기를 필요로 할 것입니다.
그러나 그 고통을 피하기만 한다면, 우리는 소중한 아이
들과 영원히 소통할 수 없습니다.
소통은 타자의 고통에 대한 응답입니다.
이젠 말 한마디의 위로보다도 응답이 필요합니다.
우리 유가족이 먼저 용기를 갖고 직면하게 된다면
국민들도 아이들의 고통스러운 죽음의 순간을 대면할
것입니다.
이 과정을 거쳐야 비로소 생명의 귀중함을 알게 되며,
살아 있는 모든 생명은 평등하게 대접 받아야 한다는
민주주의의 가장 보편적인 진리를 깨닫게 됩니다.
이것만이 제2의 세월호 학살을 막을 수 있습니다."

내 몸은 바다 1
162×260cm
캔버스
아크릴릭
2016.

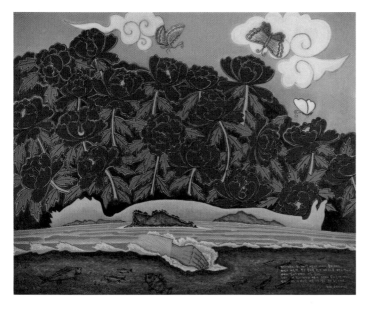

내 몸은 바다 2
130×162cm
캔버스
아크릴릭
2016.

내 몸은 바다 3
- 기억 교실

"과거를 기억하지 못하는 사람은 미래의 문을 열 수 없다."
정부당국은 세월호에 관한 모든 기억을 계획적으로 지우고 있다. 말도 안 되는 이유로 세월호 조사위원회를 해체하고, 아이들의 교실마저도 빼앗아 지워버렸다.
기억 교실을 방문한 국민들은 아이들에게 하고 싶은 이야기를 메모지와 칠판에 써놓았다. 수많은 글들이 살아서 서로 어우러지며 소통했다.

내 작업실로 찾아온 아이들의 영혼에게 조심스럽게 내 몸을 열었다. 그리고 그들이 하고 싶은 말을, 내 손을 빌려 교실 앞 흑판에 분필로 기록했다.
"엄마, 아빠, 사랑해요! 근데…… 무지 보고 싶다."
그리고 아이들의 이름을 일일이 써내려갔다. 한 자, 한 자 분필을 꾹꾹 눌러 내 몸에 들어온 아이의 이름을 쓸 때마다 그들의 영혼이 조용히 흐느꼈다.

내 몸은 바다 3-기억 교실
162×112cm
캔버스
아크릴릭
2016.

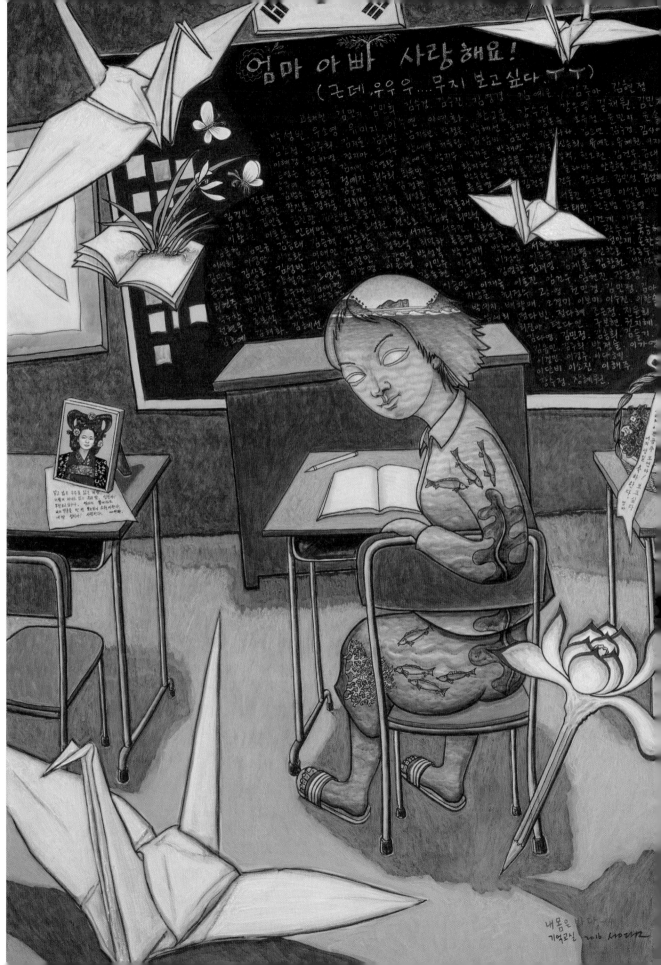

내 몸은 바다 4
- 청와대의 밤

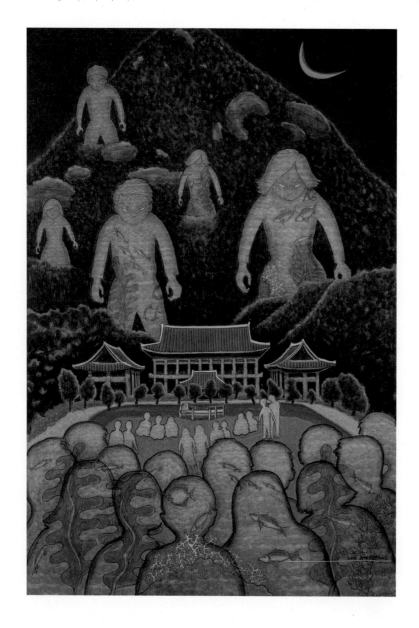

내 몸은 바다 4-청와대의 밤
194×130cm
캔버스
아크릴릭
2016.

진실: 세월호 3년의 기다림

유가족들은 세월호 참사 발생 이틀 후에 진도 실내체육관을 찾은 박근혜 대통령의 여러 가지 약속을 기억하고 있다. 구조 인양작업이 여의치 않아 유가족들이 대통령을 찾아온다면 언제든지 만나주겠다고 했다. 이후 유가족들은 대통령을 만나려고 몇 번이나 청와대 방문을 시도했지만 그때마다 경찰들의 벽에 막혀버렸다.

이 억울한 세월호 학살의 진상은 명명백백하게 밝혀져야 한다. 그래야 다시는 이 땅에 세월호 사건 같은 억울한 죽음이 발생하지 않는다.

진상 규명을 하고, 책임자를 처벌하고, 새로운 시스템을 제시하는 일은 의외로 간단하다. 양심적인 사회단체와 유가족 당사자들이 추천한 전문가들로 조사위원회를 구성해 1년이고 10년이고 충실히 조사하면 된다.

물론 조사위원회에게 세월호 학살과 관련된 사람들은 지위고하를 막론하고 누구든 불러내 강제로 조사할 수 있는 권한을 부여해야 한다. 조사 대상이 대통령이라 하더라도 당당하게 조사받으면 된다.

그렇게 침몰 원인이 밝혀지면 조사위원회는 책임 여부에 따라 검찰에 고발하고, 당연히 검찰은 수사를 하고 법원의 판단을 받으면 된다. 조사위원회의 진상 규명 백서가 국회에 제출되면, 국회는 그에 합당한 입법을 하고 행정부는 입법에 따라 새롭고 튼실한 해상 안전시스템을 만들면 된다.

이렇게 간단하고 쉬운 일을 정부는 무엇이 두려워서 모든 권력을 동원해서 피해가려고 하는지 모르겠다.

그들이 두려운 이유는 무엇일까? 정부는 우리 국민들의 눈에 보이지 않는 곳에 무엇을 몰래 숨겨두었기에 이 쉬운 길을 마다하고 자꾸만 길도 아닌 벼랑 끝으로 걸어가려고 하는 걸까?

저 생때 같은 사람들의 목숨이 극악한 물고문과 다를 바 없는 고통으로 학살되었다. 자신이 무슨 이유로 죽었는지도 모르는 영혼은 저승으로 편안하게 떠나지 못하고 한 많은 세상을 원혼으로 떠돈다. 지금도 내 곁에서 그들 영혼이 자꾸만 말을 걸어온다.

나는 저 원한에 가득 찬 원혼들이 밤마다 청와대 주변에 몰려가서 배회하고 있는 모습을 보고 있다. 그들은 "내 죽음의 진실을 밝혀라!"라고 매일 사자처럼 울부짖으며 밤을 지새우고 있다.

그들 허연 영혼들이 청와대 본관 잔디밭에 모여 앉아 주먹으로 땅바닥을 치며 목소리 높여 외치고, 본관 지붕 위에 올라가 펄쩍펄쩍 발을 굴리면서 침을 뱉고, 또 아래쪽으로 우르르 몰려가 춘추관 앞에서는 자신들의 죽음을 왜곡보도 하기 바쁘고 쥐, 닭 똥구멍 닦아주기에도 바쁜 기레기 언론들을 규탄하고 다시 위쪽으로 몰려가 청와대 관사를 빙 둘러싸고 난장을 벌이며 곡소리 상여 소리를 내는 모습을 내 눈은 분명히 목도하고 있다.

오늘 밤에도 우리 아이들의 영혼은 청와대로 몰려가서 자신들의 죽음에 대한 진상 규명을 명백하게 해달라며, 날이 새도록 청와대 주변을 배회하고 있다.

내가 목격한 저 모습들을 2016년 여름, 무더위 속에서 나의 그림에 옮겼다. 나는 그 원혼들의 목소리와 고통스런 몸짓을 그림 속에 담아내고 있다.

끈

1미터 앞도 분간하기 힘든 바다 속 세월호 선체를 수색하던 잠수사가 객실 구석에 웅크리고 있는 소년의 시신을 만났다. 그는 조심스럽게 소년을 품에 안아 일으키려고 했는데 웬일인지 꼼짝도 하지 않았다.

다시 몇 번 시도를 해도 소년은 여전히 움직임이 없었다. 그러던 중 소년의 손목에 묶여 있는 가느다란 끈이 보였다. '웬 끈이지?'라고 생각하면서 그 끈을 따라 더듬어 나갔다. 그러자 끈은 바로 건너편 한 소녀의 시신에 닿았다. 소년의 손목에 묶인 끈이 소녀의 손목에 연결돼 있었던 것이다.

그는 소녀의 영혼을 달래며 굳은 몸을 일으켜 세웠다. 이윽고 건너편에 웅크리고 있는 소년을 품에 안아 일으켰다. 방금 전까지 꼼짝도 하지 않던 소년의 몸이 비로소 잠수사가 이끄는 손에 따라 움직였다. 그렇게 소년과 소녀의 시신은 한날한시에 뭍으로 올라왔다.

평소에 이들은 서로 호감을 갖고 있던 사이였다. 배가 결국 엎어지고 객실에 폭포수처럼 바닷물이 들어오는 순간에, 도저히 피할 수 없는 죽음을 예감한 두 사람은 서로 손목에 끈을 묶었던 것이다. 죽음 이후라도 물속에서 서로 길을 잃고 헤어지지 않기 위해서.

끈
194×130cm
캔버스
아크릴릭
2016.

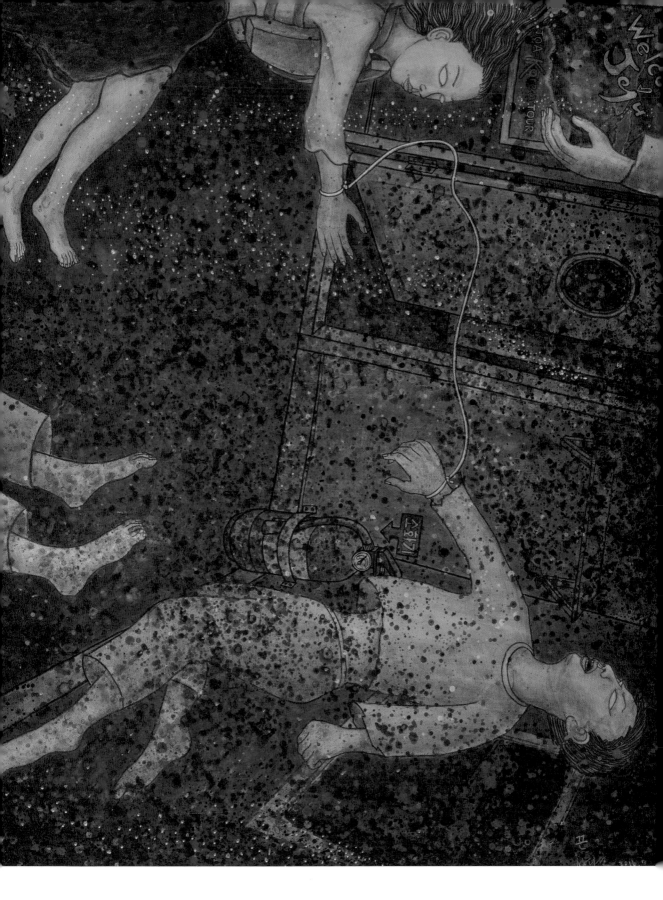

김관홍 잠수사
– 애들아 이제 그만 일어나서 집에 가자

고(故) 김관홍은 세월호 학살 사건 당시 구조를 포기한 국가를 대신해 바다 속으로 잠수했던 수많은 민간 잠수사 중 한 사람이다. 참사 직후 한달음에 진도 앞바다로 내려간 김 잠수사는 얼음장보다 차갑고 사방이 컴컴한 물속에서 떨고 있을 아이들과 승객들을 외면할 수 없었기에 주저 없이 시신 수색작업을 위해 바다에 뛰어들었다. 나는 국가가 사라진 자리에서, 국가를 대신한 그를 의인(義人)으로 기억한다.

2016년 '세월호 참사 특별조사위원회' 청문회에서 그는 이렇게 말했다.

"나는 국민이기 때문에 참사현장으로 달려갔고 내 직업이, 내가 가진 기술이 바다 속 현장에서 일을 할 수 있는 상황이었기 때문에 행동에 옮긴 것뿐입니다. 나는 그 일을 국민이기 때문에 한 것이지 애국자나 영웅은 아닙니다."

그가 바닷속 세월호 선체에 들어갔을 때 여러 가지 부유물과 뻘물 때문에 1미터 앞도 보이지 않는 탓에 거의 손으로 더듬다시피 하며 수색했다고 한다. 물속에서 웅크리고 있는 시신을 발견하면 먼저 말을 건넸을 것이다. 평생 하지 않아도 될 특별한 말 걸기는 시신의 외로운 죽음을 달래기 위한 그의 배려였다.

"아이야! 얼마나 고통스러웠느냐.
얼마나 외롭고 두려웠느냐.
이제 염려 마라.
내가 너를 편안하게 집까지 바래다줄게.
이제 나를 따라서 집으로 돌아가자."

대답 없는 아이에게 그가 다시 한 번 말한다.

"이젠 집에 가자."

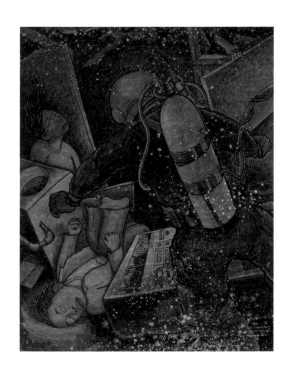

김관홍 잠수사–애들아 이제 그만 일어나서 집에 가자
162×130cm
캔버스
아크릴릭
2016.

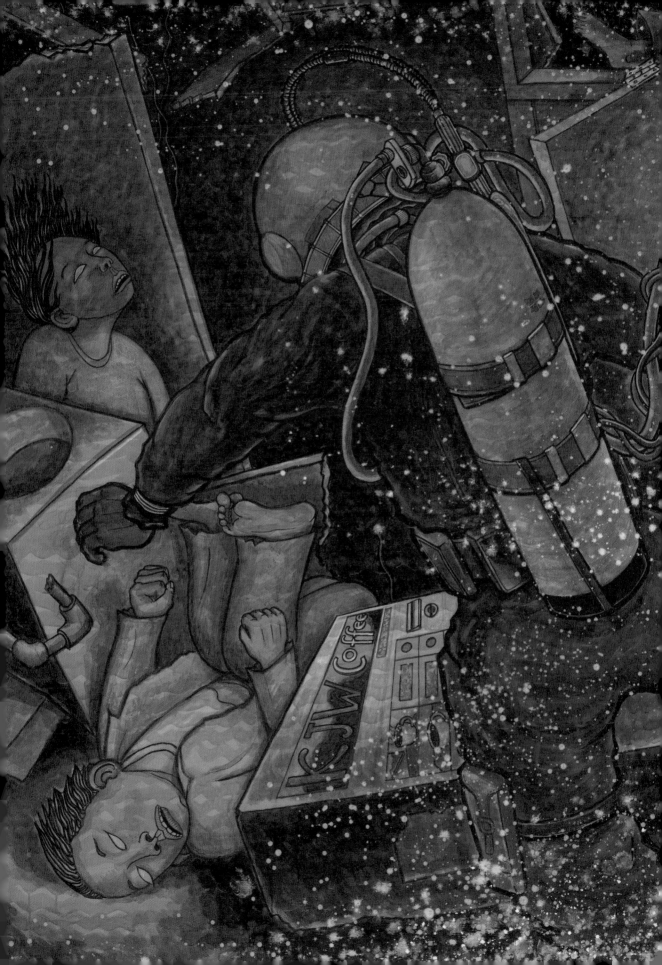

그렇게 그는 굳은 시신을 어루만지면서 팔과 다리와 허리를 곧게 펴서 뭍으로 올렸다.

하지만 박근혜 정부는 그간 정부를 대신해 290여 명의 승객들을 뭍으로 끌어올린 민간 잠수사들에게 가혹하기만 했다. 인양 작업의 혹독한 환경과 무리한 일정으로 민간 잠수사들은 크고 작은 후유증에 시달렸지만, 박근혜 정부는 제대로 보상하지 않았다. 더구나 해경은 2014년 5월 5일 수색 중 한 명의 민간 잠수사 사망 사고와 관련해 그 책임을 도리어 민간 잠수사의 리더 격인 공우영 씨에게 물어 고발하기도 했다.

2016년 9월 15일, 국회 안전행정위원회 국민안전처 국정감사에 참고인으로 출석한 고(故) 김관홍 잠수사는 국가의 무책임과 공우영 잠수사를 고발한 정부에 분노하며 이렇게 말했다.

"돈을 벌려고 갔던 현장이 아닙니다. 하루에 한 번밖에 들어갈 수 없는 수심에 많게는 네 번, 다섯 번……. 저는 법리 논리는 잘 모릅니다. 제발 상식과 통념을 바탕으로 판단을 하셔야지……. 저희가 양심적으로 현장에 달려간 것이 죄입니다. 그리고 두 번 다시 이런 일이 국민에게 일어나서는 안 됩니다. 이제 국민을 부르지 마십시오! 어떤 재난에도 정부가 알아서 하셔야 합니다."

생업을 뒤로하고 목숨을 담보로 세월호 실종자 수색과 시신 수습에 참여한 고 김관홍 잠수사.

의식을 잃는 어려움에도 끝까지 남아 수색을 지원했지만 무리한 잠수로 인해 그는 잠수사 일을 더는 할 수 없게 되었다.

생계를 위해 비닐하우스에서 꽃을 키워 팔고 밤에는 대리운전 기사로 일했으나 미수습자 아홉 명을 구하지 못했다는 죄책감, 그리고 극심한 트라우마와 잠수병에 시달리다가 세상을 급히 떠나고 말았다. 그렇게 우리 시대 한 사람의 의인이 외롭게 세상을 등졌다.

마지막 숨소리

이 그림에는 우리 아이들이 마지막까지 살아남으려는 생명의 거대한 몸부림을 현실감 있게 담고자 했다. 떠올리기 힘들고, 생각하는 것조차 고통스러운 순간이지만 외면하는 것이 쉽다 하여 어른들이 저지른 잔혹함을 묻어둘 수는 없다.

물은 천장 가까이 차오르고 있다. 좁은 창문턱에 엄지발가락으로 겨우 몸을 지탱해 마지막 숨을 쉬며 버티고 있다. 그러나 한 손엔 친구의 손목을 놓지 못했다. 함께 살아야 한다는 의지를 끝내 포기하지 않았다.

그러나 결국 우리 어른들은 저 아이의 강인한 의지마저도 잔인하게 수장시키고 말았다. 우리 어른들은 저들을 살리기 위해서 아무런 노력도 하지 못했다.

아니, 못한 것이 아니라 '아무것도 하지 않았습니다.'

마지막 숨소리
194×130cm
캔버스
아크릴릭
2016.

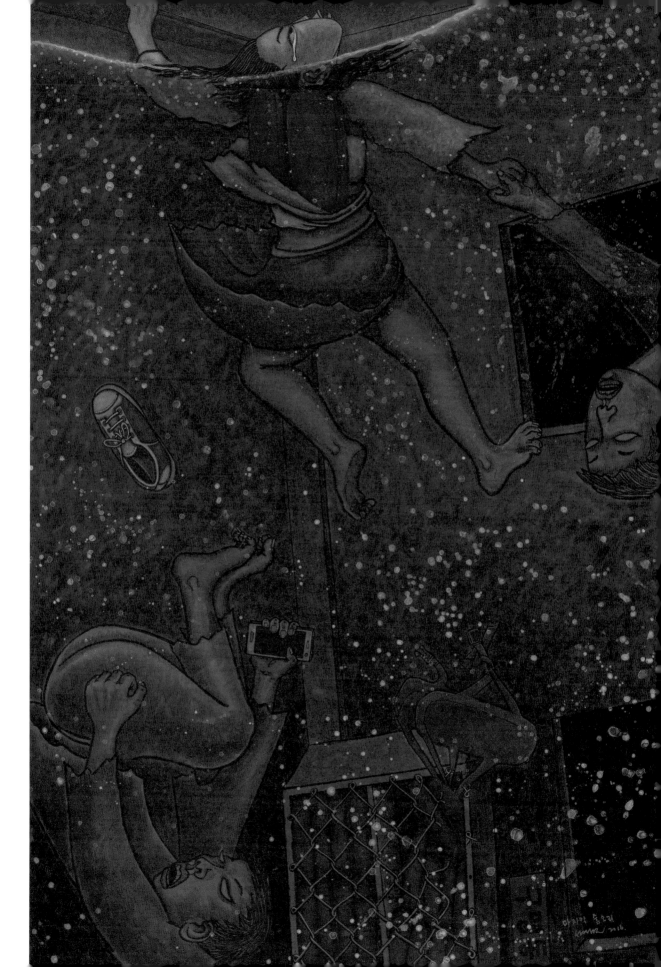

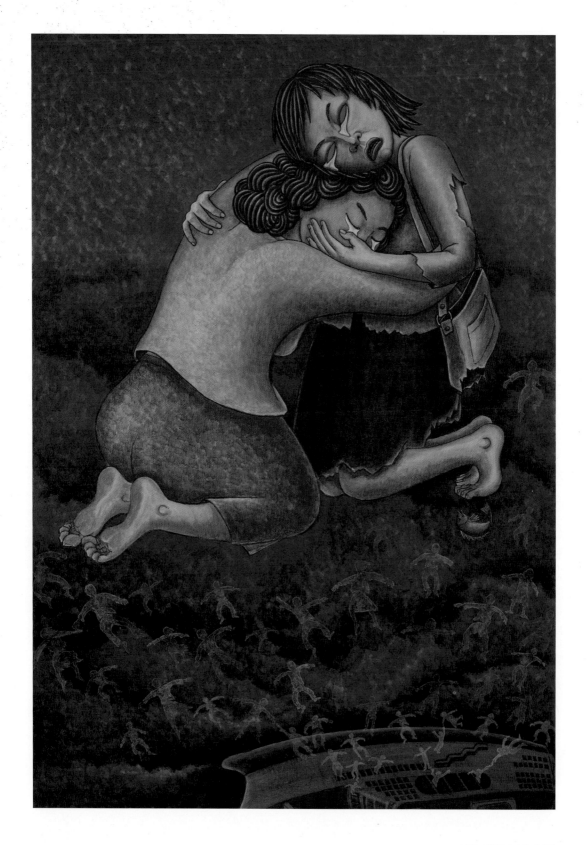

진실: 세월호 3년의 기다림

눈물

바다 속에서 죽었다던 내 귀중한 아이가 오늘은 나의 품에 안겨 있다.

아니, 정확하게 말하자면 지난 3년여를 눈물로 지새워온 내가 아이의 품에 안겨 있다.

꿈속에서도 잘 나타나지 않던 아이가 오늘도 피눈물을 흘리고 있는 나를 보듬고,

내 눈물을 닦아주고 있다.

"엄마! 오늘은 내가 엄마의 눈물을 닦아줄게."

눈물
194×130cm
캔버스
아크릴릭
2016.

홍수

세월호 학살 사건은 우리 모두의 일상을 바다 속 깊이 침몰시켰다.

단지 304명이 수장된 것이 아니라 대한민국 전체가 수장돼버렸다.

즉시, 화가 '배인석'은 청와대가 홍수에 잠기는 모습을 사진 콜라주로 발표했다.

화가 '이하'도 수장된 아이들이 우리 곁으로 돌아오기를 바라는 염원을 바다에서 솟구치는 고래로 형상화했다.

그 외에도 수많은 화가들에 의해서 대한민국이 바다에 잠기는 모습이 그림으로 연출되었다.

이 그림은 배인석 작가의 작품을 리메이크한 것이다.

파멸이다.

생명이 있는 모든 것들이 사라진다.

이 파멸의 광경을 표현할 수 있는 장르는 소리나 진동, 즉 오로지 음악뿐이다.

나는 진정한 예술이란 음악뿐이라고 생각한다.

파도에 흔들리는 작은 거룻배를 타고 록밴드가 소리를 만들어내고 있다.

기타를 든 뒷모습, 장발의 사나이는 내가 좋아하는 로커 '신대철'의 모습이다.

홍수
130×194cm
캔버스
아크릴릭
2015.

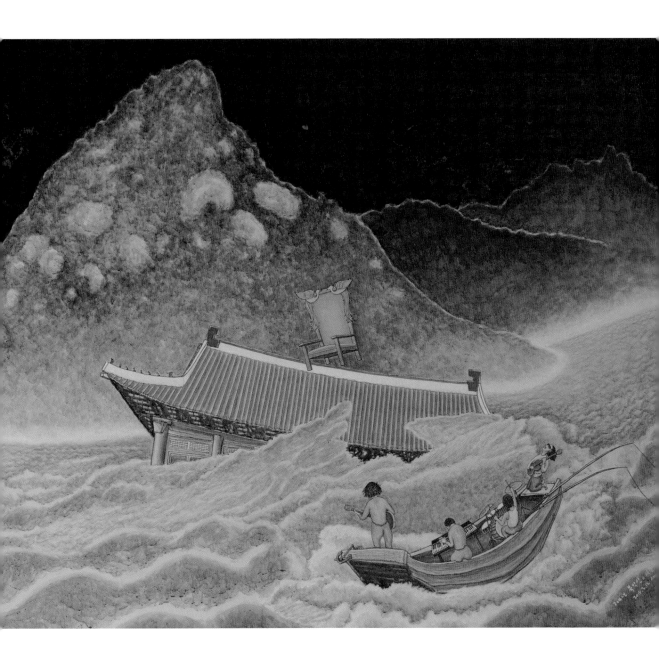

나는 매일 아침에 유병언을 만난다

유병언은 세월호 소유주다. 세월호 사건이 일어난 후, 어느 때부터인가 갑자기 유병언이라는 이름이 모든 언론의 메인을 장식했다. 다들 세월호 침몰에 대한 모든 책임이 유병언에게 있으며, 그를 체포하면 세월호의 모든 진실이 밝혀질 것처럼 떠들어댔다. 하지만 그는 결국 숨어 지내다 구더기가 바글바글 끓는 썩은 시신으로 발견되었다.

그런데 생각해보면, 박근혜 정권은 유독 정권의 존망을 가리는 중요한 사건에 대해 비슷한 해결책을 취해왔다. 그 사건들의 중요한 연결고리가 되는 사람들이 대부분 타살 같은 자살의 주인공이 되어 사건을 덮었다.

어떤 이는 번개탄을 피워서 자살하기도 하고, 그때마다 빨강색 마티즈가 나타나고, 어떤 사람은 북한산 등산로에서 목매달아 죽기도 하고, 또 어떤 이는 라면을 먹다가 숨이 막혀 죽기도 했다. '국정원 선거개입 댓글 사건'도 그렇게 덮였고, '성완종 비자금 사건'과 '청와대 내시 권력 사건'도 마찬가지였다.

세월호 참사를 조사하는 과정에서 세월호의 실소유주는 국정원이라고 믿을 수밖에 없는 증거들이 여럿 나왔다. 이재명 성남 시장이 공개적으로 "세월호 실소유주는 국정원이라고 믿을 수밖에 없다"는 발언을 해도 국정원은 아무런 대응을 하지 못했다. 참으로 괴이한 일이 벌어진 것이다.

나는 이 그림에서 버젓이 행복한 일상을 누리고 있는 유병언을 그렸다. 물론 저 뒤에는 무전기를 들고 유병언을 지키고 있는 정부기관의 그림자도 그려놓았다. 식탁에는 선글라스와 변장에 사용하는 콧수염을 올려놓았다.

이 그림의 제목처럼, '나는 매일 아침마다 출근길에 유병언을 만난다.'

여기저기 마주치는 보통사람들이 모두 유병언처럼 보이기도 한다.

아무튼 세월호 사건 연작들 중에는 유일하게 유병언만이 그림 속에서 가장 행복한 얼굴을 띠고 있다.

나는 매일 아침에 유병언을 만난다
112×162cm
캔버스
아크릴릭
2016.

나는 매일 아침에
유병언을 안는다
2010 심수환

비정상의 혼 1

그녀의 애비는 자신의 부도덕한 정권을 비판하는 사람들을 많이도 죽였다. 교수대에 달린 그들의 시신이 그녀의 머리 위에 걸려 있다. 흰 커튼 뒤에는 나의 영정이 걸려 있다. 나는 언제라도 이 정권의 무도한 힘에 의해서 피살될 수도 있다.

그녀의 왼발 아래엔 애비가 죽였던 고(故) 장준하 선생의 유골이 금방이라도 벌떡 일어나려고 한다. 그녀의 뒤에는 어둠의 세력들, 즉 허수아비 대통령을 조종하는 세력들이 십상시 3인방의 가면을 쓰고 조용히 우리를 응시하고 있다. 그녀의 오른발 아래에 있는 것은 흔히 닭사료를 가공할 때 사용하는 대형 믹서기다.

1989년, 남산 지하실에서 나를 고문하던 안기부 조사관은 내 귀에 입을 대고 소곤거리듯이 말했다.

"야, 새꺄! 널 죽여 믹서기에 갈아서 인천 앞바다에 뿌려버리면 너라는 존재는 지구상에서 그냥 쥐도 새도 모르게 사라지는 거야! 흐흐흐, 물고기들은 신나겠지!"

비정상의 혼 1
194×130cm
캔버스
유채
2014.

비정상의 혼2

나는 사실 풍자 그림을 별로 좋아하지 않는다. 풍자보다는 직설을 좋아한다.

권력자가 자기 마음대로 하는 봉건사회라면 몰라도, 지금은 명백하게 민주주의 시대이니 직설을 해야 한다고 생각한다.

어쨌든 많은 사람이 아직도 기억하고 있는 출산 그림, 그리고 광주비엔날레 걸개그림 〈세월오월〉에서는 박근혜 전 대통령을 '풍자'해 주목받은 동시에 유형·무형의 탄압을 받았다.

출산 그림은 당시 박근혜 대통령 후보가 유신 독재자 박정희를 닮은 아기를 출산하는 내용을 담고 있다. 이런 일들을 겪으며 당시 나는 한 언론에 다음과 같은 인터뷰를 했다.

"지지와 맹신은 다르다. 맹신은 사이비 종교다. 맹신적인 지지자를 갖고 있는 정치 지도자는 파시스트 독재로 변한다. 특히 박정희 유신 독재 당시 퍼스트레이디 역할을 하면서 온통 행복으로 각인된 기억을 갖고 있는 박근혜 후보는 결국 새로운 형태의 국가주의를 부활시키는 역사적 과오를 범하게 될 것이다."

사람들이 종종 내가 예언을 한다고들 말하는데, 나에게 그런 능력은 없다. 하지만 지금 다시 생각하면 저 말이 결국 사실을 관통하고 말았다.

이와 비슷한 그림들, 즉 세월호 사건과 국가 권력과의 관계를 주제로 여러 점 그렸다. 그중에서 이 그림은 부정한 권력과 화가 자신의 얼굴을 오버랩 시켰다. 화가가 자화상을 그릴 때에는 항상 자기성찰의 의미가 강하게 작용한다. 오늘도 스스로에게 질문을 해본다.

"저런 오만과 불통이 혹시 나에게도 있는 것 아닐까?"

비정상의 혼 2
194×130cm
캔버스
아크릴릭
2015.

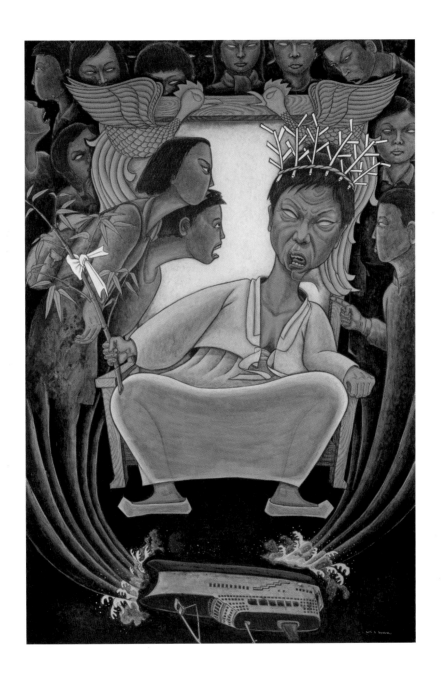

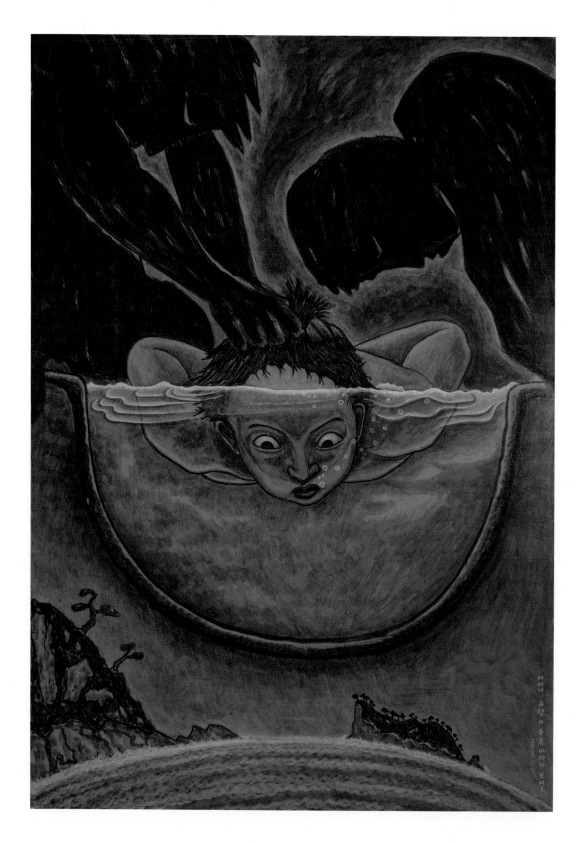

진실: 세월호 3년의 기다림

욕조
– 어머니! 고향의 푸른 바다가 보여요 2

1989년, 안기부에 체포된 후 남산 지하실 안기부 조사실에서 물고문을 당한 기억을 그림으로 그렸다. 원래 색깔이 강렬한 그림이었는데, 원화는 서울 시립미술관이 소장하고 있다.
이 그림이 순회 전시될 대부분의 장소가 미술관에 합당한 보안시설과 온습도 시설이 없는 곳이 될 것 같아서 저 그림의 원화를 빌려올 수가 없었다. 그래서 흑백으로 다시 그린 그림이다.

나의 고향은 세월호 학살 현장인 맹골수도가 멀리 보이는 섬이다. 그곳에서 유년 시절을 보냈는데, 어렸을 적부터 생업의 현장인 바다에서 일하다가 물에 빠져 죽은 시신들을 정말 많이 보고 자랐다.
그리고 안기부 지하실에서 25일간 물고문을 당했던 가슴 아픈 경험이 있다. 죽음과 삶의 경계를 수없이 드나들었던 그날의 기억은 고통 그 자체였다. 나는 취조실

화장실 욕조에서 물고문을 당하는 극한적인 고통의 순간에 고향의 푸른 바다를 보았다. 눈에 얼핏 보이는 고향의 푸른 바다가 끔찍한 고문의 시간을 기어이 견뎌낼 수 있는 용기를 주었다.
청년 시절, 1980년 오월 민중항쟁에 직접 참여했고 '광주 학살 진상 규명'에 청춘을 다 바쳤다. 이런 모든 경험이 세월호 학살 사건을 직면하게 만들었다.
세월호 참사는 '세월호 물고문 학살 사건'이다. 무능한 국가 권력이 휘두르는 국가 폭력에 의해 아이들은 아주 천천히, 맹골수도 시린 바다에 잠겨 죽어갔다. 그리고 이 사건의 진실을 밝혀내려는 여러 가지 시도를 국가 권력은 온 힘을 다해 방해하며 막아내고 있다.
더럽고 고통스러운 역사가 이어지고 있다. 세월호에서 마지막 순간까지 고통을 당하며 죽어간 아이들의 모습은 물고문과 다름이 없다는 의미로 이 물고문 그림을 세월호 연작에 포함시켰다.

욕조-어머니! 고향의 푸른 바다가 보여요 2
194×130cm
캔버스
아크릴릭
2016.

똥의 탄생

박근혜-최순실 게이트가 난장을 틀 때 이 그림을 그렸다. 평소 나는 그림을 그릴 때 별다른 고민 없이 그냥 손 가는 대로 그린다. 그리기 전에 작품을 구상하거나, 그리고 형상을 만들어갈 때에도 별로 고민을 해본 적이 없다. 그런데 이 그림은 제작에 들어가기 전부터 난생처음으로 가장 많은 고민을 했던 것 같다.

문제는 '박근혜가 싼 똥이 최순실인가?' 혹은 '최순실이 싼 똥이 박근혜인가?'였다.

이 두 가지를 동시에 스케치해서 화실 벽에 붙여놓고 바라보면서 생각에 잠겼다. 정말이지 이틀 동안이나 끙끙 고민했다. 내 평생 하나의 문제를 놓고 이렇게까지 신중하게 생각에 잠기기는 처음이었다.

고민하는 첫째 날에는 '똥'을 너무 오래 생각하다 보니 마치 내가 '시대의 똥덩어리'가 된 것 같은 느낌이 들었다. 어쩌면 나도 '똥'일지도 모른다는 생각이었다.

둘째 날에는 '호접몽'을 말한 장자의 뜻을 확실히 이해할 수 있었다.

"내가 나비의 꿈을 꾸었느냐, 나비가 나의 꿈을 꾸었느냐."

즉, '박근혜가 최순실이라는 똥을 쌌느냐?', 아니면 '최순실이가 박근혜라는 똥을 쌌느냐?'

나도 드디어 박근혜의 '결정 공황장애 정신병'에 전염되었는가 보다.

아껴둔 마지막 카드를 쓰기로 결심하고, 즉시 10원짜리 동전을 꺼냈다.

북악산 꼭대기에 올라가 똥 싸는 사람이, '숫자 10'이 나오면 박근혜! '다보탑'이 나오면 최순실!

눈을 질끈 감은 채 동전을 손에 넣고 흔들다가 탁자에 탁! 놓았다. 그리고 눈을 떠서 보니 '다보탑'이다.

그렇다! 어찌 박근혜라는 '시대의 똥'을 싸질러놓은 것이 최순실 한 사람뿐이겠느냐만 '최순실'은 우리 시대 추악한 욕망의 대명사다. 어쩌면 우리의 숨겨진 다른 모습일지도 모른다.

나도 박근혜라는 '똥'을 쌌고, 너도 박근혜라는 '똥'을 쌌다. 결국 온 국민이 박근혜라는 '시대의 똥'을 싸질러놓은 것이다.

여러분도 선택의 문제 앞에서 결정이 어려울 때 10원짜리 동전을 던져보시라.

똥의 탄생 1
130×89cm
캔버스
아크릴릭
2016.

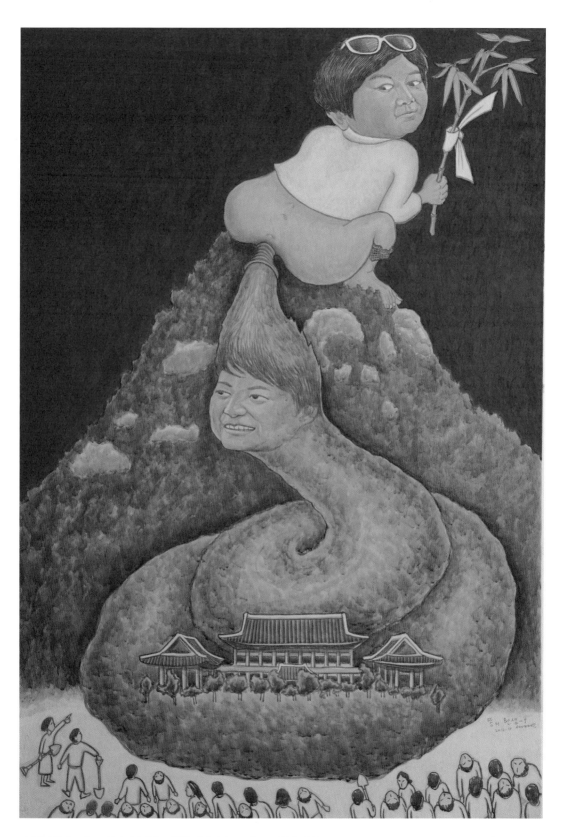

진실의 숨통이 트이고 고통이 사라지다 – 세월호 참사 기억 프로젝트 2.5 〈들숨 날숨〉

洪成潭

폭력: 동아시아, 그 통한의 역사

동아시아의 푸른 바다 위에 떠 있는 세 개의 섬

제주 4·3 고

우리 동아시아의 푸른 바다 위에는 근현대사의 모든 질곡과 고통을 보듬은 세 개의 섬이 떠 있다. 오늘날 동아시아 역사의 모든 것을 상징하는 민낯, 타이완과 오키나와, 제주도가 바로 그곳이다. 제주도를 말하면 그것이 오키나와와의 역사인 것 같고, 오키나와를 말하다 보면 또 그것이 타이완의 이야기로 들린다.

그 서러운 얼굴을 들여다보고 있자면 어느덧 나는 사방이 푸른 바다로 둘러싸인 제주도의 어느 해안가에서 하얗게 울고 있는 파도 소리를 듣고 있다.

근세기에 벌어진 국가 폭력 중 가장 잔혹한 상처를 남겼던 제주 4·3은 미군정 아래에서 한민족이 안고 있던 모순이 집약되어 나타난 역사적이고 비극적인 사건이었다. 제주 인구의 10분의 1인 3만여 명 이상이 목숨을 잃어야 했고, 이후의 군부독재 정권으로 인해 약 반세기 동안 누구도 이 사건을 입에 담을 수 없었다.

고립무원의 섬에서 발생한 이 처절한 학살극의 진실은 사건 당시는 물론이고 그 이후에도 은폐되었다. 교과서도, 언론도 진실을 전하지 않았다. 제주도는 더 이상 대한민국이 아니었다. 제주도민은 더 이상 대한민국 국민이 아니었다.

1981년, 제주극단 '수눌음'은 제주도민들이 오랫동안 가슴에 품고 살았던 한(恨)에서 거대한 낙관의 뿌리와 긍정성을 발견해 대동굿판으로 끌고 나왔다. 혼자서 물박을 두드리며 웅얼거림으로 풀어야 했던 한(恨)을 드넓은 광장으로 끌고 나와 탐라도의 자기 정체성에 대해 성찰하게 한 대동굿 '항파두리'였다.

제주도의 화가들은 매년 개최하는 '4·3미술제'를 통해 4·3의 트라우마를 치료하는 사제(司祭)로서 그림으로 국가 폭력에 저항하는 상징을 만들어냈고, 그 그림을 제사상에 음식으로 올려 한반도의 모든 이들이 나누어 음복하게 했다.

이 '그림 굿판'으로 이 땅의 근현대사에서 국가 폭력에 의해 감추어진 상처와 진실은 드러나기 시작했다. 씻김굿에서 고풀이 할 때 기다란 천이나 줄을 둥글게 매듭짓는 일종의 무구(巫具)를 '고'라고 한다. 죽고 죽이는 악순환의 꼬임에 매듭마다 한(恨)이 맺혀 있고, 이제 망자들의 원한을 풀어줄 씻김굿이 펼쳐져야 한다. 이제부터 그 상처를 회복하고 새로운 희망을 찾아 나서야 할 때다.

제주 4 · 3 고

130×582cm

캔버스

아크릴릭

2014.

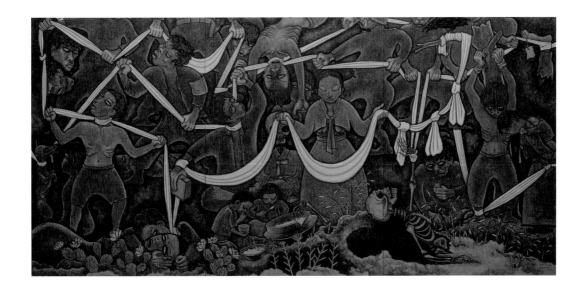

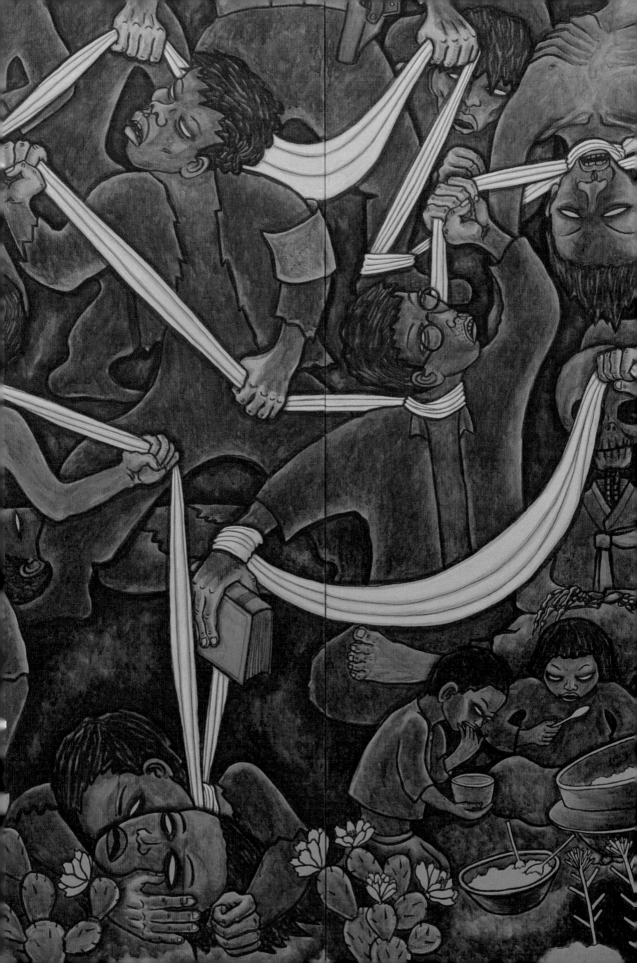

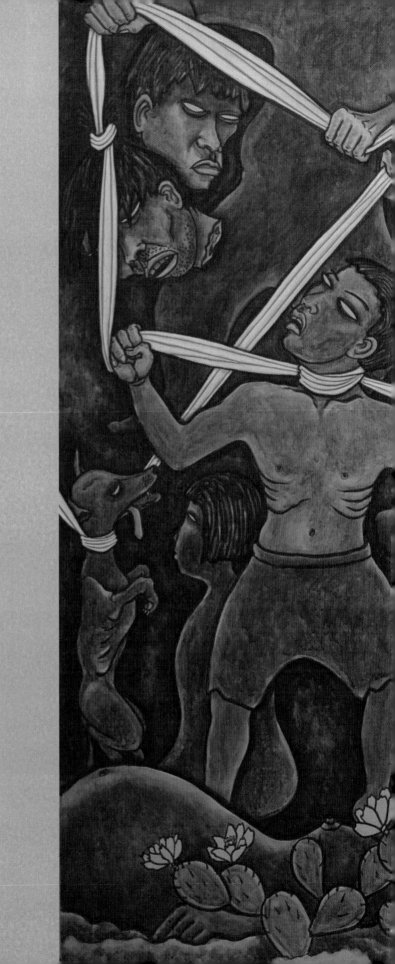

가화

사실 요즘 나는 우리 인류의 생존 문제에 대해서 절망적이다. 인류의 산업발전을 가져왔던 화석연료는 이제 점점 그 정점을 향해 치달리고 있다. 지구 곳곳은 기후 변화로 몸살을 앓고 있다. 글로벌이라는 이름으로 단일화된 세계의 자본시장은 언제든지 무너지기 일보직전이며, 지구촌 한곳에서 무너지면 그 여파는 금방 세계 각국의 경제로 전이되어 서로 몸살을 앓게 된다. 인간들의 무참한 탐욕 때문에 자본시장의 생태계는 이미 그 생명을 다한 것처럼 보인다. 은하계의 역사를 통틀어 '인간'만큼 잔인무도한 생물이 또 있었던가. 이 피폐한 삶 속에서 인류의 미래는 한마디로 죽음뿐인 것 같다.

우리가 살고 있는 세상은 차라리 빨리 깨어나야 할 꿈인지도 모른다. 현실과 가상현실의 경계가 흐려지고, 욕망은 가상을 통해 구현된다. 디지털이 덮친 문화적 변화와 증오, 파괴, 충격; 그 모든 한을 한바탕 굿판으로 풀어내면 지금의 이런 상황이 꿈인지, 현실인지 조금 더 명확해질까.

폭력: 동아시아, 그 통한의 역사

1980년대 후반, 우리 사회의 민주화에 힘입어 한일 양국 간에 비밀스럽게 숨겨져 있던 일본군 위안부 문제가 본격적으로 수면 위로 떠올랐다. 잇따라 위안부 할머님들이 자신들의 고난의 역사를 증언했다. 한국과 일본의 여성운동그룹과 양심적인 시민단체들의 노력으로 위안부 문제는 곧 일본의 과거사 책임 문제들 중에서 이슈가 되었다. 화가들 중 누군가가 할머님들의 미술 치료를 전담했고, 할머님들이 직접 붓을 들고 자신들의 고통스러운 인생 역정을 풀어냈다.

그리고 할머님들이 매주 종로에서 수요집회를 열며 과거사 문제에 대해 사과와 보상을 해줄 것을 수년 동안 요구하고 있음에도(지금까지도 수요집회는 계속되고 있다) 한일 정부당국이 서로 못 본 체하고 있는 모습에서 우리 시대 역사와 도덕과 윤리가 총체적으로 병들어 있는 모습을 보았다.
일본군 위안부 할머님들의 피맺힌 증언에서 나는 이내 〈바리데기〉 서사무가를 떠올렸다.

가화
250×900cm
캔버스
유채
2003.

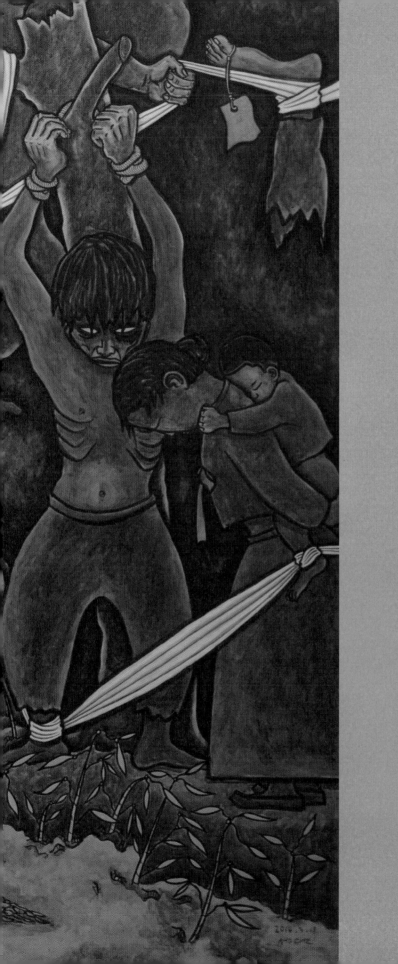

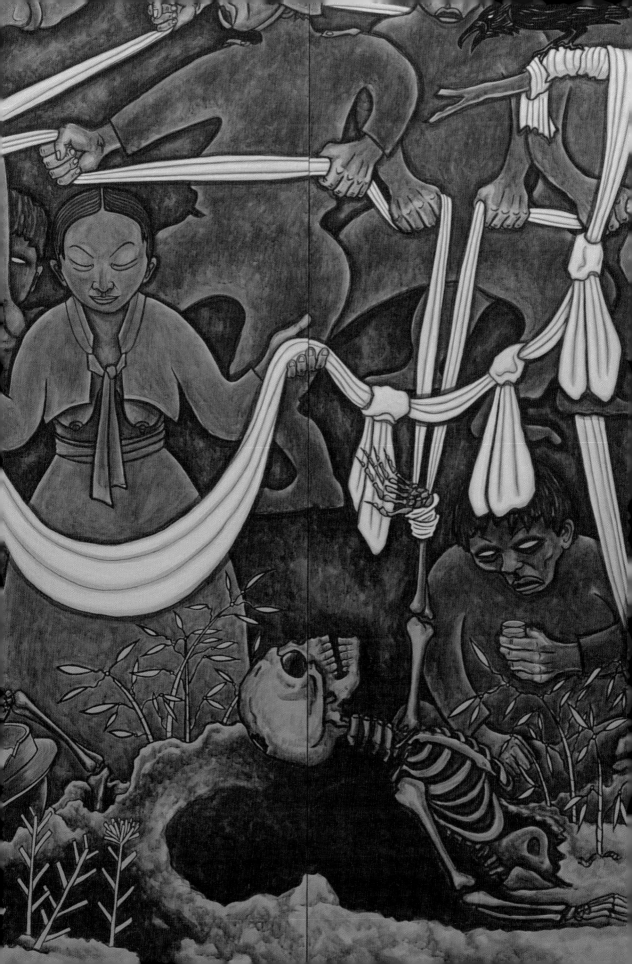

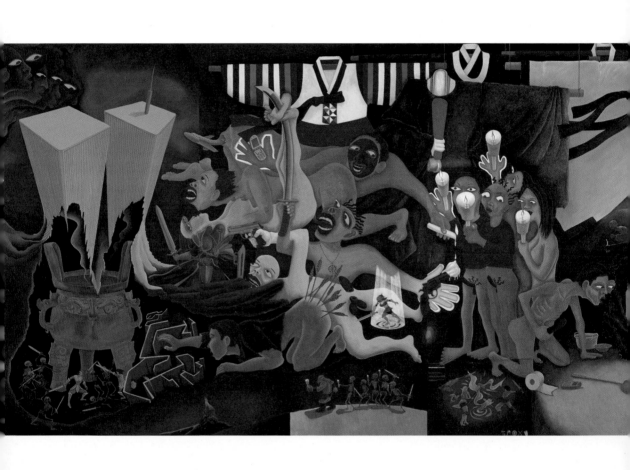

폭력: 동아시아, 그 통한의 역사

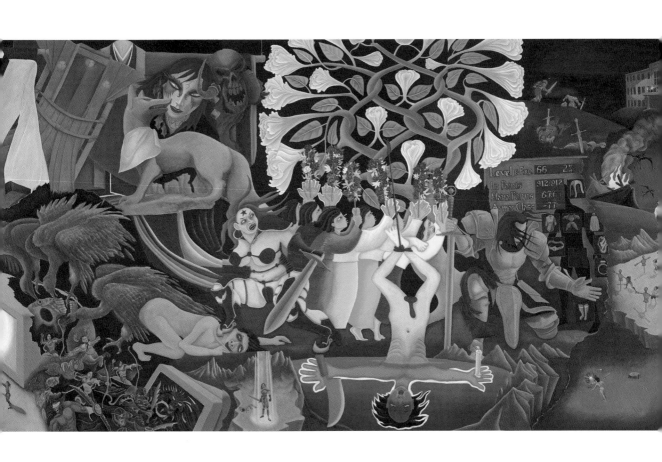

신몽유원도

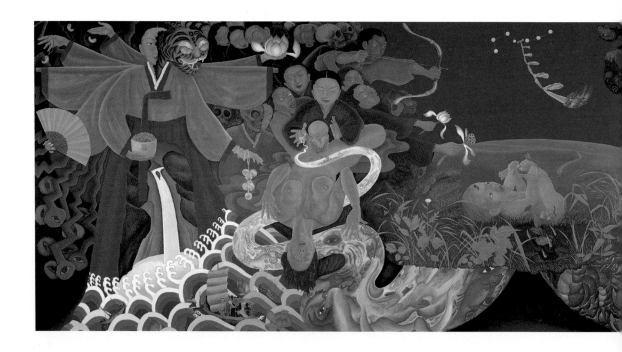

〈바리데기〉는 이승과 저승의 생태에 관한 이야기이며, 인간의 생명에 관한 서사시다. '바리데기'는 사람에게 버림받아 내쳐 '버려졌다'는 말로 명토를 박은 이름일 수도 있고, 사람들 중에 가장 못나고 비루먹은 인간을 총칭하는 애잔한 이름일 수도 있다.

바리데기는 저승의 온갖 미션을 겪으며 생명수를 가져와서 총체적으로 병이 든 나라(國)를 살리는 '생명공주'다. 위안부 할머님들은 일제강점기에 식민지였던 우리나라가 자유민주공화국 대한민국이 된 지금까지도 내쳐 버린 '바리데기'들이다. 할머님들의 가슴 아픈 증언은 바

로 우리 시대의 그런 병든 모습을 치료하고 살려낼 수 있는 '생명수'나 다름없었다. 그래서 나는 일본군 위안부 할머님들을 바리데기 서사무가의 '생명공주'로 본 것이다.

1994년부터 제작된 나의 그림 〈바리데기〉 연작은 일본군 위안부 할머님들이 주인공이며, 〈바리데기〉 서사무가 작품의 주제가 된 셈이다. 나는 그 둘의 결합을 통해서 역사적 현실의 생태 환경을 분석하고 싶었다(나는 여기서 생태(生態)라는 개념을 자연환경에만 국한시키는 협소한 의미를 벗어나서 우리의 현실 삶 전체로 확

신몽유원도
290×900cm
캔버스
유채
2002.

대하고 싶다. 물론 이러한 나의 희망은 무모하기 그지없
다. 그러나 예술가의 상상력이란 때때로 이런 무모함을
결행해야 한다). 그리고 우리 사회가 추구해야 할 진실
과 윤리와 도덕의 생태환경을 조망하고 싶었다.

나는 선과 악의 개념을 아주 극단적으로 단순화했다. 지
난 세기를 남성 중심의 역사로 극단화하며 그것을 실패
한 역사로 규정했다. 남성의 탐욕과 전쟁 속에서 시커먼
고통을 당해야 하는 여성성을 한껏 받들어 올려야 다가
오는 새로운 세기엔 그나마 눈곱만한 희망이라도 발견
할 수 있을 것이라는 생각이 들었다.

큰 화면의 절반은 음(陰)의 세계, 오른쪽은 몰락해가는
양(陽)의 세계다. 그 둘은 무엇으로 화해를 할 것인가.
생명의 새로운 탄생이 답이다. 초원에 누운 아기는 온갖
벌레가 입 속에, 눈망울에, 가슴 위에 엉켜 있는 바리데
기다. 그리고 오늘날까지 우리들에게 유전된 아름다움
과 추함이 동시에 바리데기를 받쳐 들고, 또한 오늘 이
시간까지 전이되는 선과 악의 모든 개념이 아기 바리데
기를 받들어 올리는 그런 형상이다.

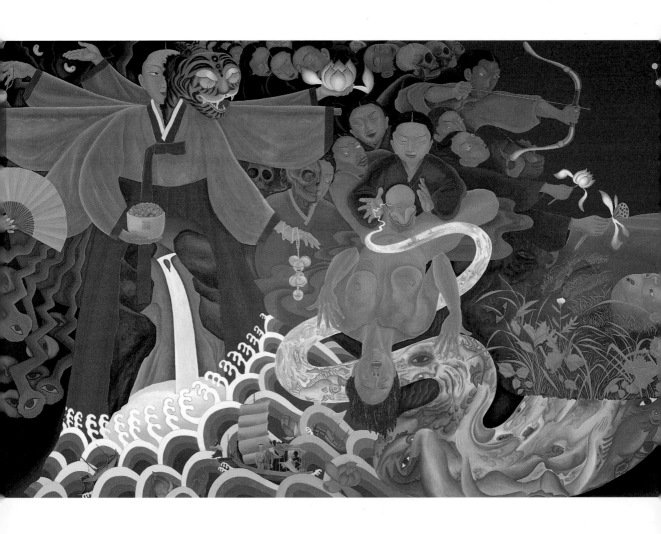

아바타 2

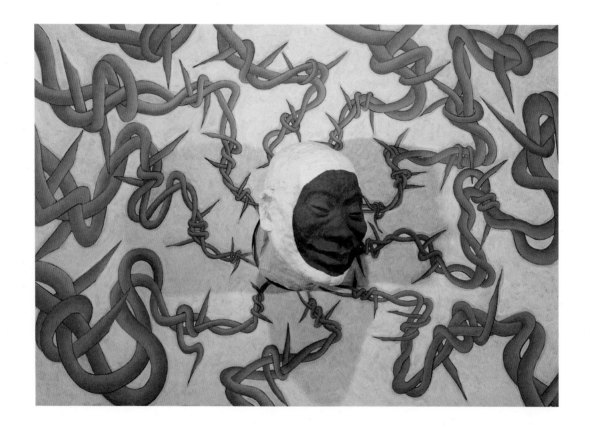

아바타 2
100×150cm
판넬
유채
두상소조
2003.

우리는 모두 연결되어 있다. 어느 한곳이 무너지면 우리의 생명도 무너진다. 우리 인간과 세상의 모든 생명, 무생명과 연결되어 있는 고리를 어디서 찾을 수 있을까. 그 생태와 평화와 예술의 연결고리를 어디에서 찾아내야 할까. 나는 그 연결고리에 대해 주저하지 않고 샤머니즘과 애니미즘이라고 답하고 싶다.

바이칼호 연안의 북방 샤머니즘이 동진하면서 한반도의 동해안을 따라 내려왔다. 동해안 별신굿에 오방색 철릭을 입고 푸너리장단에 맞춘 '꽃춤'에서 만개하는 생명의 약동과 화사함을 볼 수 있다. 이것이 서라벌로 내려와서 신라문명을 이루고, 남해안을 휘돌아 진도 씻김굿에서 샤머니즘이 예술적으로 완성되어 일상의 문화가되었다. 이것이 다시 바다를 건너 일본 열도에 들어가 세계에서 유래가 없는 가장 양식화된 신도문화를 이루었다. 신도문화는 샤머니즘과 애니미즘을 정형화의 극한까지 밀어붙여 미니멀 한 양식으로 만들어버렸다.

참고로 베링 해를 건너 동진했던 북방 샤머니즘은 아메리카 인디언 문화의 근간을 이루었다. 그러나 신대륙을 찾았던 서구 백인들에 의해 인디언 문화는 남김없이 잔인하게 파괴되어버렸다. 몇 년 전 우리나라에서도 개봉되었던 영화 〈아바타〉에는 아메리카 백인들의 잔인성에 대한 콤플렉스가 오롯이 남아 있다.

동아시아는 신화와 생태가 연결되는 이야기의 보고다. 캄챠카 반도엔 약 7천 개의 신화가 오늘날까지 남아 있다. 우리가 상상력으로 조금만 더 자세히 들여다보면 대부분 생태와 신과 인간의 이야기다. 무지막지한 승자 생존의 법칙, 1등만 살아남는다는 오늘날 우리 인간이 억지로 만들어놓은 몸서리치도록 무섭고 두려운 생태 환경은 인류를 절망과 파멸로 몰고 간다.

이성적인 첨단 과학과 문명의 발달로 샤머니즘이 상대적으로 밀려났으나, 이 황폐한 세상에서도 샤머니즘의 전통이 아직 살아 있다.

못생긴 꽃은 못생긴 대로 잘생긴 꽃은 잘생긴 대로, 작은 꽃은 작은 대로 큰 꽃은 큰 대로 모두 동시에 환하게, 골짜기에 있든 벌판에 있든 그것이 어디에 있든지 모두 제각각 나름대로 동시에 활짝 꽃을 피우는 황홀한 광경, 바로 이것이 생태의 완결구조다. 즉, 화엄의 세상이다. 이 화엄의 세상을 보듬어 은유하는 이야기가 아직도 우리 산천의 마을마다 살아 있다.

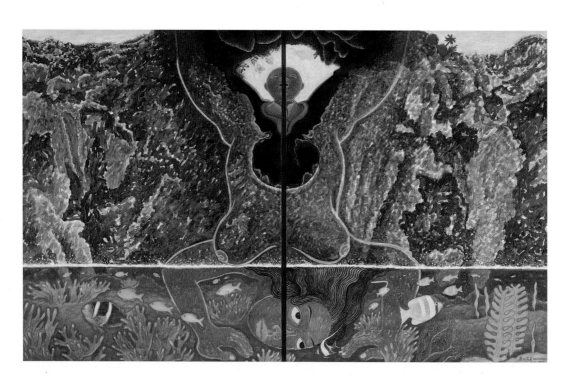

오키나와 야스쿠니-벼랑의 출산

162×260cm

2009.

오키나와 야스쿠니
- 벼랑의 출산

나는 2005년 사키마 미술관 전시를 앞두고 오키나와에 첫발을 디뎠다. 오키나와는 애초에 일본의 섬이 아니라 엄연히 자신들의 언어와 문화가 있던 곳이다. 오키나와에 처음 간 한국인은 네 번 놀란다.

첫 번째는 제주도와 너무 닮은 풍광에, 두 번째는 태평양 전쟁 말기에 일본군이 마지막 방어선으로 선택한 이곳에 여전히 남아 있는 흔적들에, 세 번째는 그곳 섬사람들이 두어 명만 모여도 노래와 춤과 술로 밤을 새우는 것에, 네 번째는 제주도와 오키나와가 모두 신(神)들의 섬이라는 점에. 오키나와에는 약 7,200여 종류의 신(神)이 모셔지고 있다. 오키나와의 어느 한적한 길에 그냥 굴러다니는 돌멩이에도, 그리고 길가에 무심하게 피어 있는 잡초 한 뿌리에도 모두 신(神)이 깃들어 있었다.

오키나와는 태평양 전쟁 끝자락에 일본군의 마지노선으로 참혹한 학살을 겪었다. 연합군의 상륙을 앞두고 일본군은 옥쇄를 결정한다. 먼저 동굴이나 참호에 숨어 있던 오키나와 사람들에게 자진할 것을 명령했다. 식량이 부족하고, 또 그들이 연합군 편에 서서 자신들에게 총칼을 겨눌 줄 몰라서였다. 결국 그들은 동굴 속에서 죽음의 행진을 했다. 수많은 이들이 해안가 수십 길 절벽으로 달려가 몸을 던지는 광경은 마치 하얀 나비 떼 같았다. 약 20만 명이 그렇게 허망하게 죽었다.

과연 제주도는 다를까. 제주 강정 해군기지 건설이 미국의 아시아 군사전략의 마지노선 역할을 담당하게 될 것은 불 보듯 뻔한 사실이다.

일본의 패전 이후 1973년에 다시 일본에 양도될 때까지 오키나와는 미국의 식민지였다. 본섬의 약 30퍼센트가 지금까지 미국의 군사기지가 되는 수모를 겪었으며, 베트남 전쟁에 투입된 미군 병사들의 훈련도 아열대 기후인 오키나와에서 이루어졌다. 오키나와 사람들의 삶과는 아무 상관도 없이, 이곳은 전쟁의 사람을 죽이는 폭탄과 총알의 보급창이 되었다.

제주도가 그렇듯 오키나와 타이완도 아시아의 근현대사를 지나오며 엄청난 대학살의 비극을 겪었다. 모두 일본 제국주의의 식민지였다가 미국의 아시아 군사전략 기지촌으로 제공된 역사를 갖고 있다.

동아시아의 푸른 바다에 떠 있는 세 개의 섬. 이 섬들에 불길한 바람이 불고 있다. 모두 바다 건너 육지에서 불어오는 바람이다. 자기네들과는 아무 상관없는 곳에서 불어오는 피 냄새 가득 품은 바람이다.

崖の出産 OKINA

타이완 야스쿠니
– 우상의 숲

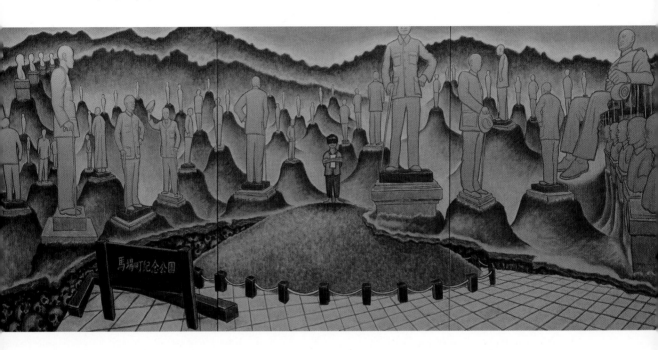

타이완 야스쿠니
-우상의 숲
117×273cm
캔버스
아크릴릭
2014.

타이완 섬, 타이페이 강변 마장터에 어른 키 두 배가 넘는 황토 언덕이 있다. 2·28 사건 이후 약 2년 동안 2만여 명이 여기서 백색테러로 총살되었다. 핏자국을 지우기 위해 황토 흙을 뿌렸다. 다음 날, 다시 그 위에서 학살이 벌어졌다. 다시 핏자국을 황토 흙으로 덮었다. 피로 적시고 흙을 뿌려 만들어진 말 그대로 피의 언덕이다.

지금 내가 2·28 사건에 대해서 역사적으로 나열하는 것은 새삼스럽고 부질없는 일이다. 하지만 굳이 간단하게 말하자면 1947년 미국의 엄청난 지원에도 불구하고 중국의 농민군대에게 패해 위기에 몰렸던 부패한 장제스 국민당 정권이 타이완 본성인(1945년 이전부터 대만에 거주한 한인(漢人))을 대량 학살한 사건이다. 나는 제주의 4·3 항쟁과 광주의 오월 항쟁을 떠올렸다.

2006년에 나의 스승이나 진배없는 화가 황영찬(黃榮贊) 선생을 타이페이 교외 어느 공동묘지 골짜기에서 만났다. 황영찬은 노신 판화 운동에 참여했던 화가다. 그는 2·28 학살 사건을 즉시 판화로 제작하여 상해와 유럽에 알렸다. 2·28 사건 직후에 그는 그의 애인과 함께 국민당 정부에 체포되어 수감되었다. 유치장은 끌려온 사람들로 빼곡했고, 재판의 요식 절차도 없이 몇 사람씩 차례로 불려 나가 총살되었다. 황영찬의 애인이 먼저 끌려 나갔고, 다음 날 새벽에 황영찬과 열댓 명이 함께 끌려 나갔다. 총살이 끝나면 시체들은 달구지에 실려서 당시 시외곽의 공동묘지로 향했다. 총살터엔 그들이 흘린 피를 덮기 위해 흙이 뿌려졌다. 학살이 몇 달 동안 계속되면서 그렇게 뿌려진 흙이 작은 언덕을 이루었다.

이후 40여 년 만에 동료들에 의해 공동묘지 후미진 골짜기에서 작은 시멘트 묘비가 발견되었다. 칠레 가수 빅토르 하라(Víctor Jara)가 피노체트 학살자들에게 맞아 죽은 것 외에, 인류의 근현대 역사에서 그림 때문에 처형당한 화가가 누가 있을까.

타이완 현대사는 국민당 장제스를 '국부'라고 부르는 우상의 역사로부터 비롯된다. 장제스의 동상이 시내 사거리 광장, 관공서, 각급 학교, 마을 앞에 무분별하게 세워졌다. 장제스가 죽고 국민당에서 민진당으로 정권이 바뀌자 그 수천수만 개의 동상이 뽑혀서 장제스가 잠들어 있는 계곡 숲으로 자리를 옮겼다. 그 광경은 말 그대로 '우상의 숲'을 이루었다. 우상이란 대부분 가공되고 조작된 가면을 쓰고 있다. 그런데 그 우상의 가면은 스스로 만든 것이 아니라 타자들의 공포와 두려운 마음이 만들어서 헌증한다.

치란의 밤

가고시마 치란. 그곳에 가미카제 특공 박물관이 있다.
이름은 '평화박물관'.

방문자는 태평양 전쟁 당시 일본 제국주의의 향수에 취
한 관광객들이 주를 이루며, 그들은 소위 '일본 정신'을
찾아보기 위해서 방문한다. 천황의 명령에 의해 영원히
돌아오지 못할 하늘 길을 출격한 인간폭탄 가미카제의
이야기를 듣고 서로 눈물을 훔친다. 정작 평화박물관엔
'평화'는 없고 '전쟁'의 슬픈 이야기만 떠돌며 일본 제국
의 영광을 하릴없이 보여준다.

나는 오늘 조선인 가미카제 탁경현을 찾기 위해서 치란
에 왔다. 51 진무대(振武隊) 카미가제로 1945년 5월 11
일에 출격하여 오키나와 상공에서 죽은 조선인 탁경현
의 영혼을 만나러 왔다.

그러나 그의 영혼은 그곳에 없었다. 탁경현의 영혼은 그
날 함께 출격한 동료들과 함께 동경 야스쿠니 신사 군국
주의의 쇠사슬에 묶여 지금까지도 천황의 군인으로 복
무하고 있었다.

그리고 출격 20시간 전에 동료들과 함께 찍은 빛바랜

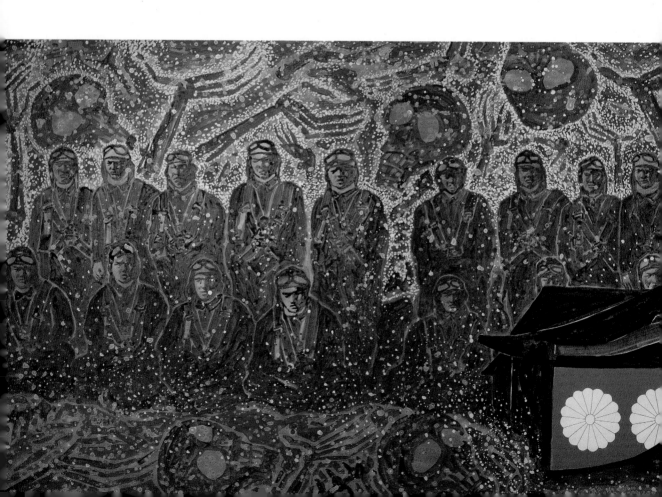

치란의 밤
142×449cm
캔버스
아크릴릭
2008.

사진 한 장과 그의 동료들의 것인지 알 수 없는 유품 몇 조각만 박물관에 남아 있다. 포화에 갈기갈기 찢겨 오키나와 상공에 흩어져 무주고혼(無主孤魂)이 되어버린 그들의 육신을 대신하여 사진과 유품만이 채집된 곤충처럼 유리문 안에 갇혀 있었다.

그는 교토 약학전문대학을 졸업했다. 그의 일본 이름은 '미쓰야마 후미히로(光山文博)'. 조선인이라는 사실을 숨기다가 출격하기 전날 밤 부대 앞 식당에 홀로 앉아 술을 마시면서 〈아리랑〉을 읊조렸다는 탁경현.

나는 바로 그 식당, 아리랑을 부르던 그의 눈물방울이 떨어졌던 자리 다다미 위에 앉았다. 그는 여기 앉아 〈아리랑〉을 부르면서 무슨 생각을 했을까.

가고시마의 밤바람이 거세다. 바람 속에서 멀리 새 울음소리가 들린다. 〈아리랑〉 노랫소리가 들린다.

탁경현이가 나를 부른다.

미쓰야마 후미히로가 나를 부른다.

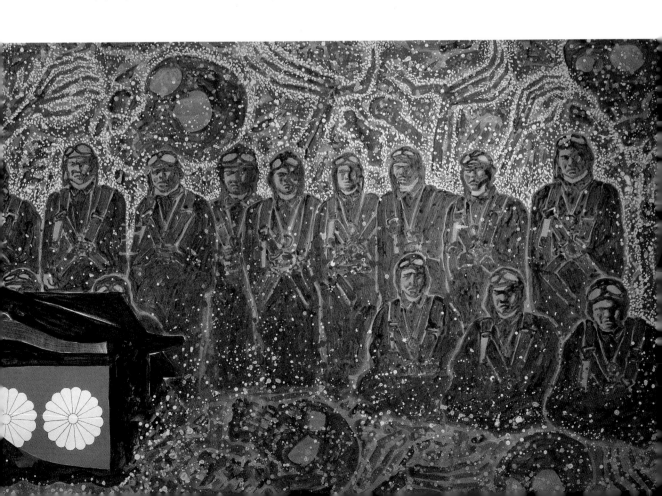

야스쿠니의 미망

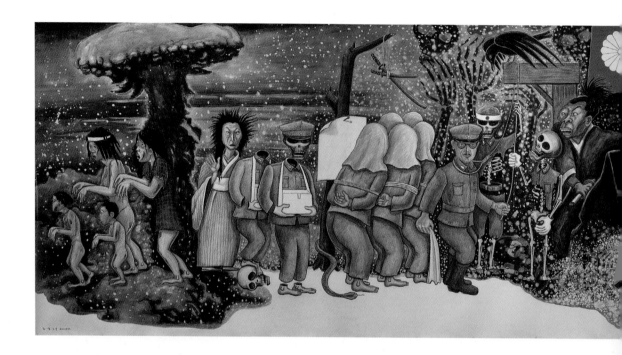

야스쿠니 신사는 문화적이거나 종교적인 장소가 아니다. 일본의 국가주의를 끊임없이 생성시키는 지극히 정치적인 장소다.

메이지 유신을 위해 목숨을 바친 3,588명을 위해 제사 시설로 출발하여 청일 전쟁, 러일 전쟁, 태평양 전쟁 등 침략 전쟁의 참전 군인들도 합사되어 현재는 제사의 대상이 약 250만 명에 이른다. 여기에는 태평양 전쟁을 수행한 도조 히데키 등 A급 전범 등도 합사되어 있다.

250만에 이르는 전몰자들은 야스쿠니 신사에서 군신(軍神)으로 받들어진다. 죽어서도 저 영혼들은 편안하게 저승에 들지 못하고 야스쿠니의 사슬에 묶여 '천황의 군인'으로 영원히 복무해야 한다. 그들이 살아생전에 일본 국가로부터 받은 오로지 하나의 사상 교육에 의거하여 '인생의 목적은 바로 국가에 있다. 그들은 국가를 위해 살고, 국가를 위해 죽은 것을 이상(理想)으로 여긴다.'

그리고 그들은 국가를 위해서 초개(草芥)와 같이 목숨을 버린다. 그래서 국가주의는 그들의 죽음을 슬퍼하고 추도하는 것이 아니라 오히려 찬미한다. 침략 전쟁에 동원되어 아시아를 비극으로 몰아간 죽음을 찬미한다. 그

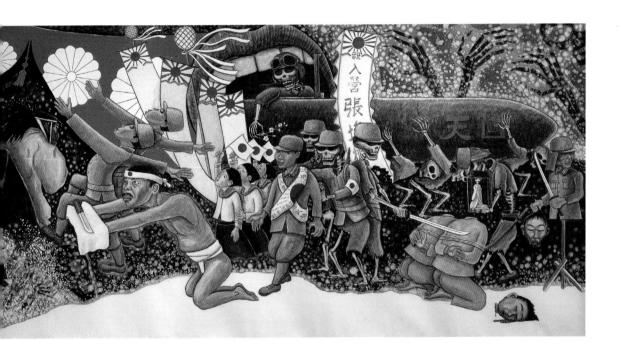

리고 그들의 죽음은 천황의 품 안에서 지극히 행복하다고 주장한다.

야스쿠니는 전사의 비애를 행복으로 탈바꿈시키는 교묘한 장치다. 야스쿠니 신사의 제신은 단순히 전쟁에서 죽은 자가 아니다. 일본의 정치적 의지에 따라 국가주의를 생산하는 특수한 전사자인 것이다.

야스쿠니에서 제신으로 받들어지는 약 250만 명의 죽음 속에는 조선 출신 2만 1,181위와 대만 출신 2만 8,863위가 포함되어 있다. 대부분 일본 제국주의의 침략 전쟁에 강제 징집되어 전사한 사람들이다.

1945년 일본의 패전 이후에도 그들의 영혼은 조국의 산천으로 돌아가지 못하고 야스쿠니의 사슬에 묶여 '천황의 군인'으로 지금까지, 그리고 영원히 복무하고 있다.

그러나 더 결정적인 문제는 '야스쿠니 신사'라는 시설 바로 그 자체가 아니라 이 시설을 이용하여 현대 일본의 정치가 여전히 국가주의를 생산하고 있다는 점이다.

20세기 일본 최고의 소설가 미시마 유키오(三島由紀夫)가 나라를 근심하고 염려(憂國)하는 마음을 '젊은 장교가 하룻밤 애인과 질펀하게 잠자리를 치르고, 천황에 대한 충성심을 증명하기 위해 할복자살'한 이야기로 썼다.

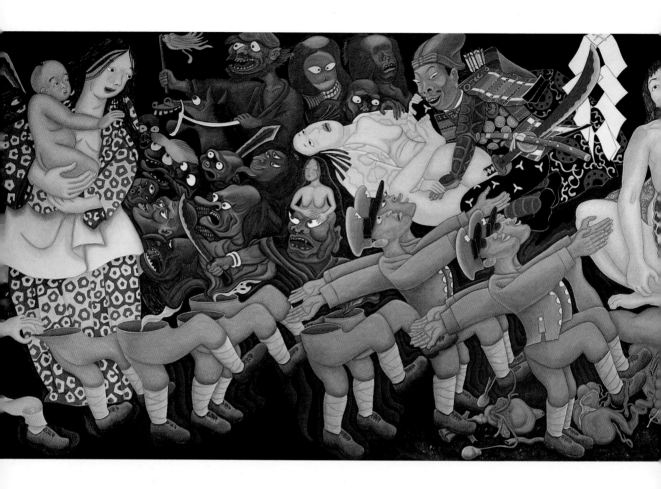

이 이야기는 젊은 장교를 따라 애인도 할복자살하는 것으로 끝을 맺는다.

그리고 1970년 11월 25일, 미시마는 추종자 네 명과 함께 동경 시내 육상자위대 총감실을 점거하고 밖에 모인 1천 명의 자위 대원들에게 외쳤다.

"지금 일본 혼을 유지하는 것은 자위대뿐이다. 전쟁과 일본의 재무장을 금지하는 조항이 포함된 제2차 세계대전 후에 강요된 일본 평화헌법을 뒤엎어라!"

쿠데타로 천황제를 부활시키고자 했지만 호응을 얻지 못한 그는 일본의 전통적인 사무라이 방식, 즉 칼로 자신의 배를 가르면 옆에 서 있던 추종자가 목을 치는 방법으로 할복자살했다. 추종자가 칼로 몇 번이나 그의 목을 쳤지만 잘려지지 않고 고통만 더욱 심해졌다. 다시 한 번 내리쳤더니 칼이 굽어졌다. 어쩔 수 없이 다른 사람이 마치 고기를 썰듯이 미시마의 목을 잘랐다. 현대 일본의 국가주의는 이처럼 만화 같은 현실 속에서 자라났다.

그로부터 47년 후.

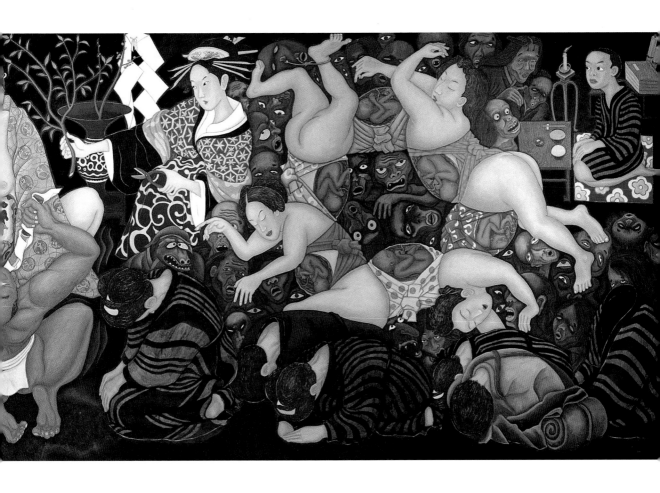

2014년 7월 1일, 제2차 아베 내각은 일본의 집단적 자위권을 인정하는 헌법 해석을 결정했다. 이전까지 제2차 세계대전 패전국인 일본은 '권리는 있지만 행사하지는 못한다'는 입장을 유지해왔으나, 아베 정부가 '공격당했을 때에 한해 최소한 지키는 방어'에 기반한 전수방위 원칙을 사실상 무력화시킨 것이다.

이로써 일본은 국제법상으로 인정되고 있는 무력행사에 대한 권리를 갖게 되었다. 일본 국가주의의 절대 소원이었던 '전쟁을 할 수 있는 나라'로 복귀하였다.

야스쿠니의 미망 5
130×650cm
캔버스
유채
2010.

나는 다시 '야스쿠니'의 어둠 속을 걷고 있다

2011년 6월 어느 날 저녁 10시쯤 신주쿠.

나는 신주쿠의 어느 비즈니스호텔에 들어와 캡슐 같은 작은 침대에 몸을 눕혔다. 피곤한 몸은 금방 혼란스러운 꿈속으로 들어갔다.

그들은 침대에 나의 팔과 다리를 묶었다. 저만큼에서 이 광경을 지켜보고 있는 녀석은 어두운 선글라스를 낀 모습으로 다카기 마사오(박정희)가 분명하다. 나는 그가 두렵다. 일본 군모를 썼거나, 혹은 한국 공수특전단의 검정 베레모를 쓴 녀석들이 나의 머리맡에서 부지런히 손을 놀리고 있었다. 곧 그들은 나의 왼손과 오른손의 두 번째 손가락에 각각 구리 전기선을 감았다. 나는 온몸에 힘을 주어 견딜 준비를 했다. 선글라스를 낀 다카기 마사오가 침대에 묶여 반듯이 누워 있는 나를 유심히 바라보다가 고개를 한 번 끄덕였다. 즉시 녀석들이 전기선에 달린 토글스위치를 올리고 조광기의 볼륨을 천천히 돌렸다. 손목이 저리기 시작하면서 내가 감당할 수 없는 어떤 힘이 양팔을 타고 심장으로 밀어닥쳐 내 몸 안 가슴께에서 충돌하여 폭발했다. 침대가 부르르 떨렸다.

나는 있는 힘껏 악을 쓰면서 눈을 번쩍 떴다. 침대가 한 번 더 흔들렸다. 짧은 순간이지만 약한 멀미 기운이 스쳐 지나갔다. 일어나서 찬물 한 모금을 마시고 TV를 켰다. 벌써 뉴스 속보가 화면에 떴다. 동경과 지바 현 지역에 약 3.5의 지진이 일어났다는 것이다.

나는 몽유병 환자처럼 호텔 밖으로 나왔다. 여전히 도시의 밤은 온갖 전깃불로 짙게 화장한 모습이고 사람들은 아무런 일도 없었다는 듯이, 혹은 이 정도 지진 따위는 모른다는 듯이 대낮과 같은 밤거리를 활보하고 있었다. 나의 발길은 야스쿠니 신사가 있는 구단거리로 향했다. 야스쿠니의 쇠사슬에 묶여 있는 영혼들이 나의 잠을 깨우기 위해서 침대를 흔들었을까.

초록 이파리를 무성하게 달고 있는 사쿠라 나무의 꺼먼 기둥들이 꿈틀거리면서 나에게 먼저 말을 걸어왔다. 야스쿠니의 밤, 어두운 뜰에서 온몸을 뒤틀고 있는 사쿠라 나무들은 야스쿠니에 갇힌 영혼들의 고통을 머금고 있다. 태평양 전쟁 이후 아직도 아시아를 떠도는 시커먼 어둠을 머금고 있다. 이 어둠의 고통이 크면 클수록 내년 3월에 피는 사쿠라 꽃은 더욱 하얗게 빛을 발할 것이다. 야스쿠니는 온몸을 뒤틀면서 고통스러워하는 사쿠라 나무들 뒤쪽에 납작하게 엎드려서 시뻘건 눈알을 칼날처럼 치켜뜨고 있었다.

2016년 5월 24일 진해 군항.

한반도 남해에서 다국적 연합 잠수함 구조훈련에 참가하기 위해 일본 군함이 진해항에 입항했다. 훈련에 참가하는 일본 해군 3,600톤급 구조함과 2,750톤급 잠수함은 이날 오전 진해항에 입항하면서 함미에 일본 제국주의를 상징하는 욱일기를 자랑스럽게 게양했고, 한국 정부와 국방부는 아무런 조치도 취하지 않고 묵인했다.

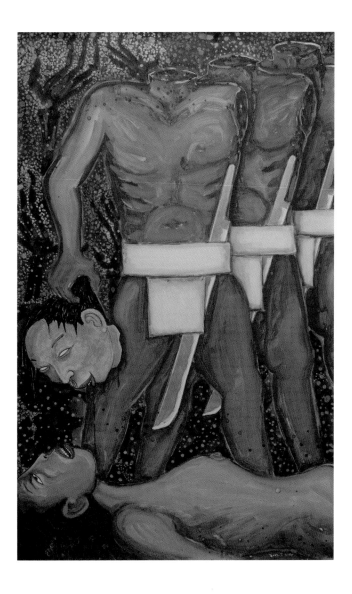

야스쿠니 미망 1
160×240cm
캔버스
아크릴릭
2012.

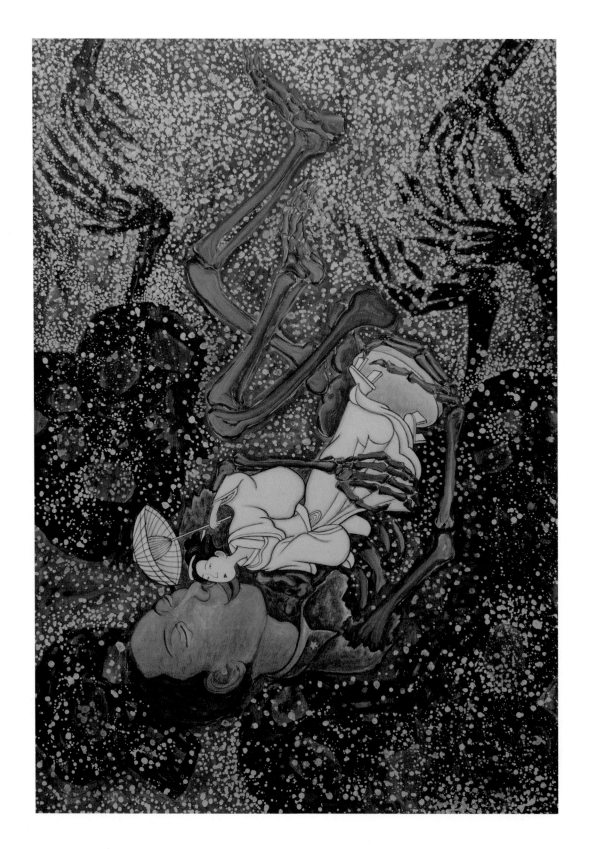

폭력: 동아시아, 그 통한의 역사

야스쿠니 미망 2
160×240cm
캔버스
아크릴릭
2012.

욱일기는 히틀러의 '하켄크로이츠' 나치 깃발과 함께 우리 현대 인류에게 전쟁 범죄의 상징이며, 일본 군국주의의 상징이다.

야스쿠니의 사슬에 묶여서 지금까지도, 아니 앞으로도 영원히 천황의 군대로 복무할 전쟁 범죄자들이 욱일기를 앞세우고 아시아 곳곳에 나타날 날이 그리 먼 미래가 아니다. 이미 시작되고 있는지도 모를 일이다.

한국에서는 지난 대통령 선거 당시부터 '다카기 마사오' 박정희의 유령이 야스쿠니를 벗어나 전국을 배회했다.

야스쿠니의 어둠은 지난 일본 군국주의를 회고하고 향수하는 단순한 의미가 아니다. 야스쿠니는 죽은 자를 추도하는 단순한 신사가 아니다. 미국의 신호에 따라 움직이며 강력한 전쟁의 힘을 갖는 특수한 시스템이다. 신도(神道)라는 종교의 옷을 입고서 잠시 위장하고 있는 '군사 시설'이며 '전쟁 찬양 시설'이다.

그 어두운 힘 속에는 한반도와 아시아 인민들의 고통만 있는 것이 아니라 일본 인민들의 끝없는 고통도 함께 존재한다.

진즉부터 야스쿠니의 어둠은 동경 구단거리를 벗어나 일본 전역을 덮고, 이젠 아시아의 모든 구석구석에 시커먼 고통과 전쟁의 기운을 뿜어내고 있다. 지금 이 순간에도 야스쿠니는 미국이 그려준 약도(略圖)에 따라 '전쟁'의 길을 급하게 걸어가고 있다.

2016년 5월 29일 목포 유달산 서낭당.

내 고향이나 다름없는 목포는 일제강점기 때 일본인들이 만든 신도시다. 넓은 호남벌의 쌀을 수탈하여 일본으로 가져가기 위해서 만든 항구다. 바둑판처럼 계획된 거리엔 여기저기 일본식 주택이 많이 남아 있다. 당시에 화강석으로 지은 동양척식회사 건물이 지금은 '목포역사박물관'이 되었다.

해안가에서 빙 둘러 목포를 품 안에 안고 있는 유달산 아래쪽 서낭당 터 앞에 쪼그리고 앉았다. 그리고 눈앞에 펼쳐지는 연초록빛 바다에 뜬 작고 큰 섬들을 바라보았다. 사람들은 먼 뱃길을 항해하기 전에 이곳 당에 들러 저 돌 제단 위에 작은 돌멩이 하나 올려놓고 안전 무사한 항해를 기원했을 것이다. 내가 어렸을 적만 해도 그렇게 쌓여진 작은 돌탑들이 이 좁은 계곡 여기저기에 가득했다.

나는 예전부터 일본의 신도문화를 아주 좋아했다. 일본을 방문할 때마다 시간을 내어 부근의 신사를 구경했다. 동북아 샤머니즘과 애니미즘의 형식미를 극한까지 추구한 일본 인민들의 문화 생성 경로를 존경했다.

나는 그들의 신도문화에서 소박한 삶에 대한 애착과 자연만물에 대한 탐미적 태도를 볼 수 있었다. 그리고 예나 지금이나 그들의 고단할 수밖에 없는 현실, 삶에 대한 가녀린 숨결도 읽을 수 있었다.

일본 인민들의 역사와 일상생활에 깊은 관계를 맺고 있는 신도문화는 그들의 정신세계를 더욱 풍부하게 만들어주는 것에 이바지했다. 나는 신도문화를 통해서 일본 인민들의 소박한 꿈을 알게 되었다.

그러던 중, 2004년 겨울비 내리는 스산한 오후에 야스쿠니 신사가 그 어두운 과거의 시커먼 고통과 깊고 깊어서 그 바닥의 끝을 도저히 알 수 없는 음습한 그늘의 한 자락을 나에게 보여주었다. 그 지독한 어둠 속에서 울부짖는 망자들의 속울음 소리는 나의 영혼을 휘감았다.

나는 마지막까지 버팅기다가 결국 2006년에 그 슬픈 영혼들이 부르는 곳을 향해 두려운 발걸음을 옮기기 시작했다. 그리고 대략 2015년까지 나는 야스쿠니의 어둠 속에 빠져 허우적거리면서 그림을 그렸다. 그 기간 동안에 이루 헤아릴 수 없이 많은 고통스러운 영혼들을 만났다. 야스쿠니의 사슬에 묶여서 군신(軍神)이 된 영혼들뿐만 아니라, 그들에 의해서 억울하게 죽임을 당했던 아시아의 수많은 영혼들을 한반도는 물론 타이완, 중국, 오키나와, 필리핀, 인도네시아 등등 아시아의 어느 곳에서나 만날 수 있었다.

나는 10여 년 만에 야스쿠니에서 해방되었다고 확신했다. 그러나 그 확신이 틀렸다는 것을 깨닫게 되는 데에는 단 며칠도 걸리지 않았다. 야스쿠니는 동경 구단거리에만 있었던 것이 아니었다. 한반도 곳곳에 야스쿠니의 시커먼 어둠이 그 큰 입을 쩍 벌리고 있었고, 그것은 타이완도 별반 다르지 않았다. 구단거리 야스쿠니의 어둠에서 겨우 빠져나온 나의 두 발목은 결국 한반도 도처에 숨겨진 야스쿠니의 고통 속을 걸어가고 있었다.

아무것도 아직 끝나지 않았다. 오늘날까지도 아시아는 지난 태평양 전쟁 범죄를 해결하지 못하고 있다. 태평양 전쟁은 한국 전쟁과 베트남 전쟁으로 잠시 방향을 틀었지만, 여전히 그것은 현재 진행 중에 있다.

전쟁 피해자인 한국과 아시아 인민들, 더불어 전쟁 당사자인 일본 인민들까지 일본 침략 전쟁의 그 깊은 트라우마에 의한 정서적, 인지적 발달장애를 앓고 있다. 영혼과 육신이 모두 태평양 전쟁 시절에 멈추어 있고, 우리들의 미래에 대한 판단력은 송두리째 상실되었다.

아시아가 전체적으로 겪고 있는 이 황당한 병환(病患)의 모든 징조(徵兆)가 바로 '야스쿠니'로부터 시작되고 있다.

나의 그림 〈야스쿠니의 미망〉 연작이 드리우는 긴 그림자는 아직도 끝나지 않았다. 그 어둠은 엄청난 힘으로 나의 어깨를 꽉 붙들고 놓아주지 않았다. 유한(有限)한 인간에게 시작과 끝이 확실한 일이란 어차피 존재할 수 없다.

나는 오늘, 또다시 '야스쿠니'의 음습한 고통 속으로 걸어가고 있다.

야스쿠니 미망 3
160×240cm
캔버스
아크릴릭
2012.

야스쿠니 미망 21
104×65cm
캔버스
아크릴릭
2007.

봉선화 1, 여름

봉선화 1
196×91cm
캔버스
아크릴릭
2014.

마루 끝에 매달린 햇볕 아래서
새끼손톱에 무명지손톱에 봉선화 꽃물 들일 때가 있었다.
내 가슴을 조심스럽게 두드릴 예쁜 사람 기다리며
빨간 꽃물 들일 때도 있었다.

봉선화 2, 가을

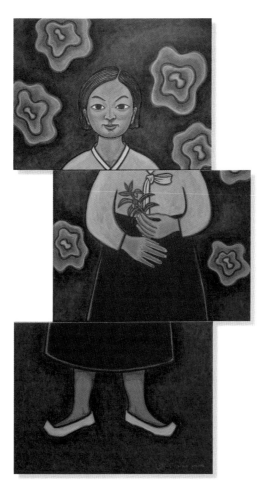

봉선화 2
196×91cm
캔버스
아크릴릭
2014.

불룩한 봉선화 씨앗이 그냥 툭툭 터지는 오후
햇빛은 화살처럼 빠르고
나는 어디론가 멀리멀리 끌려갔다.
내 몸은 하나둘 무너지고
철 지난 봉선화 꽃이 더욱 붉다.

봉선화3, 겨울

서러워 서러워서

울지도 못하고

그리워 그리워서

내 몸에 가득한 부끄러움이

겨울 눈밭에 꽃으로 필까

봉선화 3
73×273cm
캔버스
아크릴릭
2014.

봉선화 4, 5

그들은 밤낮 없이 내 앞에 줄을 섰다.
줄은 땅끝을 지나 하늘 끝까지 이어졌다.

바나나 잎과 갈대 줄기로 엮어진 움막 안에
'바리'가 홀로 누워 있다.

그녀가 억장이 메이는지 떨리는 소리로 노래를 불렀다.

보이느냐
땅에서 하늘까지 줄을 선 저 사내들을
내 작은 몸으로 모두 받아냈느니,

저들이 세상에 토해내지 못한 소리를
내 몸 안에 박아두었나니,

어떤 이는 내 배 위에 올라와 열병식을 흉내 내며
퍼렇게 멍든 눈을 들어 "덴노 헤이까 반자이"를
외쳤나니,

또 어떤 이는 내 몸 위에서 낮은 포복으로 기어 다니며
'앉아 쏴', '엎드려 쏴'를 거푸했나니,

또 어떤 이는 벌거숭이 몸에 비행모만 쓰고 내 몸에
올라와
'너는 아까톰보, 95식 연습기'라며 처음엔 장주비행을
하고
다음엔 쥬가에리와 급강하와 급선회를, 또 다음엔
기리모미를 거듭하였나니,

다른 이는 황소보다 더 큰 개를 끌고 와서 내 배 위에
올려놓고
그 개가 하는 짓을 구경만 했나니,

또 다른 이는 내 자궁에 거수경례를 하고
지어미를 그리는 노랠 부르며 목 놓아 울었나니,

자신들이 못 다한 모든 소리를
내 몸에 심어두었나니

밤을 지나 새벽 동이 훤하게 틀 때까지도
움막 앞에 선 줄은 끝이 없었다.

'바리'의 비명 소리가 낭자했다.
비명을 지를 때마다 새벽하늘의 별이 하나씩 지워졌다.
(《바리》, 홍성담 저, 삶창, 2013.)

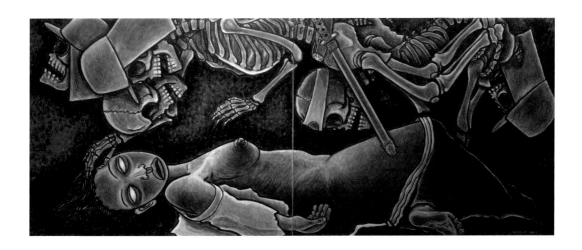

봉선화 4
130×325cm, 캔버스
아크릴릭, 2014.

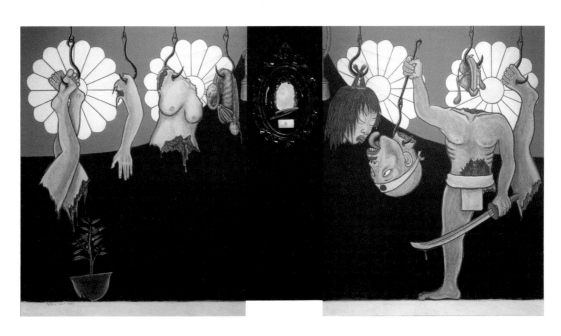

봉선화 5
162×307cm, 캔버스
아크릴릭, 오브제
2014.

야스쿠니와 군위안부

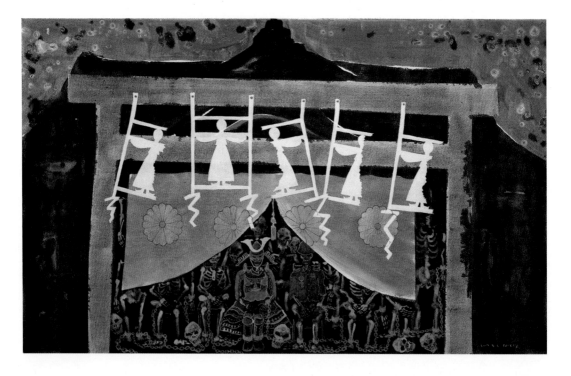

야스쿠니와 군위안부 13
69×110cm
캔버스
아크릴릭
2007.

2015년 12월 28일, 한일 정부는 일본군 위안부 문제에 최종 합의했다.

1991년 8월 14일 고(故) 김학순 할머니(1997년 작고)의 기자회견으로 '일본군 위안부' 문제가 수면 위로 떠오른 지 24년 만이다. 결국 한일 정부는 '최종적이며 불가역적인 협상(?)'이라는 결과를 내놓았다.

그리고 즉시 박근혜 대통령은 "한일 관계 개선과 대승적 견지에서 이번 위안부 문제 해결 합의에 대해 피해자 분들과 국민 여러분들께서도 이해를 해주시기 바란다"는 대국민 메시지를 발표했다.

협상의 과정과 대통령의 메시지, 그리고 아베와 일본 우익 정치인들의 각종 수많은 협상 관련 발언 등에서 피해자인 군위안부 할머니들의 모습과 고통은 전혀 찾아볼 수 없었다.

청구권을 헐값에 팔아버린 아버지(다카기 마사오 혹은 박정희)의 '한일 협정'보다도 더욱 치욕적이고 굴욕적인 '위안부 협상'이 되었다. 한국의 분노한 사람들은 이렇게 울부짖었다.

"일본대사관 앞의 소녀상을 위안부 지원기금 10억 엔에 팔아 치웠다."

1965년 박정희의 한일 협정도, 2015년 박근혜의 위안부 협상도 모두 미국의 강력한 요구에 응답한 결과라는 사실을 이제 알 만한 사람은 모두 알고 있다. 박정희가 아

닌, 만주군 장교 '다카기 마사오'의 영혼도 야스쿠니 신사에 스며들어가 천황의 군인으로 복무하고 있을까.

오늘, 야스쿠니의 어둠은 더욱 깊어지고 있다. 그 새까만 고통의 시작과 끝은 전혀 보이지 않는다. 일본 자신도, 아시아도 모르는 저 야스쿠니의 어두운 힘을 오직 미국은 알고 있다. 아니, 미국은 저 야스쿠니의 끈적끈적한 고통을 아시아 지배 전략에 이용하기 위해서 자꾸만 그 어둠을 휘저으며 보채고 있다. 1945년 패전 이후 미국 주도로 이루어진 태평양 전쟁 범죄자 동경 재판의 결과가 그렇다. 그리고 요즈음 한미일 군사동맹을 급하게 조직하려는 미국의 의도 또한 그렇다.

일본에서는 야스쿠니의 힘이 더욱 두드러진다. 자국의 경제 위기나 우익정권의 위기 때마다 그 힘은 위력을 발휘한다. 2011년 후쿠시마 재앙도 야스쿠니의 어둠으로 덮어 숨겨버렸다. 고리야마 핵발전소 폭발로 쏟아진 엄청난 양의 방사능도 야스쿠니의 어둠 속에 숨어버렸다.

야스쿠니의 저 시커먼 어둠은 앞으로 또 무엇을 덮어서 숨길까. 저 어둠 속에는 인종주의적 악마성과 약자 혐오증도 숨어 있다. 자이니치에 대한 폭력성과 여성이나 북한에 쏟아내는 과도한 증오심이 그렇다.

이것 모두 전쟁으로 몰아가는 징후(微候)라는 것을 우리는 과거의 경험으로 알고 있다.

폭력: 동아시아, 그 통한의 역사

야스쿠니와 군위안부 15
69×96cm
캔버스
아크릴릭
2007.

야스쿠니와 유슈칸 28
70×110cm
캔버스
아크릴릭
콜라쥬
2007.

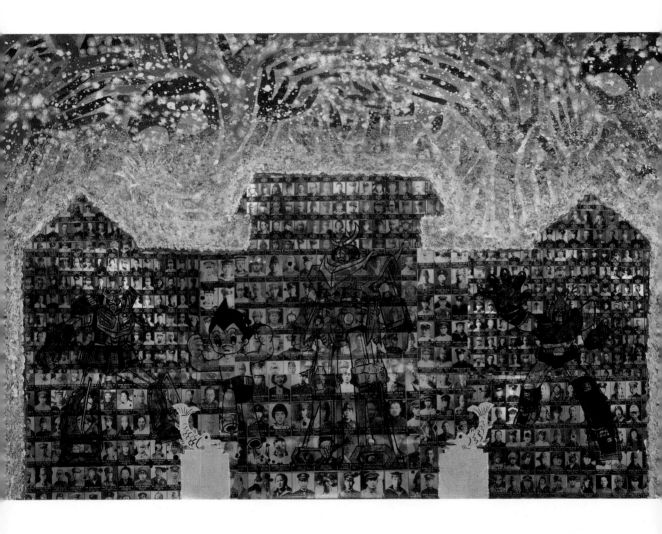

야스쿠니와 유슈칸

1998년쯤에 나는 일본의 화가 도미야마 다에코 선생과 함께 광주, 부천, 일본 가와사키에서 2인전을 했다. 도미야마 선생은 1980년 당시 광주 학살을 뉴스에서 보고 즉시 판화 작업을 했다.

선생의 연작 판화는 일본 전역과 프랑스, 독일, 미국 등지에서 전시되었고, 그것은 광주 학살의 진상 규명 운동에 많은 역할을 했다. 선생은 바다 건너 일본에서 광주를 그렸고, 나는 광주 오월 학살의 당사자로서 광주를 그렸다.

그때 나는 처음으로 동경 구단거리에 있는 야스쿠니를 구경했다. 야스쿠니 경내에서 나는 천천히 걸음을 떼며 '국가'라는 것이 우리에게 과연 무엇인가를 생각했다. 소리 없는 소란스러움과 일본의 전형적인 양식화로 이루어진 깔끔함 속에 아무리 들여다보아도 속내를 알 수 없는 음습한 어둠이 야스쿠니 신사의 지붕 속에 깃들어 있었다.

나는 저 야스쿠니에서 일본의 남근주의를, 그리고 이웃 나라들, 즉 중국과 한국의 구석구석에 뿌리를 틀고 있는 국가주의의 음침한 모습을 읽었다. 나는 언젠가는 저 야스쿠니를 통해서 한국의 곳곳에 죽은 듯이 살아 숨 쉬고 있는 국가주의의 모습을 그려야겠다는 생각을 했다.

야스쿠니 신사 경내에는 특이한 건물 하나가 있다. 말하자면 전쟁박물관이라고 할 수 있는데, 신사 안에 왜 이런 전쟁박물관이 있는 것일까?

유슈칸은 1877년 세이난 전쟁이 끝날 무렵에 설계되었고, 이후 군국주의 사상 보급에 기여한 곳이다. 유슈칸 전시장 입구에 칼이 하나 걸려 있다. 무사도 정신이 일본의 정신이라는 뜻이리라. 태평양 전쟁 말기에 사용했던 자살 공격 병기들이 자랑스레 진열되어 있고, 6천여 명이 자살 병기와 함께 순국했다는 내용도 설명되어 있다. 이 유슈칸의 존재만으로 일본 군국주의 및 천황제 국가신도 체제를 유지하는 야스쿠니 신사의 성격을 짐작할 수 있다.

야스쿠니 신사에는 A급 전범을 비롯하여, 2만여 명이 넘는 우리나라 사람들까지 유족이나 정부의 동의 없이 강제 합사되어 있다. 또한 유슈칸 전쟁박물관은 일본의 과거 침략 전쟁과 식민지 지배를 여전히 반성 없이 미화하고 찬양하고 있다.

일본 군복을 입은 자화상

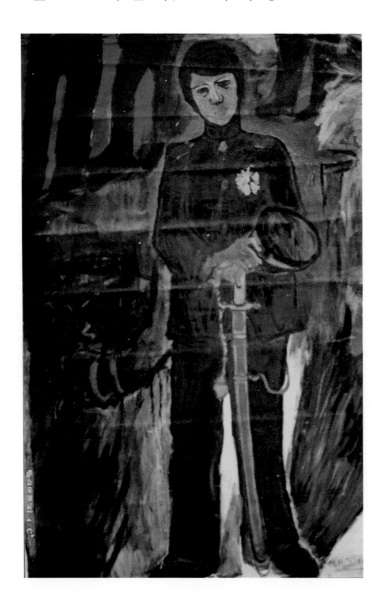

일본 군복을 입은 자화상 1
145×112cm
캔버스
유채
1979.

1979년 10월 26일.

궁정동 안가에서 울린 김재규의 총소리에 18년 독재권력 박정희가 죽었다. 그는 일제강점기 당시 대구사범대학교를 졸업하고 교사를 하다가 만주국 육군사관학교에 입학해서 일본 군인의 길을 걸었다.

독재자들은 부정한 권력의 정당성을 강화하기 위해 항상 '국가'나 '민족'을 앞세워서 허장성세를 한다. 큰 도로를 만들고, 큰 건물을 만들고, 큰 조형물을 세운다.

그러나 대부분 독재자들의 죽음은 찌질하다. 히틀러나 후세인의 죽음도 찌질했고, 심지어 카다피는 죽음 직전에 항문에 칼이 박혔다.

박정희 역시 마찬가지였다. 딸 또래의 어린 여성 연예인들을 옆에 앉혀놓고 술을 마시다가 죽었다. 항간에는 아랫도리를 벗은 채 술자리를 즐기다가 죽었다는 이야기도 떠돌았다.

매일 우리들의 숨통을 죄이던 유신 독재의 어둠이 한순간에 사라졌다. 그러나 저 어둠의 세력을 국민들의 손으로 직접 거두지 못한 것이 왠지 안타까웠다. 그 탓에 그의 죽음은 '시원섭섭'했다. 일제강점기 이후 끈질기게 살아남은 친일 매판 세력의 힘은 국가의 모든 것을 장악하고 있었다. 그냥, 개인 박정희만 홀로 사라진 것이다.

내가 살아가고 있는 대한민국은 사회, 역사, 경제, 정치, 문화를 비롯해 내가 숨 쉬는 공기조차도 친일 매판 세력의 손아귀에 있었다. 당시 나는 이런 현상이 상당 기간 계속될 것 같다는 절망적인 생각이 들었다.

그의 죽음을 '일본 군복을 입은 자화상'으로 기록했지만, 사실은 '일본 군복을 입은 대한민국의 모습'이라고 해야 할 것이다. 1979년 늦가을이었다.

그리고 이 자화상은 약 30년간 내 가슴속 어디 구석에 숨어 있다가 비로소 2007년 〈야스쿠니의 미망〉 연작으로 되살아났다.

간코쿠 야스쿠니

태평양 전쟁 내내 천황을 위해 희생되는 전사(戰士)의 모습은 흩날리는 사쿠라 꽃잎으로 미화되었다. 당시 일본의 지식인들 대부분 일본 군국주의를 찬양하여, 애초에는 풍요와 다산을 상징하던 사쿠라의 의미를 선동하여 죽음의 꽃으로 뒤바꾸었다.

징용되어 죽음의 길을 출발하는 가미카제는 자신의 비행모에 사쿠라 가지를 꽂았다. 일본 지도자들이 "천황 폐하를 위해 죽어 '사쿠라'로 피어나 야스쿠니 뜰에서 만나자"고 선동한 바에 따라, 죽음 이후 야스쿠니 신사에서 환생하길 바라면서.

참전한 군인이 전사해도 가족들은 슬퍼하지 못했다. 천황과 국가를 위해 한 몸 바쳐 희생한 것을 도리어 기뻐해야 했다. 야스쿠니는 단순한 추모 시설이 아니다. 희생된 자들이 군신이 되어 일본을 지키라는 뜻이 있으며, 강제징용 당한 2만여 명의 조선인들 또한 여전히 그곳에 군신으로 묶여 있다. 이러한 국가주의적인 제사가 과연 온당한 것인가.

'야스쿠니'란 국가를 평안하게 한다는 뜻이다. 그들은 국가와 천황을 위해서라면 극한적 폭력까지 허용했다. 한국 현대사는 어떨까. 독재와 군사정권을 되돌아본다면, 또 꼭 국가가 아니더라도 돈을 위해, 또 경제 발전을 위해, 개인의 생존권과 행복을 무시한다면 이 역시 다르지 않은 현실이라 할 수 있지 않을까. 경제 성장을 위한 박정희의 마술 빗자루, 소총 위에서 부처가 된 전두환, 삽에 올라탄 이명박의 지난 역사를 두고 우리는 어디로 나아가야 할 것인가.

지난 역사가 증명하듯이 국가란 스스로 극복할 수 없는 재해가 겹치면 반드시 군사적 힘을 외부로 돌린다. 한 개인도 똑같은 실수를 두 번 거듭하지 않는다면 성공한 인생을 산다고 했다. 그만큼 사람은 똑같은 실수를 반복한다는 뜻이다. 개인을 떠나서 집단과 사회도 그렇다. 국가도 역시 그렇다. 한 번의 실수는 반드시 반복되어 나타난다. 비극은 반복된 역사 속에 존재한다. 이 비극과 고통의 사슬을 끊는 길은 과거사에 대한 철저한 반성과 책임자에 대한 예외 없는 처벌만이 해답이다.

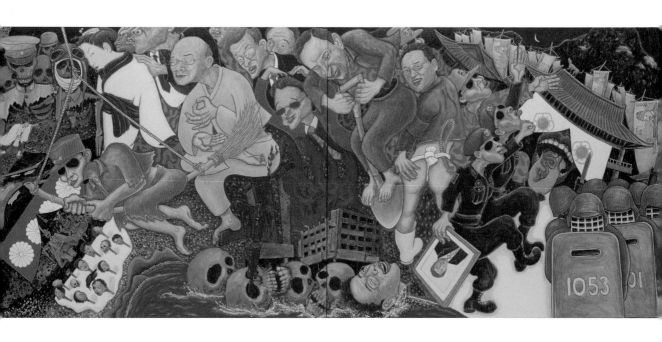

간고쿠 야스쿠니 1
130×225cm
캔버스
아크릴릭
2009.

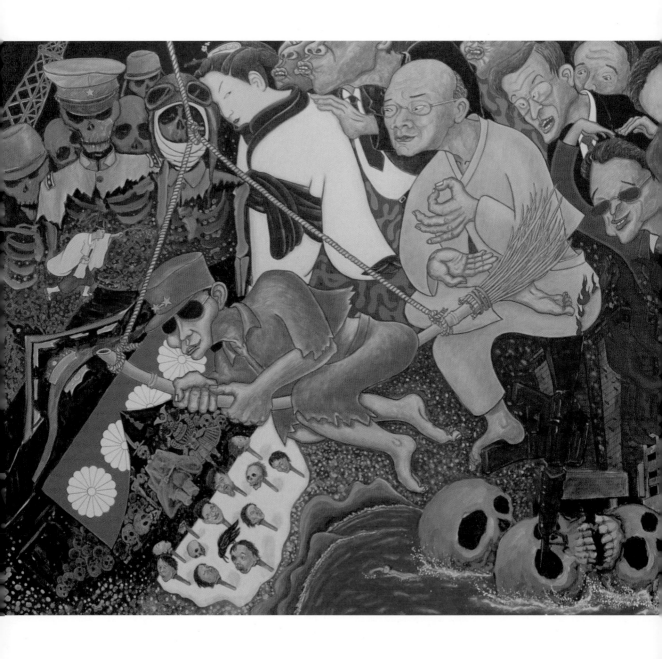

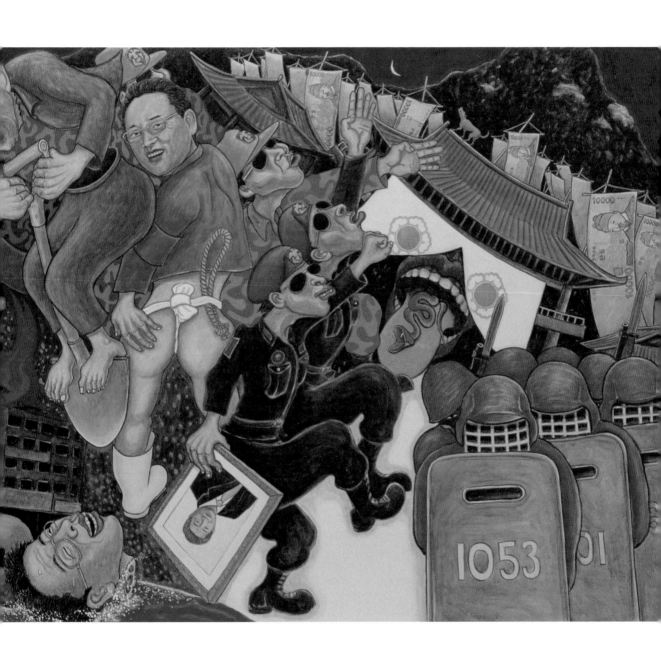

야스쿠니와 히로히토

한국과 대만, 오키나와 세 곳에 얽힌 질곡의 문화적 상징은 결국 야스쿠니로 귀결된다. 그리고 야스쿠니의 역사적 문제는 일본의 천황제와 불가분의 관계에 있다. 야스쿠니 신사는 일본의 수많은 신들 가운데서도 천황을 위해 죽은 군인들을 제신으로 모시는 곳이다. 죽음을 위로하는 것이 아니라 죽음을 미화하며 전쟁을 찬양하는 곳이다.

일본의 천황제는 메이지 유신 이후 군국주의 아래 국민을 단합시키고 침략 전쟁으로 내모는 상징 체제가 되었다. 그 이전에는 일본의 신화적 전통 속에 존재했으나 메이지 유신 이후 천황제는 대중조작 되고 야스쿠니가 천황의 군사적, 문화적 상징이 되었다.

히로히토는 항복 선언 과정에서 이 천황제를 수호하기 위해 많은 시간과 인명을 허비했다. 천황 자신의 목숨을 지키려 시간을 끌다가 결국 히로시마와 나가사키가 핵폭탄 세례를 맞았던 것이다. 이후 시체가 산을 덮는데도 '무사의 나라'라며 천황제 속에서 전쟁과 죽음을 찬양하였다.

칼날 위의 히로히토는 신격화된 꼭두각시다. 그 상징을 지키기 위하여 얼마나 많은 생명이 희생되었는가. 희생된 병사들과 강제 동원된 조선인들은 사쿠라 꽃잎으로 흩어졌다. 사쿠라는 생명과 풍요의 상징에서 야스쿠니 뜰에 떨어지는 죽음의 상징으로 바뀌었다.

결국 야스쿠니는 세계적으로 유일하게 살아 있는 전쟁 이데올로기다. 동아시아의 전쟁을 만들어내는 문화적 상징이다. 전쟁을 대비하고 찬양하며, 일본 국민을 국가주의와 파시즘으로 동원하고, 천황제 군국주의의 상징으로서 자리를 지키고 있는 것이나 마찬가지다.

야스쿠니와 히로히토 26
104×60cm
캔버스
아크릴릭
2007.

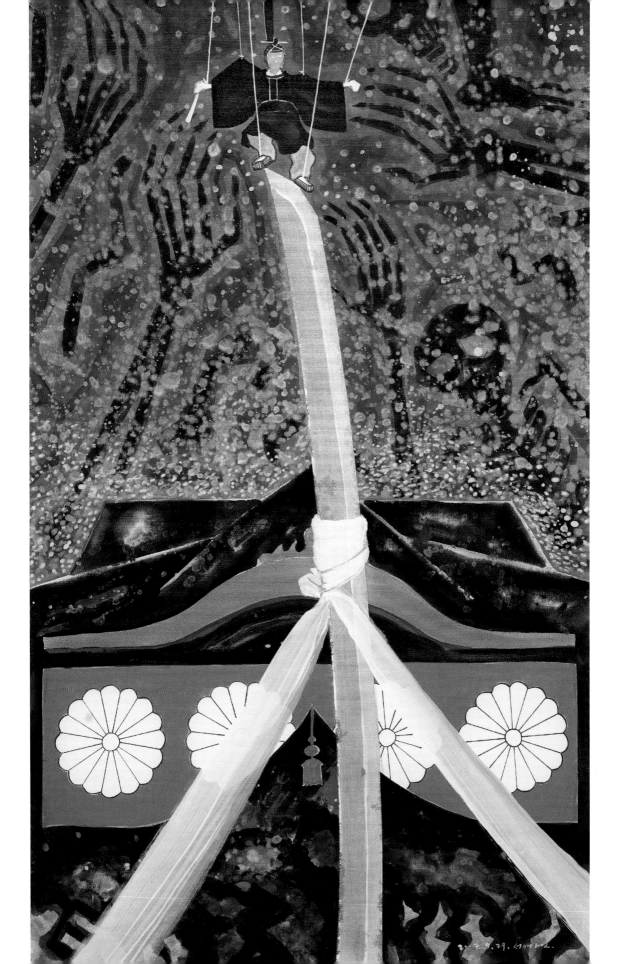

천황과 히로시마 원폭

1945년 6월, 오키나와가 연합군에 의해 함락되었다. 그러나 그 이전부터 일본군의 전황은 패전이 확실했다. 오키나와 패전 직후에 천황궁 궁내부 대신은 맥아더 사령부에 '평화'를 호소하면서 태평양 전쟁의 종결과 관련하여 비밀 협상에 들어갔다.

일본 천황 히로히토는 대신에게 명령했다.

"어떠한 경우라도 천황의 신체를 보존할 수 있도록 하라."

여기에서 천황의 신체란 천황을 상징하는 세 가지 물건, '동경'과 '칠지도', 그리고 '곡옥'이다. 만화 같은 이야기다.

자신의 목숨을 지키기 위해 지루한 비밀협상이 계속되었다. 그사이에 결국 미국은 8월 6일 히로시마에 원자폭탄을 투하했고, 3일 후 나가사키에 나머지 한 개를 투하했다.

어쩌면 천황의 목숨을 거두는 대신에 인류 역사상 최초이자 마지막이 되어야 할 원폭 투하가 이루어졌는지도 모른다. 천황은 원폭으로 일본 국민 약 20만 명의 목숨을 지불하고 살아남았다.

일본 제국주의 군인들은 모두 천황의 명령에 따라 전쟁터로 출정을 했다. 그러므로 전범 재판에서 천황은 분명히 1급 전범으로서 형장의 이슬로 사라져야 했다.

그러나 맥아더 사령부와의 비밀 협상에서 '인간 선언'을 조건으로 일본 천황은 살아남았고, 지금까지도 천황제는 일본인의 중요한 사상적 거처로 지속되고 있다.

나는 원폭 버섯구름을 배경으로 히로히토를 앉혔다. 그는 원폭 버섯구름에는 아랑곳하지 않고 품 안에 소중한 세 가지 천황의 신체 상징물을 끌어안고 있다.

곡옥 대신에 길거리에서 주워온 조그만 돌멩이를, 칠지도 대신에 문방구에서 구입한 연필 깎는 칼을, 동경 대신에 장난감 손거울을 오브제로 사용했다.

일본의 천황제는 이렇게 만화 같은 이야기가 엄중한 현실이 되기도 한다. 그것이 바로 현대 일본의 민낯이다.

천황과 히로시마 원폭 29
125×75cm
캔버스
아크릴릭
오브제
2007.

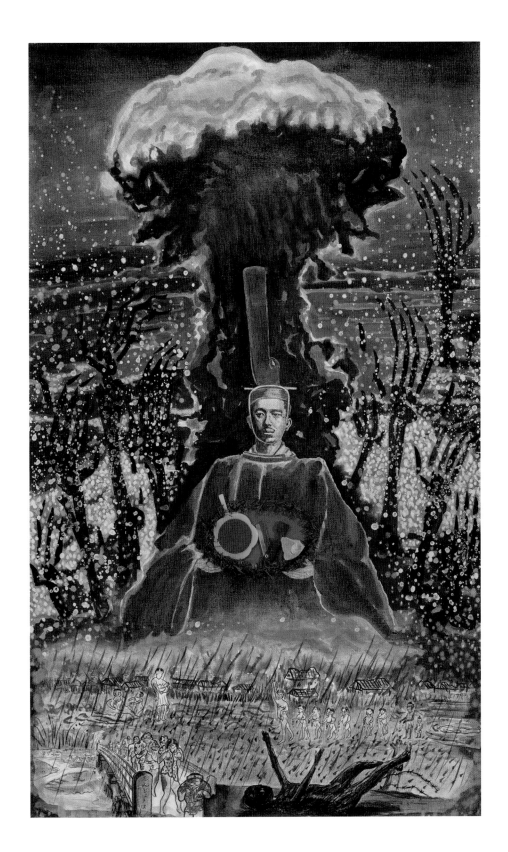

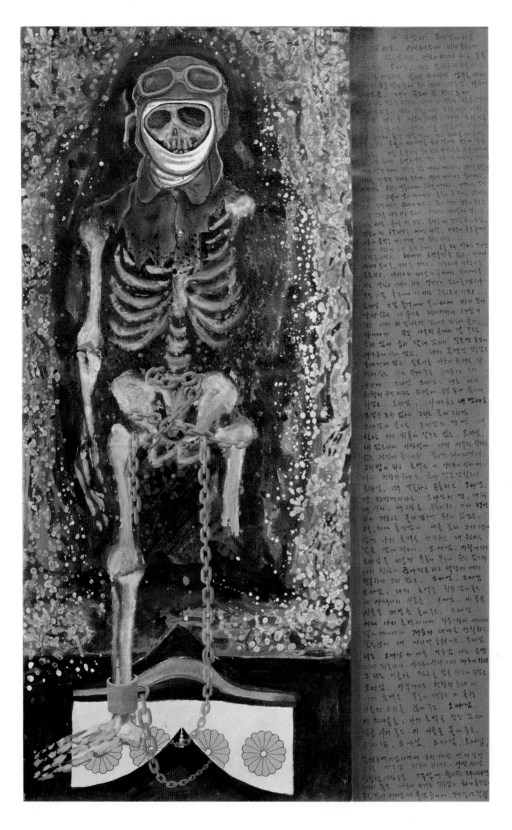

야스쿠니와
마쓰이 히데오 19
110×69cm
캔버스
아크릴릭
2007.

폭력: 동아시아, 그 통한의 역사

야스쿠니와 마쓰이 히데오

오마님, 저 수남이. 오마님의 아들 인수남(印秀男)이오. 야스쿠니부대 비행특공대 오장(伍長) 인수남이오. 마쓰이 히데오라는 일본 이름으로 오마님, 저는 일천구백사십사 년 십이 월 이십구 일 필리핀 레이테만 검푸른 바다 위에서 공습작전 중에 폭사했던 인수남, 마쓰이 히데오요, 오마님.

죽음의 출격 전날 밤에 저는 오마님께 보내는 유서를 쓰고 손톱과 머리카락을 곱게 잘라서 봉투에 담아 부쳤소. 젊고 고귀한 이 밤이 새고 나면 일본 제국을 위해, 천황 폐하를 위해 청춘의 목숨을 바칠 각오를 했다고 사람들은 그렇게 알고 있지만, 오마님. 흐트러진 테이블에 엎드려 우는 사람, 유서를 쓰는 사람, 팔짱을 끼고 멍하게 생각을 하는 사람, 엉망이 된 송별회장을 떠나는 사람, 두어 뼘 길이 칼을 빼어 자신의 팔뚝을 마구 긋는 사람, 기둥과 벽에 이마를 짓이겨 머리가 깨져 피가 흥건한 채 울부짖는 사람, 미친 듯이 춤을 추면서 그릇과 꽃병을 마구 던져 깨부수는 사람…… . 그러나 평소에 고된 훈련 중에도 그들 모두 착하고 진지한 사람들이었소. 모두 그날 출격에서 나처럼 무주고혼(無主孤魂)이 되었소.

오마님, 그날 출격에서 폭사하여 바다 밑에 가라앉은 내 육신은 레이테만의 고기밥이 되고 뼈 몇 자루만 남아서 파도에 쓸려 다니다가 문득 아득한 곳에서 날 부르는 소리 있어 급히 달려갔더니 일본 동경 땅 야스쿠니 신사였소. 나의 본명인 인수남은 온데간데없고 일본 이름 마쓰이 히데오라 적혀 있는 나의 위패 쪽지를 눈대중으로 보던 순간에, 오마님, 오마님, 나는 다시 천황의 군인이라는 쇠사슬에 칭칭 동여 묶이게 되었소.

오마님, 가까운 곳도 내 맘대로 오갈 수조차 없으니 그렇게도 꿈에 그리던 오마님의 품으로 내 힘으로 다시 되돌아갈 수도 없게 되었소. 오마님, 내 젊은 나이 스무 살에 나와는 아무런 상관도 없는 전쟁에 끌려 나와 필리핀 레이테만의 고기밥이 되고, 혼백은 이 야스쿠니 신사에 다시 천황의 군대로 묶여 감금당했으니, 오마님, 너무 억울하고 분통하오.

오마님, 단 하루라도 오마님의 땅, 내 조국, 내 산천, 내 고향을 휘둘러보고 이제 평안하게 저승으로 건너갔으면 원이 없겠소. 나의 혼백을 칭칭 감아놓은 이 야스쿠니의 사슬을, 오마님, 이 몹쓸 사슬을 제발 좀 풀어주오. 오마님, 이제 나의 혼백이나마 자유스럽게 여기저기 날아다니다가 저승의 세계에 안착하고 싶은 것이 내 마지막 소원이오. 이 사슬을 풀어주오. 천황의 군대에서 해방시켜주오. 그리고 이제 그만 나를 저승으로 제발 보내주오, 오마님, 오마님.

주 | 미당 서정주의 친일 시 〈마쓰이 오장 송가〉
수백 척의 비행기와 / 대포와 폭발탄과 / 머리털이 샛노란 벌레 같은 병정을 싣고 / 우리의 땅과 목숨을 뺏으러 온 / 원수 영미의 항공모함을 / 그대 / 몸뚱이로 내려서 깼는가 / 깨뜨리며 자네도 깨졌는가 // 장하도다 / 우리의 육군오장 마쓰이 히데오여 / 한결 더 짙푸른 우리의 하늘이여

예술가의 사명: 직설인가, 풍자인가

소독되어진 표현의 자유를 거부한다

국민교육헌장을 외우다

나는 박정희의 유신 독재가 극성을 떨던 1970년대에 고등학교와 대학 시절을 보냈다. 물론 고등학교 3년 내내 교련을 받았으며, 학생회는 학도호국단으로 바뀌었다. 처음에는 목총으로 총검술을 익혔다. 곧이어 조악하기 그지없는 M-1 모조 소총으로 대체되었고, 학교마다 이 모조 소총을 보관하고 관리하는 무기고가 만들어졌다. 교련 조교가 지휘봉으로 우리의 가슴이나 팔꿈치를 때리며 총검술 자세를 교정했다.

"왼발을 앞으로 내딛고, 동시에 하늘이 빠개지도록 기합을 얍! 손목으로 총을 돌리면서 찔러야 적의 가슴에 총검이 시원하게 푸욱 들어간닷! 이 쉐들, 알겠나?"

당시 내 나이 15세에 사람 죽이는 교육을 받았던 것이다.

모든 학생들은 민족의 중흥을 내세운 국민교육헌장을 달달 외워야 했다. 시험 문제로 출제되기도 하고, 외우지 못하는 학생은 체벌을 받기도 했다. 일본의 천황시대에 내세운 군국주의적 이념과 다를 바 없었다. 이는 곧 교육을 넘어서 정신적 이념으로 주입되었다.

대학은 고교 시절보다 더 꽁꽁 얼어붙어 있었다. 우리는 당시 세계적으로 유행하던 록 음악의 값싼 빽판(카피 LP 디스크)을 사다가 친구들과 함께 듣는 것으로 꽉 막힌 숨통을 겨우 틔울 수가 있었다. 물론 국내에서는 신중현의 록 음악이나 양희은, 윤형주, 이장희 등등의 음악이 우리의 음습하고 억압적인 대학 생활에 그나마 '가짜 낭만'이라도 만들어주었다.

베트남 전쟁으로 서구와 미국이 지치기 시작했던 1970년대에는 세계적으로 반전운동(反戰運動)에 기반을 둔 히피 문화가 유행했다. 인류의 미래를 기약할 수 없는 기성세대와 기존의 불합리한 제도에 저항하는 젊은이들의 공동체 의식이 팽배했다. 짧은 세월에 급하게 산업화의 길을 고속으로 달려온 한국도 예외가 아니었다.

그중 가장 상징적인 것이 바로 '장발'이었다. 당시 대학생들에게는 매달 지불해야 하는 이발 비용이 아까웠다는 점도 장발 유행을 더욱 자극했을 것이다. 박정희는 젊은이들의 장발과 여성들의 미니스커트에 대해서 미풍양속을 운운하며 금지령을 내렸다.

간고쿠 야스쿠니-국민교육헌장
194×130cm
캔버스
아크릴릭
2015.

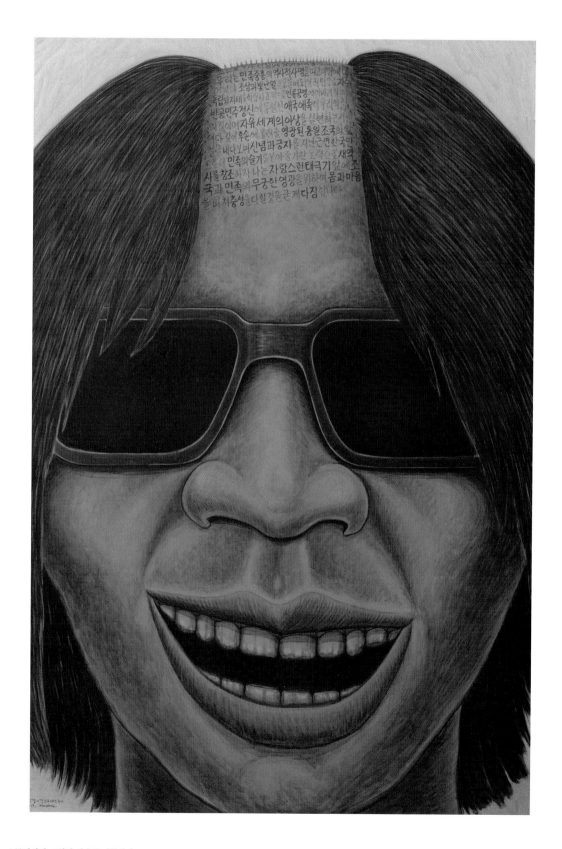

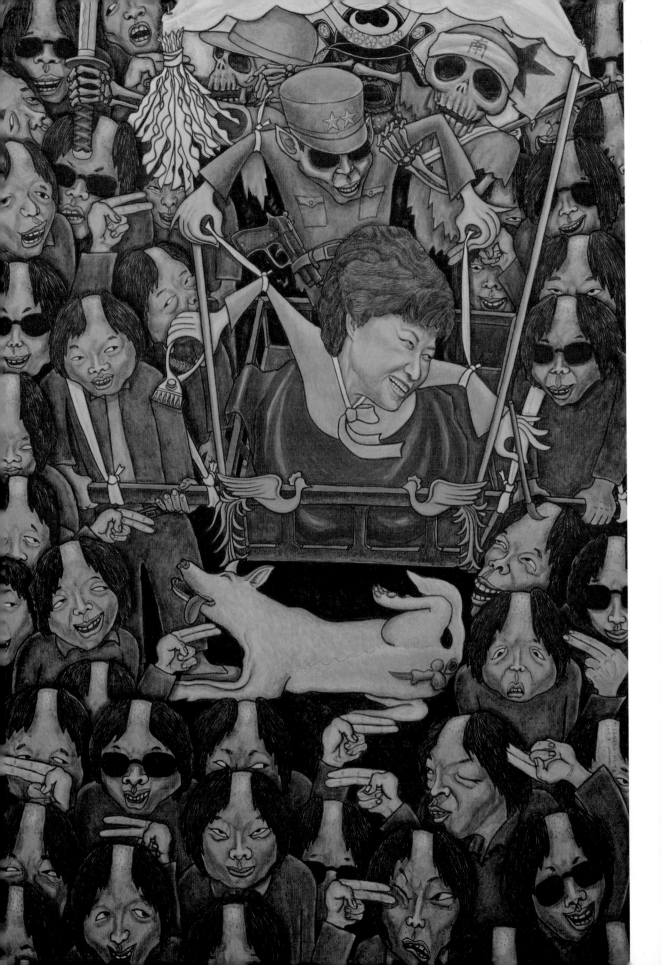

장발과 미니스커트

박정희 정권에서 장발과 미니스커트에 대한 단속을 명령하자 즉시 경찰들이 사거리마다 지키고 서서 단속을 시작했다. 바리깡과 가위와 30센티 잣대를 들고 지나가는 젊은이들을 멈춰 세웠다. 여성들의 치마 단속 기준은 무릎 위 20센티였고, 이것을 위반한 여성들은 '경범죄 처벌법'에 의해 처벌을 받았다. 길거리에서 스커트를 입은 여성들을 줄 세워놓고 경찰이 여성의 무릎 위에 자를 대고 길이를 재는 진풍경이 벌어졌다.

장발 단속은 더 심했다. 한동안은 머리카락이 귀만 덮어도 경찰에 잡혀갈 정도로 까다로웠다. 길거리에서 누군가가 "아차! 저 앞에서 장발 단속이닷!" 하고 외치면 거리를 걷던 젊은이들이 여기저기에서 반사적으로 몸을 되돌려 도망쳤다.

심지어 경찰들이 음악다방에까지 들어와 장발 단속을 했다. 음악을 듣던 젊은 장발들이 마치 굴비 두루미 엮듯이 줄지어 끌려 나갔다. 수업이 끝난 대학생들은 교문을 벗어나 큰길로 나가기 전에 골목길에 숨어서 일단 두리번거리며 경찰의 장발 단속 여부를 살펴야 했다.

길거리 어디선가 나를 부르는 소리가 들린다.

"야! 너!"

일단, 나를 부르는 사람이 누구건 간에 무조건 달아나야 했다.

이즈음에 가수 송창식이 〈왜 불러〉라는 노래를 만들었지만, 곧 금지곡이 되었다.

경찰들이 젊은 장발들을 사거리에 세워놓고 바리깡으로 정수리 한가운데에 고속도로를 냈다. 우리는 고속도로가 난 머리가 부끄러운 줄도 모르고 그냥, 그대로 돌아다녔다.

단속과 금지가 난무하던 시대에 복장이나 머리 길이라도 내 마음대로 자유를 만끽하고 싶다는 것은 젊은이들이 할 수 있는 최소한의 반항이었다. 박정희 유신 독재는 이러한 작은 반항심마저도 용인하지 못할 정도로 취약한 정권이었다.

박정희 유신 독재를 가장 시각적으로 잘 상징하는 것이 바로 젊은이들의 정수리에 낸 '고속도로'다. 이 고속도로는 경부고속도로와 함께 산업화의 상징이 되었고, '빨리빨리! 더욱 빠르게' 문화와 '대충대충 두루뭉수리' 습관과 '모난 돌이 정 맞는' 환경을 한국인들의 뇌에 영원히 문신하였다.

간고쿠 야스쿠니-바리깡 2
194×130cm
캔버스
아크릴릭
2015.

말춤

당신의 애비가 유신 독재를 지키기 위해
애비의 지시에 의해 중앙정보부가 조작한
인혁당(인민혁명당) 사건
1974년 9월 비상고등군법회의를 거쳐 1975년 4월 8일
대법원에서
상고 기각 판결을 내린 지 19시간 만인 9일 새벽 여덟
명의 사형이 집행되었지.

애비는 그들의 마지막 유언장조차 위조했고,
주검까지도 빼앗아 강제로 화장했어.
국제법학자협회는 이날을 '사법 암흑의 날'로
규정했지.

결국 2002년 9월 의문사 진상 규명위원회에 의해 이
사건의 일부가 조작된 정황이 밝혀졌고
유족들의 재심청구로 2007년에 사형선고가 내려진
여덟 명에게 증거불충분에 의한 무죄선고가 내려졌어.

애비의 권력 아래서 형장의 이슬로 사라진 사람이 어찌
이들뿐이랴.
아무런 죄도 없이 수십 년씩 감옥을 살았던 수많은
사람들이 어디 한둘이랴.
아무도 몰래 어디론가 끌려가서 행방불명된 사람들은
또 얼마나 많은가.

2012년 늦가을 대통령 선거운동 기간에
애비가 저지른 악행을 딸이라도 사과하라는 여론이
빗발쳤어.
당신은 끝까지 버티다가 지지율 반등이 보이지 않자
마지못해 사과를 했어.
오전에 기자들 앞에서 침울한 얼굴 표정 만들며 사과를
했어.
그리고 그날 오후에 부산으로 달려가서
넋 빠진 젊은이들과 싸이의 말춤을 신나게 추면서 표를
구걸했어.

당신은 그렇게 대한민국 18대 대통령에 당선되었어.
말춤을 추면서
말을 타면서.

2012년 대선 당시 박근혜 후보가 인혁당 사건에 대해
사과하는 기자회견을 했다. 이는 도저한 죽음, 죄 없는
죽음, 그 생명의 가치에 대한 사과여야 했다. 그래서 그
날 하루만큼은 자숙하는 모습을 보여주리라 생각했지
만 같은 날 오후 부산에 내려가 싸이의 말춤을 추면서
표를 구걸했다.
이것을 인간 존재와 생명에 대한 예의라 할 수 있을 것
인가.

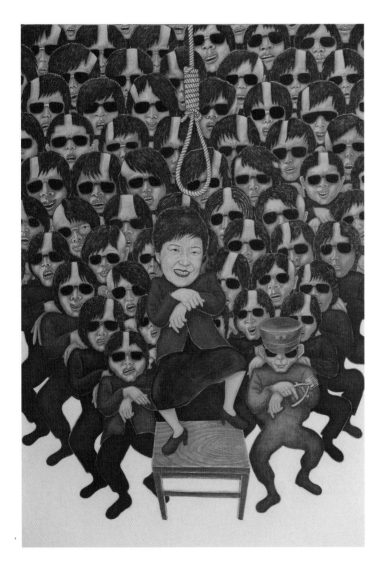

바리깡 1
194×130cm
캔버스
유채
2012.

주 | 인혁당 사건
1960~70년대 유신 정권 당시 중앙정보부가
'국가 변란을 목적으로 북한의 지령을 받는
지하조직이 결성되었다'고 발표하며 다수의
혁신계 인사와 언론인, 교수, 학생 등을 검거
했다. 또한 사형 판결 후 18시간 만에 기습적
으로 사형을 집행한 대표적인 사법 살인 사
건이다.

바리깡 2
162×260cm
캔버스
유채
2012.

백비(白碑)

독재가 쓸고 간 상처는
DNA에 아로새겨져서

시도 때도 없이 군홧발 소리가 들리고
당신의 애비가 바리깡을 들고 쫓아와
우리는 머리를 오토미션 자동으로 바리깡 앞에 내밀지
싹둑싹둑 잘려진 검은 머리카락이
가슴 옷섶에 내려앉아

나의 상상이 잘려지고
나의 자유가 잘려지고
나의 생각이 잘려지고
나의 꿈이 잘려지고
끝내 나의 목이 잘려지지

내가 무덤 속에 숨더라도
당신의 애비 손에 쥐어진 바리깡은 휙! 날아와서
여지없이 무덤의 정수리에 '고속도로'를 내
황토 핏빛 고속도로

켜켜이 쌓인 수십 개의 무덤들도 바리깡으로 머리를 밀
었다. 모든 무덤 앞에 서 있는 비석은 모두 백비(白碑)로
말이 없다. 바리깡 권력은 모든 걸 가차 없이 밀어버렸다.

바리깡이 지나간 길

바리깡이 만든 고속도로에
애비는 번호를 먹였어
주민등록번호
우리는 태어나면서부터 고유한 번호를 부여받지
인간제품번호

바리깡이 밀고 간 자리에
애비는 '국민교육헌장'을 심었어
히로히토 일본 천황의 '교육칙어'를 흉내 냈지
대학시험에도 출제돼
역시 대일본제국의 군인답게

바리깡이 지나간 곳에
애비는 '국기에 대한 맹세'를 끄적였어
이걸 외우지 못하면
취직도 안 돼

우리는 모두 '국가'의 주인이 아니라
'국가'의 노예가 되었어
노예가 노예인 줄 모르게, 절대 모르도록 하는 방법이
바로 독재의 기술인 것을
노예만 몰라
왜냐고?
모르는 것이 훨씬 마음 편해

노예는 홀로 잠을 깨지 못해
마을 확성기가 가래 끓는 소리로 새마을 노래를
불러줘야
노예는 잠에서 깨지

노예는 스스로 이발할 때를 깨닫지 못해
바리깡으로 밀어줘야 때를 알아.

바리깡 3
162×112cm
캔버스
유채
2012.

예술가의 사명: 직설인가, 풍자인가

예술가의 사명: 직설인가, 풍자인가

바리깡 4
162×112cm
캔버스
유채
2012.

노예는 혼자 옷을 골라 입지 못해
누구나 똑같은 제복을 입혀주면 안심해
노예는 선택을 못해
선택의 갈등을 싫어해
힘센 자가 선택을 해줘야 마음이 편해

노예는 혼자 생각도 못해
생각은 손으로 잡을 수도 없고 눈에도 뵈지 않으니까
헛것이야
왜 이런 헛심을 쓰지?
큭! 누군가가 대갈빡 속에
강제로 입력을 해주는 것이 편안해
노예는 가끔 죄도 없이 이유도 없이

두들겨 맞는 것을 좋아해
왜냐고?
두들겨 맞으면서 내가 노예임을 확인할 수 있으니까

세상에 존재하는 것들 중에 직접 경험해보지 못하면 절
대 알 수 없는 것이 세 가지가 있다.
첫째는 민주주의, 지난 과거에 우리들 대다수는 유신 독
재도 민주주의라 믿어 의심치 않았다.
둘째는 사회복지, 일생에 단 한 번도 그런 경험이 없으
니 그 소중함을 모른다.
셋째는 사랑이다.

산업화의 아버지

간혹 사람들은
당신의 애비를 '산업화의 아버지'라고 불러
또는 '근대화의 아버지'라고 불러
이 나라의 국민들을 먹고살도록 만들었다고도 해
모두 노예들이 만든 신화야

손톱이 닳아지도록 일했던 농민들과
서울 인천 마산 부산의 공장에 뿔뿔이 흩어져
피를 토하면서 일했던 노동자들의 모습을
농사를 지을수록 농협 빚이 늘어나는 농촌과
눈곱만한 월급에 목을 매달고 일을 했던 노동자 대신에
기업가와 자본가들의 살만 찌게 했던
애비의 경제 정책을

'근대'는 생각하는 사람에게 주어져
자신이 누구인가라며 회의하는 사람에게 주어져
인간이란 무엇인가라고 외치는 사람에게 주어져
자기 자신을 찾아 나서는 사람에게 주어져
우리와 나의 관계를 끊임없이 묻는 사람에게 주어져
당신 애비의 독재는 이런 생각을 모조리 반공법으로
묶었어
애비는 '생각하는 사람'을 불순분자라고 했어
애비가 '근대화의 아버지'라고? 천만에 만만에
콩떡이야
근대를 돈! 돈! 돈으로 환치시키고
오히려 근대성을 철저하게 짓밟은 인간이야

그래서 사람들은 모두 그릇된 경제정책의 도구가
되었어
재벌과 기업가들의 돈벌이 노예가 되었어
내가 노예인지 도구인지 기계인지도 모르게
아무것도 모른 채
오로지 집 한 칸 마련하기 위한 노예가 되어버렸어

또 어떤 사람은 우리 노예들을 개돼지라고 불렀어
오로지 행복의 척도를 돈으로 생각하는 개돼지
당신 애비의 독재시대, 그 엄혹한 독재시대엔
정치에서 민주주의가 파괴되었듯이
기업가로 상징되는 자본 권력 역시 민주적으로
규율되고 통제되지 않았어
애비의 정치적 보호 아래 무한정 살쪄운 기업은
'재벌'이라는 괴물이 되었지
애비는 부하의 총에 맞아 한순간에 사라졌지만
재벌의 경제 권력은 영원무궁해졌어
그들은 정치권력을 한낱 자신들의 부를 집중시키는
도구로 만들었어
국가 권력 자체가 소수 재벌 권력의 사익 추구를 위한
도구가 되었어

국가의 모든 시스템과 경제 권력이 나라 전체를
'오웰의 동물농장'으로
만드는 것에 성공했어

바리깡 5
175×89cm
캔버스
유채
2013.

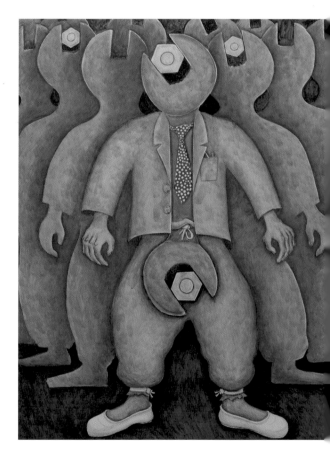

바리깡 6
162×130cm
캔버스
유채
2013.

유치원부터 대학까지 경쟁터로 만들고
취업부터 집 한 칸 마련할 때까지 정글의 법칙을
만들어
우리 개돼지 노예들을 조직적으로 관리했어

서로가 서로를 조이고
서로가 서로를 감시하고
이리 얽히고 저리 얽혀서
더 이상 빼지도 박지도 못하는 노예가 되어버렸어

수많은 전태일들이
수많은 백남기들이
서로 먼저 벗어나지 못하게
영원한 노예가 되길
그리고 일장기를 들고 싶은데,
그 짓은 너무 부끄러워서
대신에 태극기와 성조기를 들고
당신을 엄호해주길 바라고 있어
이젠 노예들이 땃벌떼가 되어
당신의 스러져가는 권력을 지켜주길 바라.
여태 우리들이 들여다보기조차 두려웠던 그것!
드디어 우리의 얼굴, 한국 사회의 본질이 드러난 거야
그것! 그 판도라 상자가 열린 거야
친일 매판 세력들이 반공주의의 외투를 입고

총칼과 몽둥이를 들고 아무나 콕 찍어서
대충대충 죽여도 죄를 묻지 않던 시대,
그 판도라 상자가 열린 거야

군사 주권마저도 미국에 맡겨두어야 안심이 되는
자아 상실의 본질이 드러난 거야
아직 집단적 자기의식이 형성되지 않은 허전한 심정을
성조기에 의지하는 것이지
이것이 바로 우리들 개돼지 노예의 본질이고
한국 사회의 본질이야

이제사 우리가 저 판도라 상자의 속을 들여다보고
있으니까
또 해결할 수 있는 방법을 찾을 거야
민주주의는 한판 승부가 아니야
우리 노예들이 저 사슬을 끊고
자유롭게 생각하고 말하는 시대가
그냥 공짜로 오는 것이 아니지
제도와 정신이 함께 쇄신되고 성숙되지 않으면
우리는 노예인 줄도 모르면서 평생 자손대대로 노예의
삶을 살게 돼
그런데 더 웃기는 것은,
나를 노예로 만든 국가와 재벌들에게 감사하는
마음으로 살게 돼!

바리깡 7
163×260cm
캔버스
아크릴릭
2015.

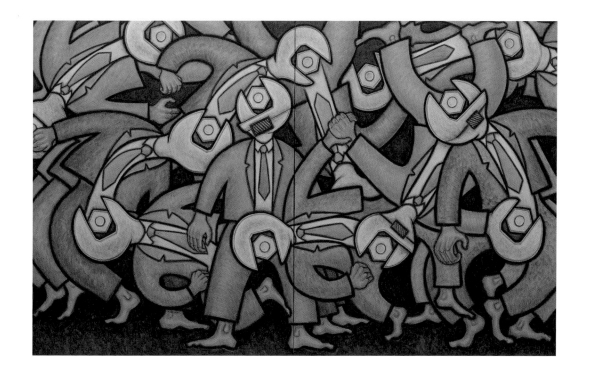

부자 되세요

이명박, 푸른 목도리 두르고
부자 되세요! 외치더니 대통령에 당선되었다.

인생의 모든 목적이 '부자 되세요!'
천박한 인간이 천박한 사람에게 '부자 되세요!'
사람들은 모두 부자가 되었다.
그래서 죽도록 행복할 것이다.

한강에 빠져 죽고
고층 아파트에서 뛰어내리고
북한산에서 목매달고
전철에 몸을 던지고
번개탄을 흠향하시고
이렇게 자살할 만큼 행복하겠다.

누군가 말했다.
"세상에서 가장 추악한 범죄자들의 합법적인 직업이
정치다."

전과 14범이라는 대통령이
우리를 부자로 만들어주겠단다.
추악하다.
그런 말을 부끄럽지 않게 하는 사람도 '추'하고
그 말에 감동하는 사람들은 '악'하다.
대통령의 금빛 왕관

이것이 요즘 대한민국이다.

뜸 1-부자 되세요
45×30cm
종이
먹과 수채
2007.

대한민국 대문이 몽땅 타버린 날

뜸 2-관
45×33cm
종이
먹과 수채
2007.

대단하고 위대한 대한민국이다.
엊그제 태안만 삼성원유 유출사건 때도
소방 매뉴얼이 없이 허둥지둥하다가
온 국민이 기름 닦아내느라 죽도록 개고생했다.

어젯밤 티브이로 생중계되는 숭례문 화재도
소위 국가보물 1호라는 문화재 건축물에 대한 그 어떤
소방 매뉴얼도 없이
30여 대의 소방차가 우왕좌왕 남대문을 빙~ 둘러싸고
죽기 살기로 물줄기만 쏘아 올리고 있었다.

결국 불타는 지붕이 무너져 내리는데
왜 내 마음은 시원하기까지 했을까.

2년 전 산불로 낙산사가 홀랑 타버리고……
하면, 내년엔 창덕궁에서 불을 밝힐까
경복궁에서 불을 밝힐까
아니면 북악산 산불로 청와대가 홀랑 타버릴까

지난 610년 세월 동안 임진년 난, 병자년 난,
일제강점기,
한국 전쟁을 겪어오는 동안 양쪽 성벽의 두 팔은
잘렸어도
대문누각은 도심 빌딩 사이에서 외롭게 잘 버티어
왔는데……
지난 밤새 '대한민국 대문'이 폭삭 주저앉았지만
내 마음은 그저 담담하기만 하다.

대한민국 국보 1호 숭례문이 하룻밤 사이에 홀랑 타버
리는 모습을 국민들은 속절없이 지켜보았다.
화재 진압에 나선 것은 불이 난 뒤 겨우 5분쯤 지난 후
였지만, 그럼에도 불길이 번져 숭례문을 뒤덮는 것을 막
지 못했다.
숭례문에는 그 흔한 화재경보기나 스프링클러조차 없
었다.

뜸 3-향불
34×45cm
종이
먹과 수채
2007.

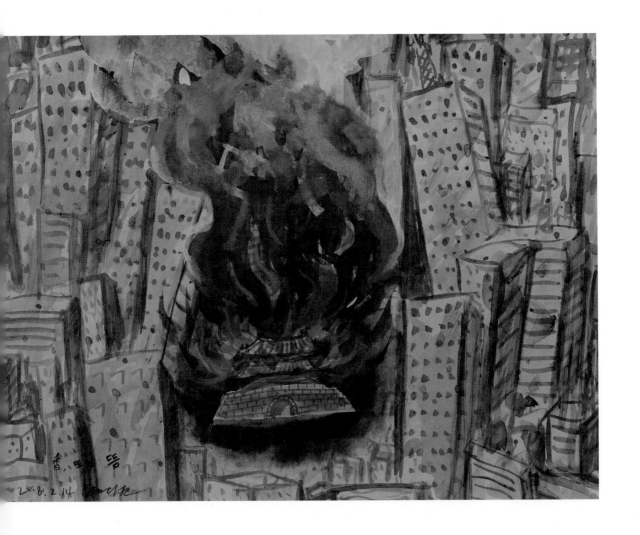

향불

남대문에 문턱이 있는지, 없는지…….

이는 지난날 고향의 사랑방에서 동지섣달 긴 밤을 재밌게 보낼 수 있는 시빗거리가 되기도 했다. '남대문 문턱의 유무(有無)'는 서울특별시에 대한 일종의 막연한 동경이기도 했지만, 동시에 그것은 분명히 가난 속에서도 허접하지 않았던 우리들의 소박한 삶이 만들어낸 판타지였다.

국가보물 제1호 남대문, 보물에 1번이든 2번이든 번호를 매기는 것은 아무런 의미도 없을 뿐만 아니라 일본 식민지의 잔재이기도 하다.

그의 본명은 숭례문.

숭례는 예(禮)를 숭상한다는 뜻이다. 사람의 다섯 가지 도리가 오상(五常)의 인의예지신(仁義禮智信)이라고 유교는 우리들에게 가르치고 있다. 이 가운데 넉 자를 홍인지문, 돈의문, 숭례문, 홍지문 등 사대문 이름에 쓰고, 믿을 신(信) 자는 도성 한복판에 세운 보신각에 썼다.

그 가운데 '예(禮)'가 불탔다. 예(禮)는 자신을 낮춰 양보하고 남을 배려하는 마음이다. 숭례문은 그런 정신이 담긴 상징물이다. 관악산에서 뻗쳐 나오는 화기를 화기로 다스리기 위해 오상 가운데 오행의 화에 해당하는 예(禮) 자를 남쪽 성문에 썼다고도 한다.

한밤중에 숭례문에서 피어오르는 불꽃을 보고 어느 시인이 "우리 시대의 예(禮)가 불탔다, 예가 땅에 떨어졌다"라고 일갈했다.

저 대문이 불타기 오래전부터 이미 우리 시대의 예(禮)가 땅에 떨어져버렸다는 것은 불길한 여러 사회적 징후들이 보여주고 있었다. 숭례문, 그가 자신의 몸을 불태워 소신공양으로 우리들에게 예(禮)가 사라진 아수라의 세상을 알려준 것일까.

국가보물 1호 숭례문이 서울 도심 한복판에서, 인간에 대한 마지막 예의조차 사라져버린 저 욕망의 무한 정글이라 불리는 빌딩 숲속에서 외롭게 버티다가, 그 스스로 구차한 몸을 향불 대신 태웠다.

한국에서 서울, 이 천박한 자본주의에 미쳐 허우적대는 우리 삶의 종말을 예찬하는 향불!

또는,

또는,

또~오~는,

결국 무너져야 할 우리들 욕망의 빌딩 숲이 칵칵 뿜어내는 던적(병균)을 막아내기 위한 '뜸'뜨기인가!

향불이거나, 혹은 '뜸'이거나…….

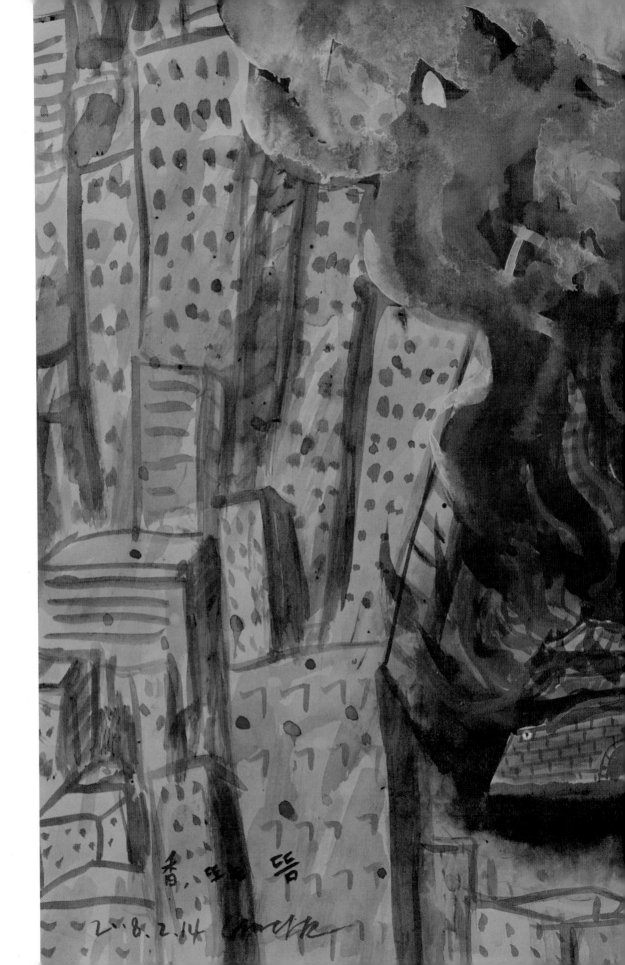

香八空만 뜸

2018. 2. 14.

뜸뜨기

우리들, 나날이 쌓아온 저 천박한 욕망으로 가득 찬
살덩어리 비곗덩어리 땜에 기(氣)가 꽉 틀어 막혀 숨을
거두기 일보 직전 대한민국……, 때하안민꾹!
치유의 순환 통로를 열기 위해 국가보물 1호
숭례문으로 '뜸뜨기'를 했다.

이 '뜸'으로 대한민국이 진정 살아날 수 있을까.
우리 역사와 사회가 맑은 기운을 찾을 수 있을까.
우리들 몸이 다시 건강해질 수 있을까.
그러나
대한민국에 병이 너무 깊어
국보 1호 숭례문뿐만 아니라
국가보물 2호 원각사지 10층 석탑, 3호 북한산 신라
진흥왕 순수비, 4호 고달사지 승탑, 5호 법주사 쌍사자
석등, 6호 탑평리 7층 석탑, 7호 봉선홍경사 갈기비,
8호 성주사 낭혜화상백월보광탑비, 9호 부여 정림사지

5층 석탑, 10호 실상사 백장암 3층 석탑, 11호
미륵사지 석탑, 12호 화엄사 각황전 앞 석등, 13호
무위사 극락보전, 14호 은해사 거조암 영산전, 15호
봉정사 극락전, 16호 안동 법흥사지 7층 전탑, 17호
부석사 무량수전 앞 석등, 18호 부석사 무량수전, 19호
부석사 조사당, 20호 불국사 다보탑, 21호 불국사 3층
석탑, 22호 불국사 연화교 및 칠보교, 23호 불국사
청운교 및 백운교, 24호 석굴암 석굴, 25호 경주
태종무열왕릉비, 26호 불국사 금동비로자나불좌상,
27호 불국사 금동아미타여래좌상, 28호 백률사
금동약사여래입상…… 등등.

'국가 보물'들을 죄다 총동원, 한반도 한국 땅
정수리에서 똥구멍까지
온몸에 촘촘히 '뜸'을 뜨면
다시 살아나기는 할까.

뜸 4-뜸뜨기
28×50cm
종이
먹과 수채
2008.

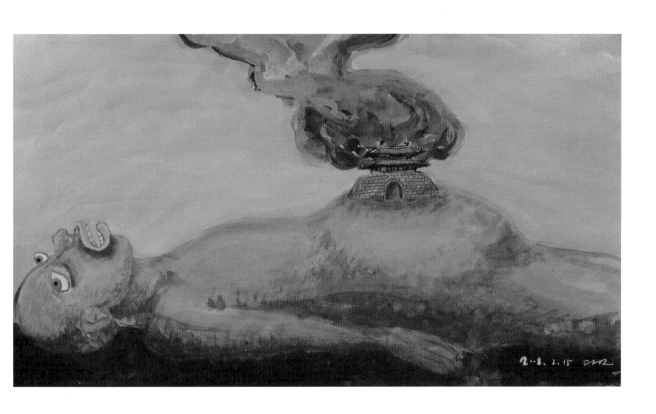

검은 장막

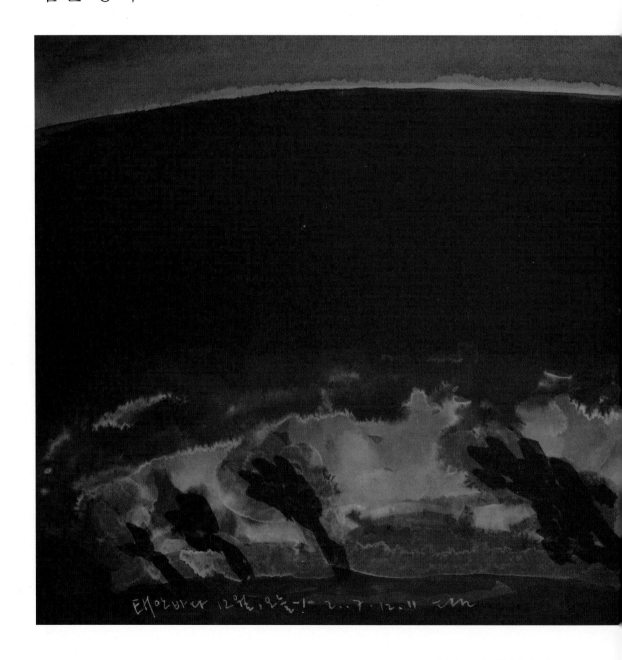

검은 바다, 새벽
검은 바다, 아침
검은 바다, 낮
하늘에서 땅끝까지
검은 장막

오늘 12월 태안
그 아름다운 해안이
검은 기름에 잠겼다.

2007년 12월 7일 오전 7시경, 충남 태안군 만리포 해수
욕장 북서쪽에서 해상 크레인과 유조선 허베이 스피릿
호가 충돌하여 대량의 원유가 바다로 흘러들어갔다.
국내 최대이자 최악의 해양 오염 사건이었다.

태안 바다 1-검은 장막
30×45cm
종이
먹과 수채
2007.

새

태안 하얀 모래가 사라져버렸다.

썰물 때마다
사람들이 몰려와 개미 떼처럼 달라붙어
퍼내고 떠내고 닦아내도
밀물이 들어왔다가 떠난 자리엔
다시 검은 기름덩어리들이 똬리를 틀고 앉았다.

억장이 메인 물새 한 마리
울음도 막혔다.

몰려오는 검은 기름
끝이 없다.
서해바다 끝에서 끝까지
검은 벽이 곧추섰다.

기름은 태안군 일대로 퍼져 나갔다.
태안이 죽음의 바다가 되자 새들은 내려앉을 곳을 잃었다.
기름을 뒤집어쓰고 발버둥치다가 마지막 숨을 거두었다.

태안 바다 3-새

30×45cm

종이

먹과 수채

2007.

태안 12월, 안ㄴ-ㅗ 2.07.12.13 저녀

태안 바다 4-검은 눈물 1
30×45cm
종이
먹과 수채
2007.

검은 눈물 1

태안의 석양은 더욱 붉다.
모래 속으로 조개들은 깊이 더 깊이
숨어들었지만
검은 기름은 금방 쫓아왔다.

강제로 아가리를 벌리고
내 몸 가득한 바다 내음 대신에
검은 욕망을 채워 넣었다.
내 자궁 비단결 조갯살이
검은 기름에 녹아버렸다.

파도 소리 대신에
조개 울음이 들린다.
꺽꺽 죽어가는 소리가 들린다.

태안 바다 검은 기름이 벌써 8일째
오늘도
하얀 조개가 검은 눈물을 흘린다.

겨울의 기름 확산 속도가 느릴 것이라고 해양경찰청과 해양수산부는 예측
했지만, 생각보다 훨씬 빠른 속도로 기름이 퍼져나갔다.
피할 곳 없이 치밀하게 쫓아오는 검은 기름에 바닷가의 생명들은 모두 주
검으로 변했다.

검은 눈물 2

태어나 1메, 어느... 2007. 12. 18. ㅁㅁㅁ

태안 바다 6-검은 눈물 2
30×45cm
종이
먹과 수채
2007.

눈이 온다.
태안 바닷가를 뒤덮은 검은 기름 위에 눈이 내린다.

사람들은 유조선에 구멍이 뚫려 원유가 쏟아졌다고 한다.
아니다!
하늘에 가득 넘쳐 구름처럼 떠돌던 검은 원유가
그 무게를 견디지 못하고 쏟아져 내렸다.
하늘은 검은 눈물을 흘린다.

세상 사람들이 내내 사용했던 기름들의 원혼(怨魂)이 하늘로 올라가
12월 오늘, 서해안 바다…… 그리고
나의 정수리에 쏟아졌다.
하늘의 눈물.

'재앙'이다.
검은 '재앙' 위로 흰 눈이 바람에 흩날린다.

태안의 검은 기름막에 내 얼굴이 비친다.
기름 없이는 하루도 살 수 없는 나의 멸망과 폐허의 얼굴이.
하얀 파도 꽃이 피어야 할 태안 바닷가가 인간의 넘치는 욕심과 재앙으로
검은 기름이 뒤덮였다.

고무장갑

태안은 검은 무덤이다.
태안은 바다의 검은 무덤이다.
태안 바닷가 모래는 살아 숨 쉬었던
모든 것들의 검은 무덤이다.
태안은 우리들, 오일을 태워서 만들어야 하는
모든 '편리함'들의 무덤이다.
그리고
태안은 세상의 모든 편리함과 나태함을 걷어내는
어여쁜 손 '고무장갑'의 무덤이다.

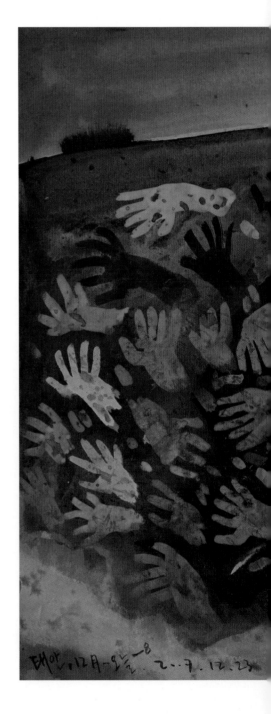

태안 바다 7-고무장갑
30×45cm
종이
먹과 수채
2007.

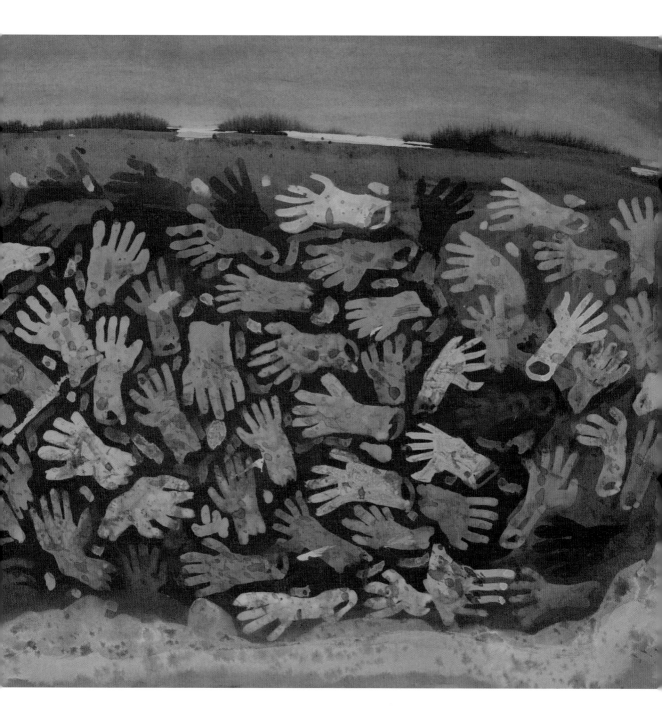

장화와 군화

태안 검은 바닷가엔 기름 묻은 장화들이 열병식을 하듯
날마다 새로운 자원봉사자를 기다리고 있다.

서울 그리고 수도권 바로 턱 아래
안산과 화성의 시화호, 북측 남측 간석지에 다시
대규모 개발계획이 확정 발표되어도
국민들 대부분은 모른 채 바라보고만 있다.
시화호 배꼽에 해당되는 부분 270만 평 부지,
공룡알 화석지가
개발된다는 소식에
그 부근에 사는 사람들만 환호성을 내질렀다.

새만금 방조제를 반대하며
스님, 신부님, 목사님이 부안에서 청와대 앞까지
삼보일배를 했다.

관련 환경단체들과 시민단체 외엔 국민들 대부분이
모른 체했다.
대통령 후보들이 서로 경쟁하듯이 새만금 개발안을
공약으로 내놓기도 했다.
서남해안을 무제한 개발할 수 있는 '연안개발법'이
국회를 통과해도
사람들은 모른 체했다.
우리들은 진정으로 '바다'를 필요로 하는 것일까?
우리들은 바다의 필요성을 알고나 있는 것일까?
대한민국에 바다가 존재해야 할 필요가 있는 것일까?

오늘도 태안 바닷가에 구름 떼처럼 몰려들어 검은
기름을 닦아내고 있는 수많은 국민들은
10년 전 IMF 사건 때 아이들의 돌반지와 돼지저금통의
배를 갈라 내놓았던 것처럼

예술가의 사명: 직설인가, 풍자인가

태안 바다 8-장화와 군화
30×45cm
종이
먹과 수채
2007.

태안 바닷가를 '미화'의 이야깃거리로 만들고 있다.
자연재해가 아니고 '인재'임이 분명한
이 사건에 대해서
10년 전에도 그랬듯이, 오늘 수십만 명의 국민이
기름걸레를 들고
해안가 돌을 닦고, 모래알을 닦아야 하는
원인과 이유를 아무도 묻지 않는다.
열병식을 하듯 새로운 자원봉사자를 기다리고 있는 저
장화들이 나는 두렵다.
언제든지 저 장화들은 '군화'로 바뀔 수도 있다는
두려움이다.

나는 구름 떼처럼 모여 기름을 닦아내는 저 거룩한
자원봉사자들의 모습에서
'국가주의'의 징후를 느끼며 몸서리를 치고 있다.

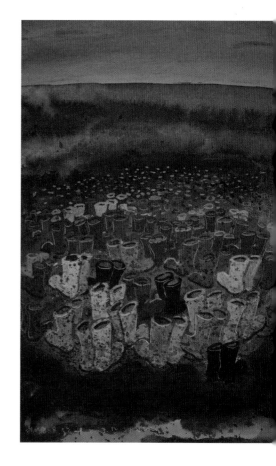

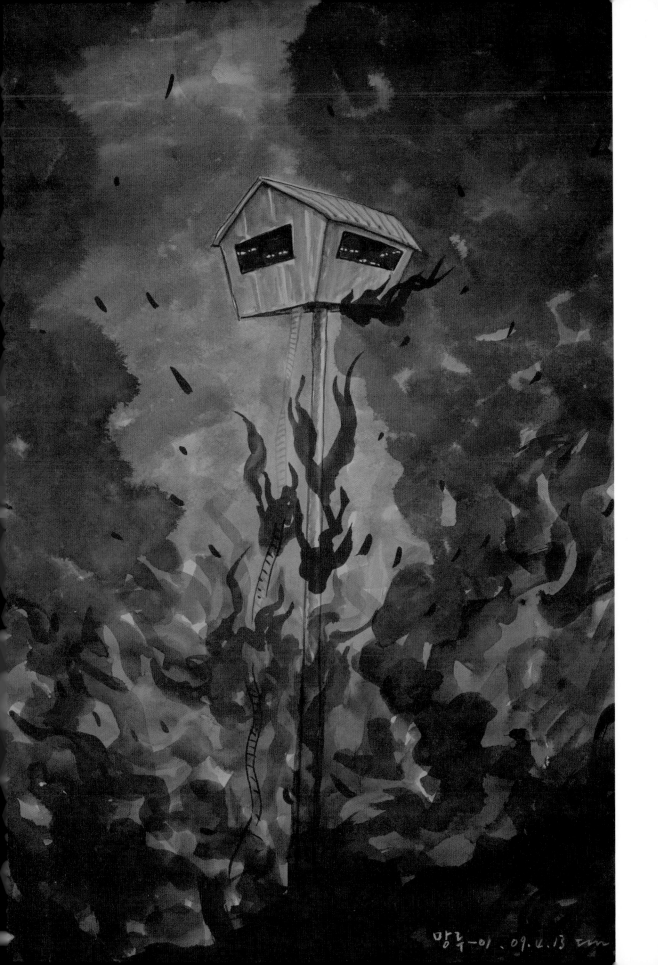

망구-이 .09.4.13 대m

용산에서 불바다를 보다

그들은 우리나라 천박한 자본주의의 심장에
말뚝을 박아 망루를 세웠다.
망루에는 컵라면과 신나 통뿐이었다.

2009년 1월 20일 아침 7시
그들은 말뚝 밑둥을 타고 올라오는
불기둥을 보았다.
망루로 기어든 줄사다리도 불꽃에 타올랐다.
더 이상 올라갈 수도 다시 내려갈 수도 없다.

망루도 불꽃에 휩싸였다.
그들은 보았다.
서울 불바다를 보았다.
아침 7시 20분
천박한 자본주의가 뱀 혓바닥처럼 불꽃을 날름거리며
불타오르는 것을 그들은 보았다.

아침 7시 42분
그들 몸에 불이 붙었다.
그래도 춥고 배고프다.
그들은 컵라면에 신나를 부었다.
신나에 불린 라면발을 한입 가득 물었다.
설을 닷새 앞둔 아침 7시 48분.

용산의 재개발로 쫓겨나게 된 세입자들은 정당하고 타
당한 보상을 원했다.
그러나 삶의 터전에서 밀려나는 이들의 이야기는 자본
가와 권력에게 들리지 않았다.
그들은 2009년 1월 19일 새벽, 철거 예정인 건물 옥상에
망루를 설치해 외치기 시작했다.

망루 1
45×30cm
종이
먹과 수채
2009.

던지다

나는 빈 쏘주병에 신나를 부어
화염병 여덟 개를 만들었다.
내 런닝구를 찢어서 심지를 박는 손이 몹시 떨렸다.

새벽 6시 경찰특공대들이 미친 개떼처럼 몰려들었다.
나는 첫 번째 화염병을 던졌다.
내 허벅지를 물어뜯는 개떼들에게 던졌다.

두 번째 화염병을 던졌다.
개떼들 뒤에 숨어서 법을 말하는 권력 그 인간 쥐의
면상에 던졌다.

세 번째 화염병을 던졌다.
그 쥐의 사타구니를 빨면서 음흉한 미소를 짓고 있는
건설자본
그 쥐버룩의 면상에 던졌다.

네 번째 화염병을 던졌다.
대박을 위해 나의 뿌리를 뽑아내려는 자칭 서민이라는
속물들의 가슴에 던졌다.

나머지 네 개의 화염병을 예순한 살 내 인생의
한복판에 던졌다.
식솔들의 그리움을 향해 던졌다.
대한민국 헌법을 향해 던졌다.
그리고 잿빛 겨울 하늘을 향해 던졌다.

예술가의 사명: 직설인가, 풍자인가

망루 2
30×45cm
종이
먹과 수채
2009.

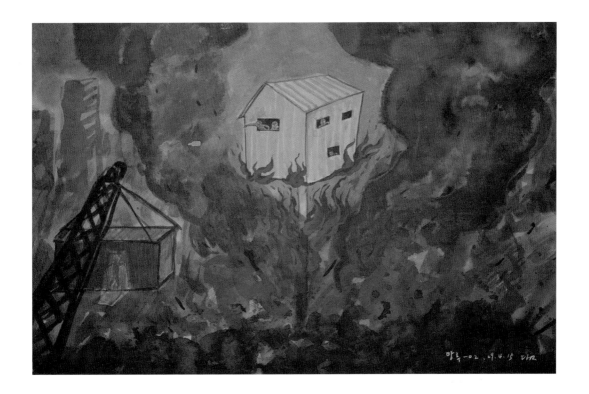

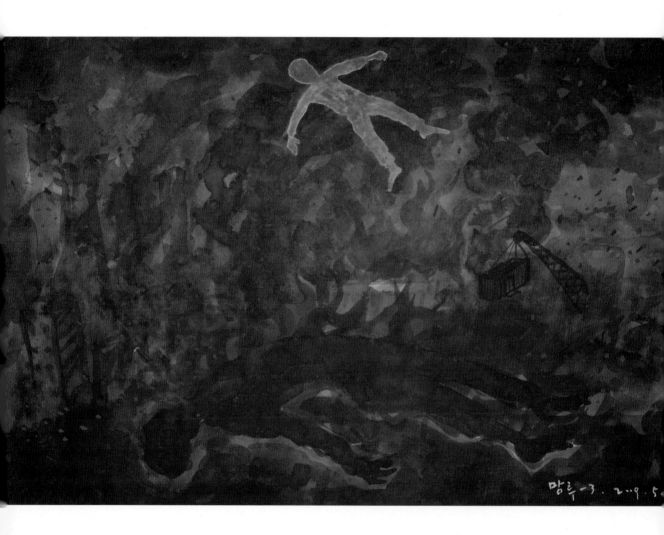

망루-3. 2009. 5.

예술가의 사명: 직설인가, 풍자인가

망루 3
30×45cm
종이
먹과 수채
2009.

보다

아래
저 아래
벌건 불꽃을 올리며 숯덩이가 되어버린
내 몸을 바라보다.

매캐한 검은 연기 뒤로
겨울 아침
하얀 옷을 입은 내가
까만 숯덩이로 변해버린 내 몸을 바라보다.

나누다

내 몸을 태우는 불꽃이 사그라지기 전에
그들은 꺼멓게 오그라 붙은 내 몸을 전리품처럼
서로 나눌 것이다.

팔 뼈 한 자루, 발 뼈 한 자루, 목 뼈 한 자루……
그리고 이 뼈 위에 그들만의 제국을 위해 파일을 박을
것이다.
100층 200층을 올려도 흔들리지 않을 쇠파일을
백년 천년이 흘러도 무너지지 않을 강철파일을
그리고 층층마다 칸칸마다 저들의 끈적이는 욕망을
가득 채울 것이다.

내 몸을 태우는 불꽃조차 빼앗아
밤이면 밤마다 저 수천수만의 창에 불을 밝힐 것이다.

밝은 조명 아래 오만분의 일 지도를 펴고
새로운 욕망의 땅을 찾아 빨강 볼펜으로 순번을 매길
것이다.
그들은……

그들은 그러나 결국 피해자가 아닌 가해자가 되어 있
었다.
용역회사의 야만적이고 인정사정없는 폭력과 공권력의
폭력은 별반 다르지 않았다.
용산 참사는 단순한 사고가 아니다.
무조건 밀어붙이는 개발 앞에서 시민들의 생존권은 그
저 초라했다.

망루 5
30×45cm
종이
먹과 수채
2009.

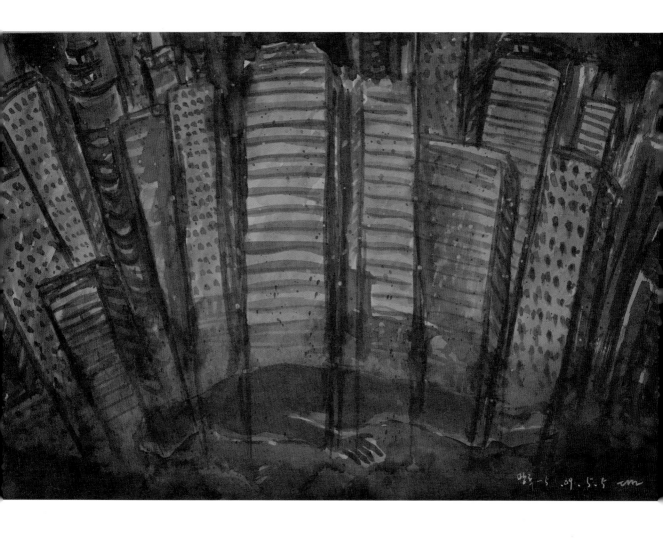

소잔등

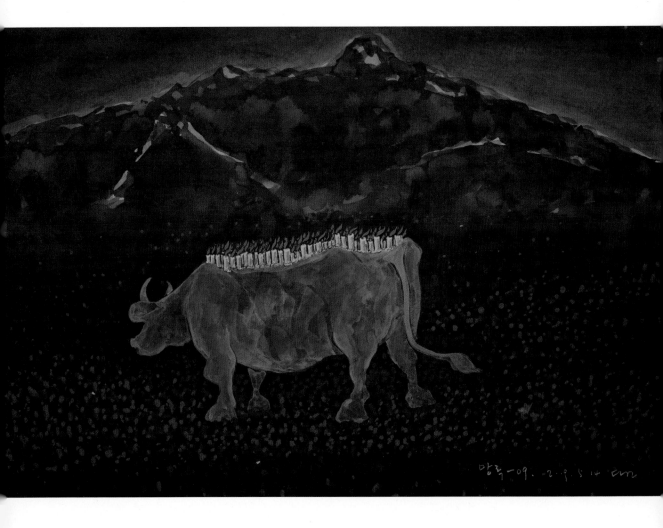

망루 9
30×45cm
종이
먹과 수채
2009.

한 마리 소가 불바다를 걷다.
저 소잔등에 켜진 촛불은 누구의 발원일까
소걸음은 도시 뒤편 산속, 깊은 산에 들다.
그가 한 걸음 움직일 때마다
잔등에 꽂은 촛불들이 일렁이고
그가 한 걸음 뗄 때마다
서러운 노래 멀리 들리고

그가 한걸음 내디딜 때마다
겨울 새벽 차가운 별이 내려온다.

죄가 있다면 평생 소처럼 일한 죄일까.
북한산 아래 불바다 서울 한복판을 소 한 마리가 뚜벅뚜벅 걸어가는 것을
나는 보았다.
그는 목을 돌려 벌겋게 불타고 있는 내 몸, 하얀 눈물 흘리며 지글지글 타는
내 몸을 바라보았다.

해와 달

가족들을 한평생 가난에서 못 벗어나게 한 죄가 부끄러워
아무도 내 얼굴을 쳐다보지 못하게
나는 동편 하늘에 떠오르는 '해'가 되고
젊은 너는 무엇이 두려우랴
'달'이 되어라.

우리는 줄을 타고 올라갔다.
저 아래 용산 불바다 속에서
내 몸은 길고 긴 불꽃을 너울대며 타고 있었다.
서울특별시 용산
겨울 아침 7시

용산 참사는 천박한 욕망의 자본주의가 일으킨 서울의 '5월'이다.
다른 국가 폭력과 달리 우리들 스스로가 바로 학살자이면서 피해자다.
한국 중산층의 애달프고도 무서운 욕망의 칼날이 숨겨져 있는 사건이다.

망루 11
30×45cm
종이
먹과 수채
2009.

사대강 레퀴엠
– 삽질 소나타

'4대강 살리기'라는 그럴듯한 명칭과 달리 전 국토는 엉망진창이 되고 있다. 그렇지 않아도 우리는 점차 이상한 현상들을 목격한다. 죽지 않는 풀, 죽지 않는 해파리, 죽지 않는 균과 바이러스……

태어나면 죽어야 하는 것이 생명의 본질인데 상식과 다른 현상들이 점차 일상적으로 발견된다. 죽음 없는 생명, 이는 두말할 것 없이 환경의 위기라고 보아야 한다. 오로지 인간을 위해 '소'에게 '소'를 먹이다가 광우병을 만나게 되었다는 사실은 이미 고전이 되었다. 인간을 위해 산을 황폐화하고 강을 병들게 하고 바다를 오염시키다가 결국은 그 모든 재앙을 인간이 받게 되는 것도 이젠 이미 누구나 아는 사실이다. 그럼에도 불구하고 인간은 인간을 위해 살아가고 있다. 인간을 위해 환경도, 평화도, 생명도 종속시키는 위험한 삶은 환경 위기를 넘어 인간 생명의 위기가 된다.

그러나 이 땅에서 벌어진 4대강 죽이기는 '4대강 살리기'라는 언어로 회절되어 자연에 대한 최소한의 예의조차 거두어버렸다.

4대강 사업이 우리들 가슴에 가져다줄 가장 큰 상처는 환경과 생태의 문제를 떠나서 한반도 국토가 원래 가지고 있는 공동체의 마지막 보루를 무너뜨리는 것이라 할 수 있다. 우리들이 지켜야 할 자연과 인간의 관계, 그리고 인간과 인간의 관계, 그러한 공동체의 숨통을 끊는 일이다.

우리의 마지막 거처인 국토와 고향으로부터 사람들을 정신적, 육체적으로 완전하게 분리시키는 것이다. 4대강이 무너지고 있는 것은 결국 우리들 마지막 자존과 생존을 지켜주어야 할 공동체 정신이 무너지고 있는 것이나 마찬가지다.

한국의 산천을 갉아 파먹은 4대강 개발은 결국 국가에 의한 '배부른 자들의 폭력'이다. 해당 지자체의 이해관계에 의해서, 또는 강 주변에 부동산을 소유한 극소수 재벌들에 의해서 국토에 대한 국가 폭력이 광범위하게 이루어진 것이다.

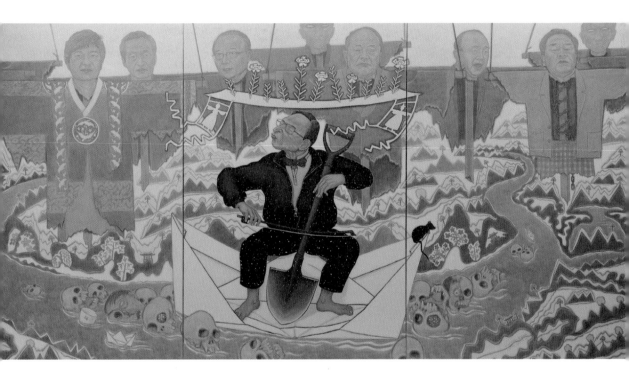

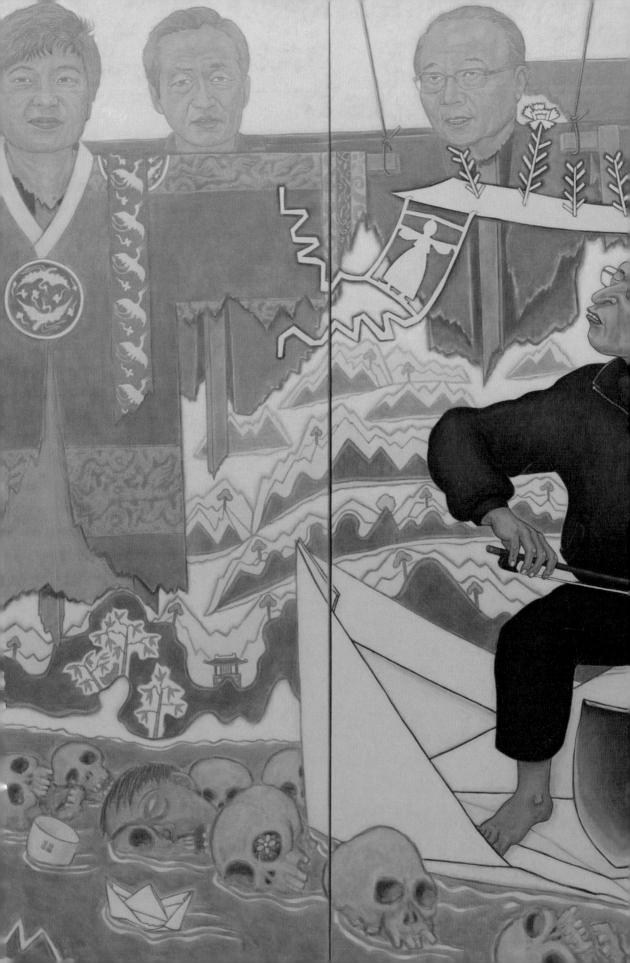

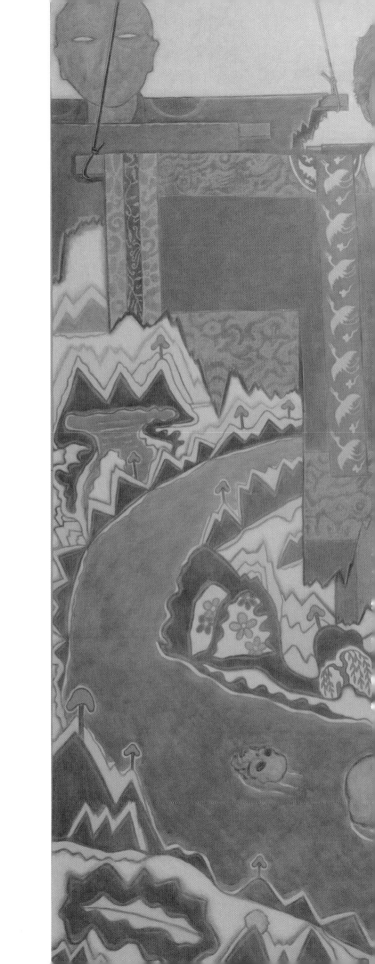

우먼 록밴드 〈어쩔시구〉

여자와 남자를 생각한다.
암만 생각해도 남자의 몸은 여자보다 불완전하다.
생산이 없는 남자는 사막이나 다름없다.
수탉이 목깃을 세우듯이
근육질이나 자랑하고
폭력을 숭배한다.
미친 놈

정신적인 면을 보더라도
남자는 약간 미발달된 수컷이다.
그래서 자꾸만 헛생각을 한다.

일반적으로 우리 남자들은 프로이드가 나눈 심리적 발달 과정의 첫 단계인 생후 18개월까지의 구순기(口脣期)나 두 번째 단계인 1~3세까지의 항문기(肛門期)를 영원히 벗어나지 못한 채 살아간다. 그래서 입으로 욕구를 만족하기 위해 말을 많이 하고 커피, 담배를 습관적으로 달고 살며 아무것이라도 무조건 빨아야 안심한다. 물론 수컷에겐 종족 보존 본능의 큰 힘이 있지만 자신의 몸에 든 '생명의 씨앗'만을 중요하게 생각하고, 그 씨앗을 소중하게 잉태, 배태하는 일은 자신과 상관없는 것으로 여긴다. 그냥 세상을 살아가면 평화로울 텐데 편을 갈라 조직을 만들고, 정치를 하여 권력을 세우고, 서열을 정하고 금을 긋고 법을 만들고 세상을 온통 복잡하게 헝클어놓는다.

도대체 이런 짓이 사람답게 사는 것과 무슨 하등의 관련이 있단 말인가. 더구나 수컷들은 '반복 강박'을 기본 탑재하고 있어 특히 잘못된 행동을 반복하는 경향이 있다. 매번 똑같은 잘못을 저지르는 이 무의식적 심리 행동은 사회 변화의 큰 장애물이다.

미성숙한 남자들은 새로운 환경에 대한 적응력이 떨어지고 사회성이 낮아 소통이 느리다. 대화로 해결하는 능력이 부족하므로 힘이나 폭력을 숭배한다. 대화 마지막에 대부분의 남자들이 뱉어내는 한결같은 말이 있다.
"그래서, 나더러 어쩌라고?"

여기까지 글을 쓰고 나서 전체적으로 다시 원고를 읽어보니 이 글에서 '남자'란 똑! 내 모습 그대로여서 밤새내내 멘붕에 빠졌다.

그렇다고 수컷 남자들이 모두 사라지면 세상이 조금이라도 평화로워질까? 모두 불알을 까버리면 세상이 좋아질까? 이 방법은 마지막 카드로 아껴두어야 할 것 같다.

우먼 록밴드-어쩔시구

194×391cm

캔버스

유채

2011.

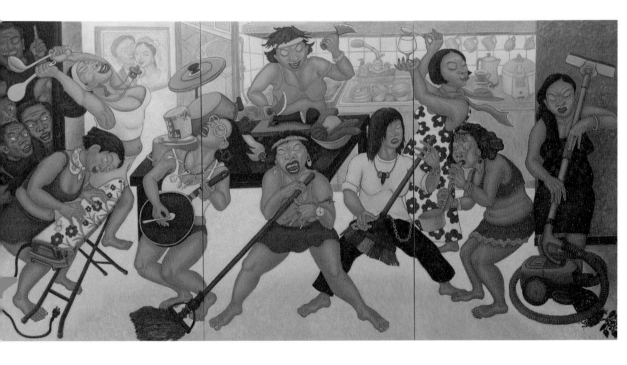

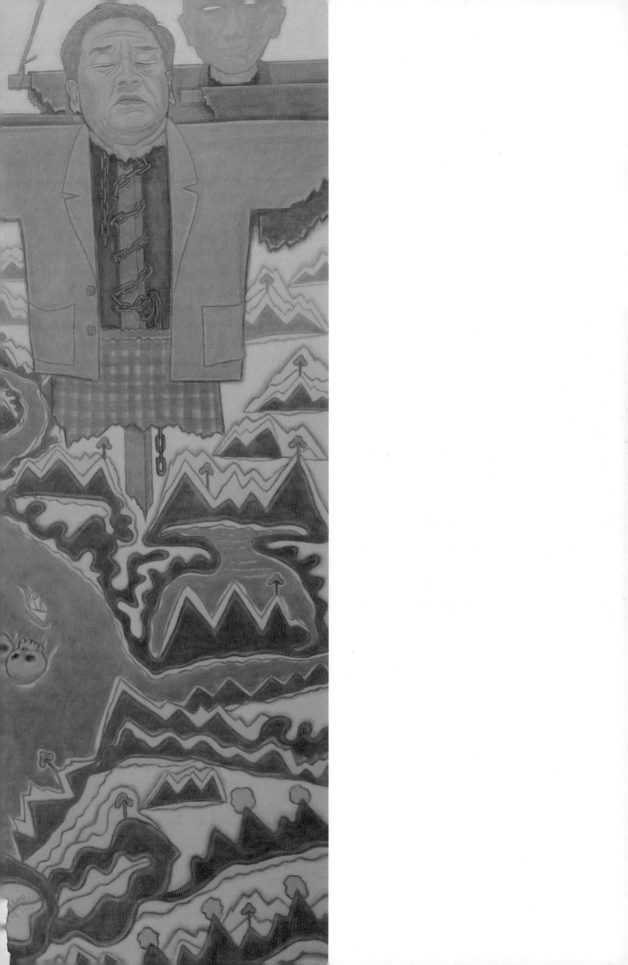

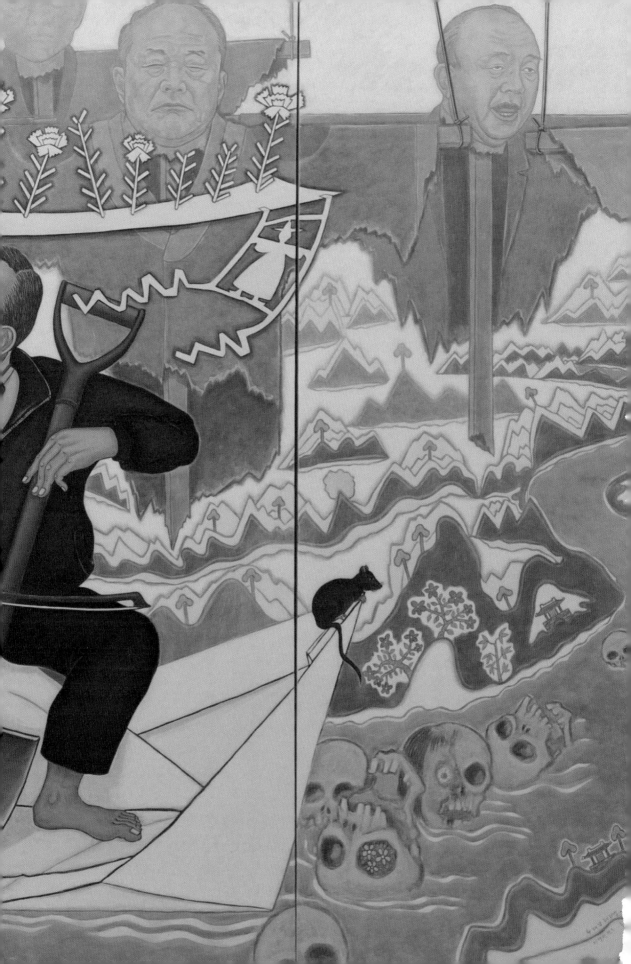

김기종의 칼질

'우리마당' 대표 김기종이 2015년 3월 모일 모시에 민화협 주최 조찬강연회에서 주한 미국대사 리퍼트에게 칼질을 했다. 얼굴과 팔에 칼질을 당한 리퍼트는 붉은 피를 질질 흘리며 병원으로 실려가고, 김기종은 "한미연합 전쟁훈련을 중단하라"고 고래고래 외치면서 경찰서로 끌려갔다.

그는 일 년 전에도 주일 대사에게 시멘트 조각 두 개를 던졌다. 그가 던졌던 시멘트 쪼가리 두 개는 독도를 의미한다고 했다. 독도 문제에 대해 자기 나름대로 행한 일종의 퍼포먼스였던 셈이다.

독도 문제든, 위안부 문제든, 남북 문제든……, 요것들의 문제를 한 발만 더 깊이 들어가 보면 우리 민족 스스로 아무것도 할 수 없다는 절망적인 상황을 만나게 된다. 그리고 그 문제의 본질 속에는 태평양 전쟁 종전의 결과가 아무것도 해결되지 않았다는 사실들이 남아 있다. 당시 전쟁의 승자인 미국이 자신들의 동아시아 군사적 전략을 위해서 일본의 전쟁 범죄를 대강 덮어놓은 것에서 모든 문제가 발생했다고 볼 수도 있다. 한국의 역사를 왜곡시키고 있는 친일파 문제도 결국 미국의 이해관

계에 따라 그 맥을 같이한다고 봐야 할 것이다.

나는 이러한 문제들에 대해서 이미 절망한 지 오래되었다. 그러나 이 절망감에 대해서 나는 입을 다물었고, 김기종은 비록 과도이긴 하지만 칼로써 드러내어 표현한 것이다.

김기종은 지금 종북으로 몰리는 대신에, 리퍼트가 입원 중인 세브란스병원 앞에서는 한국 국민들에 의해서 그의 만수무강을 비는 제단이 만들어졌고, 발레와 노래와 부채춤으로 그가 쾌유하기를 기원하는 향연이 벌어졌다. 또한 리퍼트 대사의 건강 회복을 위한 큰절하기 이벤트 참가자가 줄을 이었다. 누군가는 "So Sorry!"를 외치며 무기한 석고대죄를 하고 있다. 어떤 시민은 그의 빠른 회복을 위해서 미역국과 개고기를 선물로 바쳤다. 조선 침략과 괴수인 이토 히로부미를 총으로 쏴 죽인 안중근 의사도 역시 우리 민족에 대한 절망감의 표현일 것이다. 이토는 저격범 부하의 보고를 받고 숨을 거두기 직전 마지막 말을 이렇게 남겼다고 한다.

"철없는 놈!"

김기종의 칼질
162×130cm
캔버스
아크릴릭
2015.

김기종의 칼질 2
80×117cm
캔버스
아크릴릭
2015.

당시에 안중근을 독립투사로 불렀던 사람이 우리 민족 중에 몇이나 되었을까. 대부분의 사람들은 조선에게 형님의 나라인 일본의 훌륭한 정치인을 죽인 깡패 도적쯤으로 그를 폄하했을 것이다. 또 어떤 이들은 안중근의 저격 사건이 조선을 더욱 고립시키고 일본 제국주의의 침탈을 가속화시켰다고 비판하기도 했다.

천황 히로히토, 쇼와 부자를 폭탄으로 저격하려고 했으나 실패한 이봉창 의사도 대부분의 한민족들에게 욕을 얻어먹었을 것이다. 당시 한민족 대부분은 이봉창의 공격에도 불구하고 무사한 천황 히로히토를 위해서 광화문에 모이고 땅바닥에 엎드려 '덴노 헤이카 반자이'를 외치며 천황의 만수무강을 비는 행사를 수일간 열었다고 했다.

상하이 홍구공원에서 도시락 폭탄을 던져 일본군 장교들을 폭사시켰던 윤봉길 의사도 당시 한민족 대부분에게 불령선인으로 몰렸을 것이다.

"저런 놈들 때문에 조선인이 엽전이라고 욕을 얻어먹는다. 우리 조선을 위해 머나먼 이국땅에서 싸우고 있는 일본 장교들을 죽이다니……, 철딱서니 없는 나쁜 새끼!"

독립투사 수원거부 이희영은 모든 재산을 팔아 독립운동에 사용했다. 1931년에 흑색공포단을 조직하여 일본과 일본 관련 시설의 파괴, 암살을 지휘하였으나 1932년 11월 상하이 항구에서 한인 교포들의 밀고로 체포되어 옥사하였다. 당대의 사람들은 대부분 그를 바보라고 흉보았을 것이다.

이런저런 맥락을 살펴보면 당시 한민족 대부분은 일제 식민지 36년 동안 자기네들 나라가 일본의 식민지였다는 사실을 인식하지 못했던 것 같다. 일본 천황을 위해서 전쟁터에 나가라며 이 땅의 젊은이들을 독려했던 이광수, 황국 신민으로서 천황의 은혜를 갚기 위해 정신대 모집을 강요했던 모윤숙 등등의 목소리는 당시에 많은 한민족에게 박수갈채를 받았을 것이다.

그래서였을까? 1945년 8월 15일, 일본 천황 히로히토의 항복 선언 직후에 많은 한민족들이 조선총독부 앞에 몰려가서 머리를 풀고 땅에 엎드려 일본의 패전에 대하여 서럽게 울었던 반면, 일본의 패전과 한반도의 해방을 기뻐하는 사람은 단 한 사람도 눈에 띄지 않았다고 한다.

김기종의 칼질 3
91×117cm
캔버스
아크릴릭
2015.

김기종의 칼질 4
117×91cm
캔버스
아크릴릭
2015.

그리고 당일 오후에 겨우 한 무리의 사람들이 광화문에 모여서 어찌할 줄 모르고 서로 눈치를 보고 있다가, 일본 순사와 한국 순사들이 해산 명령을 하자 단 한마디의 군소리도 없이 뿔뿔이 흩어져 집으로 돌아갔다고 한다. 미국에게 전시작전권을 바치고 서울 한복판에 외국 군대의 병영이 존재하는 것을 보면 일제강점기 때나 지금이나 달라진 것이 별로 없어 보인다. 일제강점기 당시, 한민족 대다수에게 한반도가 일제의 식민지가 아니었 듯이 지금 우리는 미국의 식민지가 결단코 아니다. 절대 아니다.

암튼 김기종이가 간질을 앓았든, 수전증이 있든, 과대망상증이든……, 나이 56세에 병 없는 사람이 있을까만……, 그는 칼질로 자신의 절망감을 표현했다.

그러나 나는 그를 '극단적이고 폭력적인 민족주의자'라고 넌지시 욕을 했다. 그리고 어두컴컴한 창고 깊숙이 숨겨놓은 여러 종류의 칼 여덟 자루를 꺼내고, 실물을 꼭 닮은 매그넘(MAGNUM) 357 모의 권총도 찾았다. 칼날 위를 엄지손가락으로 쓸어보니 여전히 날카롭게 빛났다. 제법 묵직한 매그넘 모의 권총을 손에 쥐고 길게 뻗어 어딘가를 겨누었다. 그리고 무엇인가를, 누군가를 매그넘의 가늠쇠 위에 올려본다.

나는 이것들을 다시 꼭꼭 싸서 더 안전하고 깊숙한 곳에 숨겨놓고 나서 혼잣말을 했다.

"이것으로는 아무것도 해결할 수 없어!"

정말 이것으로는 아무것도 해결할 수 없을까?

내가 겁쟁이라서 그렇지 않을까?

김기종의 칼질 5
91×73cm
캔버스
아크릴릭
2015.

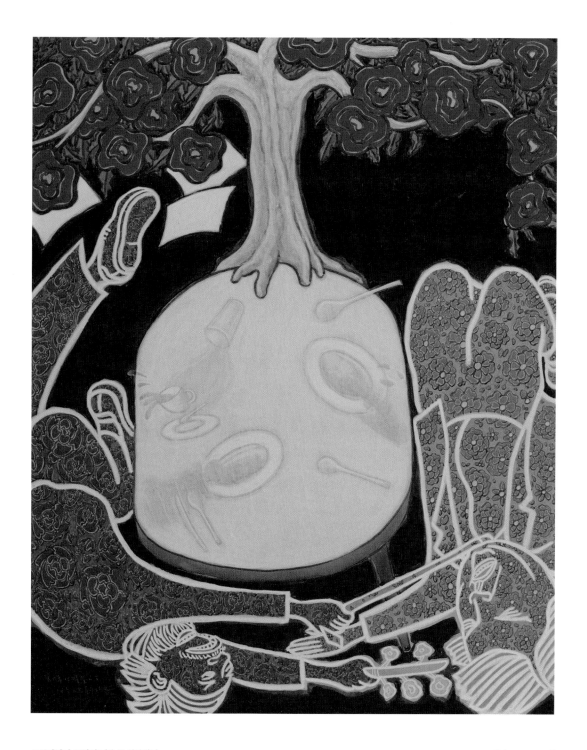

김기종의 칼질 6

89×130cm

캔버스

아크릴릭

2015.

김기종의 칼질 7
145×89cm
캔버스
아크릴릭
2015.

김기종의 칼질 8-매파두교사(狸巴頭敎使徒行蹟) 1

162×400cm

캔버스

아크릴릭

2015.

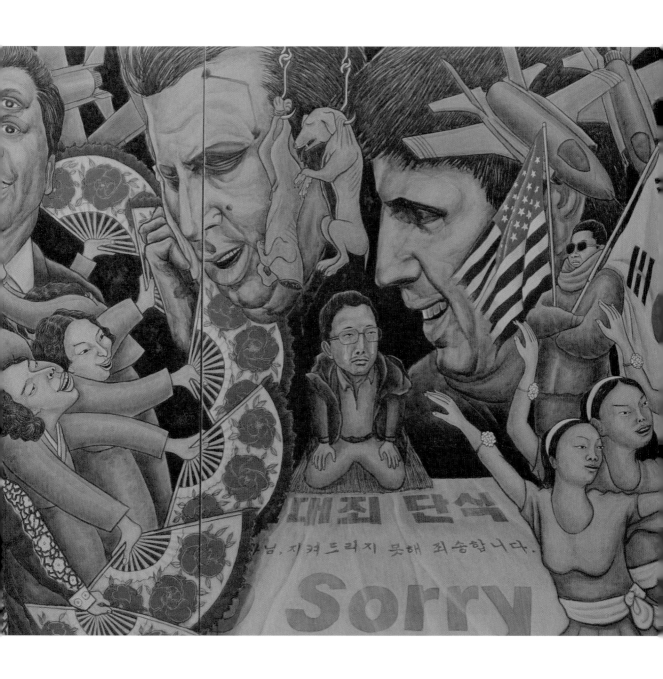

골든타임, 출산 그림에 관한 비망록

〈골든타임〉은 2012년 가을에 방영된 의학 드라마다. 많은 병원이 생명 그 자체보다 이익을 남겨줄 수 있는 환자를 반기는 시류에도 불구하고, 외과의사 최인혁은 다양한 외상사고를 당한 환자를 살리기 위해 노력했다. 어떤 외압이나 조롱에도 아랑곳없이 응급환자에 대한 치료를 오롯이 자신의 사명으로 받아들인 것이다.

그러나 박근혜가 애비를 닮은 아기를 출산하는 광경을 담은 이 그림에서 최인혁은 어떤 모습일까? 그는 갓 태어난 아기에게 자기도 모르게 차렷 자세로 거수경례를 한다. 그렇다. 초법적인 국가 권력의 극악무도한 세월을 보낸 사람이라면 '가카 닮은 아기'를 보고 놀라지 않을 수 없다. 그토록 의사라는 직분에 충실한 '최인혁'마저 거수경례를 할 수밖에 없는 정신적 트라우마를 난 충분히 이해한다. 그래서 내 그림 〈골든타임〉 속 '외과의사 최인혁'은 1970년대 학번임이 틀림없다.

박근혜는 단순히 '유신의 딸'이었던가? 아니다. 그녀는 실질적인 퍼스트레이디 역할을 했으며, 유신 그 자체였다. 그녀는 아버지 가카의 단순한 하부 권력이 아니라 국민의 몸과 마음을 사로잡아서 길들인 실제 권력이었던 셈이다. 그런 이유로 박근혜가 대통령이 된다면 아버지를 닮은 통치와 정책을 펼칠 수밖에 없으리라고 상상했다.

그렇다면 그림 속 박근혜는 왜 하필 출산을 하고 있을까? 흔히 힘들고 고통스러운 과정을 산고(産苦) 혹은 산통(産痛)에 비유한다. 가카가 김재규의 총탄에 맞아 서거하고 딸 박근혜가 청와대를 걸어 나온 지 약 35년 만에 드디어 대한민국의 대통령이 되었으니 그녀의 인생 전체를 대통령이 되기 위한 산고(産苦)에 비유하는 것도 부족하지 않다.

주 | 2012년 당시 대통령 선거기간 후보자 비방이냐, 아니면 예술의 풍자로 봐야 할 것이냐를 두고 논쟁이 뜨거웠던 〈골든타임 – 닥터 최인혁, 갓 태어난 각하에게 거수경례를 하다〉 유채화는 2013년 6월 19일 공직선거법상 '혐의 없음'으로 처분됐다. 검찰은 이 그림이 특정한 사실을 적시한 것이 아니라 어떤 사안에 대한 의견을 표출한 것이기에 공직선거법을 적용할 수 없다고 판단했다. 선거법에 어긋나는지를 판단할 수 있는 행위 자체가 아예 없다는 것이다.

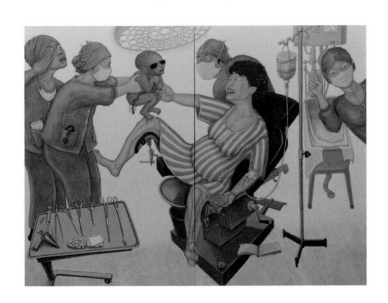

골든타임-닥터 최인혁,
갓 태어난 각하에게 거수경례를 하다
194×265cm
캔버스
유채
2012.

이 작품은 공개 즉시 논란에 휩싸였다. 그러나 나는 누군가의 입맛에 맞추어 '소독되어진 표현의 자유'를 원하는 것이 아니다. 내 자유를 제약하는 모든 터부들과 과감하게 온몸으로 부딪쳐 깨지면서 흘린 피가 비로소 예술로 현현한다고 믿기 때문이다. 내가 원하는 '표현의 온전한 자유'는 '금기사항'으로 소독되지 않은 천부적인 자유, 싱싱한 자연 그 자체의 자유다.

예술은 논란을 만들어야 한다. 만약 상식적이면 예술이 아니다. 상식이면 왜 그리고 만들겠는가? 예술가는 항상 사회적 금기와 터부를 마음껏 넘나들어야 한다. 국가의 운명이 파시즘으로, 독재로 흐를수록 풍자는 많아질 수밖에 없다.

반대로 정치인들을 신성시하고 절대화하면 국가주의 파시즘이 번식한다. 유독 우리나라는 정치인에 대한 환상이 많다. 정치인들을 견제하고 풍자하고 조롱하지 않으면 정상적인 민주주의가 불가하다.

예술은 어떤 권력과도 불화해야 한다.

예술, 그 안에 혁명성이 내재돼 있기에 만약 기존에 있는 것을 답습한다면 예술의 생명은 끝이다. 생을 마감할 때까지 만들고, 때려 부술 수 있어야만 예술가다.

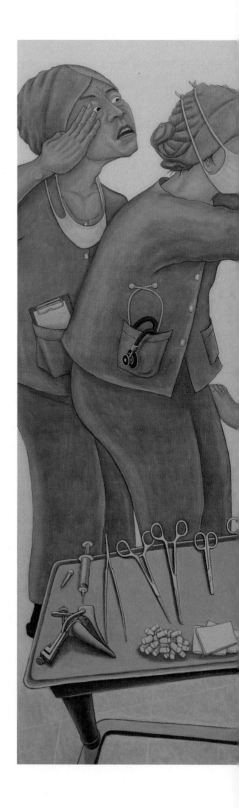

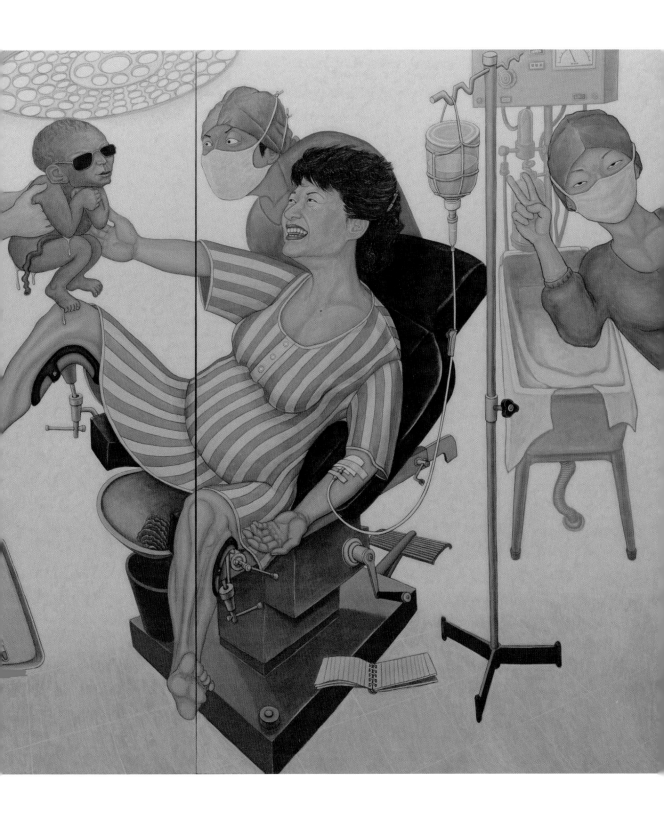

꽃노리

2012년에 출산한 아이가
네 살이 되는 해

꽃잎이 지다.
권력도 지다.
허무하다 사쿠라 꽃

타박타박
아이는 군화가 무겁다.

하얀 꽃잎 날리는 저 길은 어디로
아이의 손목을 꽉 잡고
세상 끝으로
돌아서지 마라.
돌아보지 마라.
누구에게나 이승은 회한뿐이다.

2013년 2월 25일
박근혜 대한민국 제18대 대통령 취임 기념으로 그리다.

꽃노리
194×130cm
캔버스
아크릴릭
2013.

주 | 2017년 3월 10일, 대한민국 제18대 대통령 박근혜가 파면됐다. 대통령 취임 1,475일 만이자 국회에서 탄핵소추안이 가결된 지 92일 만이다.

예술가의 사명: 직설인가, 풍자인가

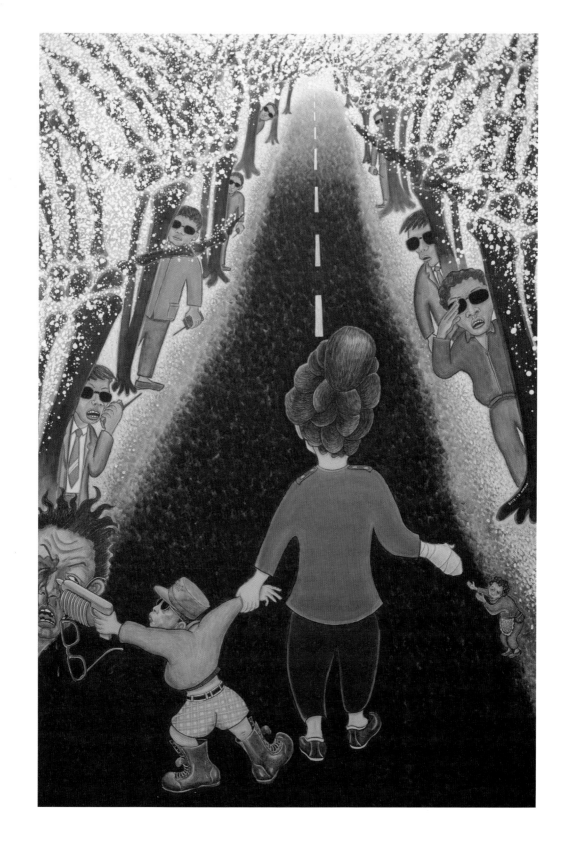

안개를 뿜다

괴물을 만나다

별똥별이 떨어지다

인간이다

날개를 찾고 싶다

어둠이 갈리다

새하얗게 되다

쓰레기 벽을 만나다

한을 풀어주다

날개를 덮고 잠들다

도시에 들다

거대한 눈은 분노한다

다시 눈을 뜨다

날개를 찾아 떠나다

모두 떠날 때가 되었다

소리를 찾다

돌아오다

모구에서 만나다

사라지다

애국심이 빗나가다

그날 이후

핵 – 거룩한 식사

파괴: 불편한 진실을 찾으려
길 위에 서다
파괴는 부조리와 함께 자란다

안개를 뿜다

그해 여름은 지독하게 더웠다. 어떻게 해도 갈증이 해소되지 않았고, 얼음 옷을 입고 얼음 밥을 먹어야 했다. 얼음을 만들기 위해 엄청난 전기가 소비되었다. 누군가의 죽음이 제물이 되어야 더위가 해결될 것이라는 흉흉한 소문이 퍼지기도 했다.

그러는 중 시화바다는 점점 시커멓게 변했다. 어느 날은 녹조현상으로 붉게 물들고, 또 어느 날은 부유물질이 일제히 떠올라 온통 보라색이 되기도 했다.

언제부턴가는 하루 종일 안개가 도시를 덮었다. 도시가 내뿜은 안개가 점점 시화바다 쪽으로 밀려 내려가자 바다는 더 진한 안개를 내뿜었다. 도시와 시화바다가 경쟁하듯 안개를 만들어내는 모양새였다.

나는 자그마한 물류창고에서 물건이 들어오고 나가는 것을 확인하는 창고지기였다. 좌우지간 숫자만 생각하면 되는 간단한 일이었다. 퇴근길에는 하릴없이 시화바다와 도시 사이의 완충지대를 걸었다.

도시의 안개와 시화바다의 안개가 어떤 모양새로 만나는지 확인하는 것이 새로 생긴 나의 개인적인 관심사였다. 이곳은 원추리 꽃이 지천이었다. 원추리 꽃의 향기를 머금은 안개를 오래 들이켜게 되면 정신이 야릇하면서 혼미해졌다.

바다 쪽으로 서른 걸음을 걷다가 나는 방독면을 벗어 녹슨 철조망에 걸었다. 그다음에는 윗옷을, 바지를, 팬티를 걸었다. 점점 더 걸어 내려가자 내 몸은 어느덧 안개 속에 완전히 잠겼다. 발밑에서는 찰랑 물소리가 났다. 허리를 굽혀 물을 찍어 혓바닥에 대보았다. 약간 시큼한 냄새에 짭조름한 맛, 이것은 분명 시화바다라고 부르는 쌍섬 앞바다의 물이었다.

나는 잠시 망설였지만, 이내 허리를 굽혀 물속에 얼굴을 넣고 천천히 눈을 떠보았다. 물속도 바깥과 똑같았다. 어차피 이곳이나 저곳이나 안개뿐이다. 바다 안개가 이끄는 방향으로 몸을 엎드리자 내 몸이 천천히 가라앉았다. 마치 탯줄 하나에 의지해 자궁 안에 들어와 있는 듯했다. 이유 모르게 배꼽이 뜨거워졌다.

둥글게 오그리고 있던 내 몸이 흠칫 어딘가에 닿았다. 눈을 뜨니 물속 바닥에 닿은 것이었다. 이곳에선 안개가 말끔히 걷혀 시야가 트였다. 잠시 후 눈앞이 선명해지자 세숫대야만큼 커다란 검은 눈이 나를 빤히 쳐다보고 있었다.

'다 큰 사람이 왜 울면서 손가락을 빨고 있지?'

나는 깜짝 놀라 엉거주춤하면서 뒤로 물러앉았다. 물고기를 닮은 괴물 하나가 나를 빤히 쳐다보고 있었다.

목어 1
45×30cm
종이
먹과 수채
2007.

괴물을 만나다

내 눈앞을 가로막은 괴물의 몸집은 얼추 내 몸의 스무 배는 되어 보였다. 깜짝 놀라서 앉은 채 엉거주춤 뒤로 물러나는 나를 보며 그도 역시 놀라기는 마찬가지였다.

괴물은 거대한 나무로 만든 물고기 형상을 하고 있었다. 그 몸을 이루고 있는 오래된 나무는 여기저기 낡아 금이 가 있었지만, 곳곳에 사람의 손길이 묻어 있는 것이 나를 해칠 것 같지는 않았다. 요즘 밤마다 시화바다에서 괴물이 올라온다는 소문이 떠올라 얼떨결에 물었다.

"요즘 밤마다 도시 공원을 드나들며 쓰레기통을 뒤진다는 괴물! 바로 너지?"

"괴물? 물고기가 땅 위로 올라가 돌아다니면 세상이 망할 징조라던데, 아직 세상이 망하지 않은 걸 보면 그 괴물이 내가 아닌 건 분명하다. 하기야, 하루빨리 썩어 열반하기를 기다리는 괴물인지도 모르지."

물고기? 잘 살펴보니 그는 분명 나무로 만들어진 물고기, 목어(木魚)였다. 아직 긴장됐지만 나는 태연한 척하며 주위를 살폈다. 물속 바닥 멀리 낯익은 공장이 보였다. 네 개의 높은 굴뚝이 우뚝 세워진 공장이었다.

분명 내가 아는 공장인데……, 틀림없이 그것은 이 도시의 열병합 발전소가 분명했다. 굴뚝에 녹색 띠를 둘러서 이 굴뚝이 무슨 녹색환경처럼 보이게 위장한 것까지 빼닮아 있었다. 크기만 약 10분의 1 정도로 작았다.

"누가 이 물속에 저런 공장을……?"

"누구긴? 물이지, 물! 도시에서 밀려 내려오는 안개를 막으려고……."

도시의 안개를 막기 위해 바다 속 안개 공장이 생겨난 셈이었다. 나는 안개가 없는 시화바다 가운데로 향해 가보기로 했다. 바다에는 살아 있는 것이 별로 남아 있지 않았다. 나는 죽음의 공간을 헤엄쳐 가고 있다.

내 예상대로 시화바다의 한가운데에는 안개가 없었다. 대신 폐허가 된 물속 도시가 보였다. 실제로 사람이 살았던 흔적이 없는 것으로 보아, 위장한 도시 같기도 했다.

"이 도시의 폐허들은……?"

"물이 만들었지. 살아남기 위해 열심히 인간들 흉내를 냈어. 하지만 이곳은 보다시피 폐허가 되었고, 더 넓은 곳으로 옮겨 다시 도시를 건설하고 있지."

물속 도시를 둘러보는 나를 목어가 계속 따라왔다.

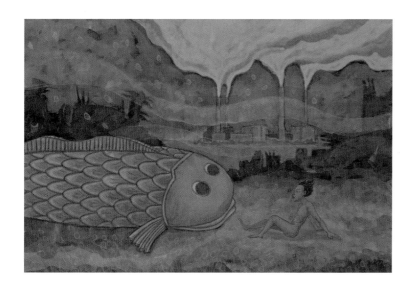

목어 2
45×30cm
종이
먹과 수채
2007.

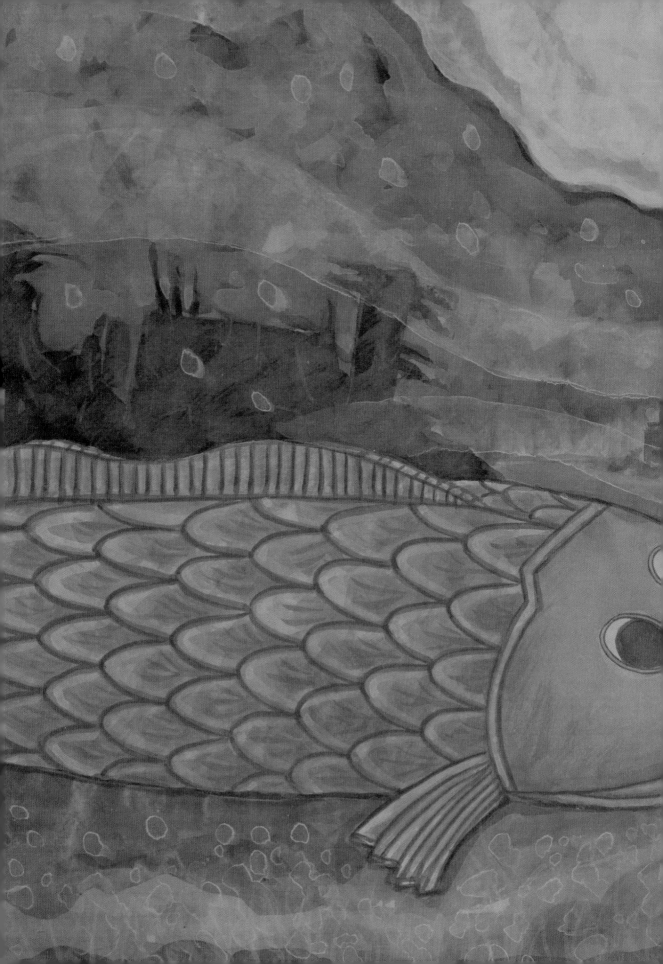

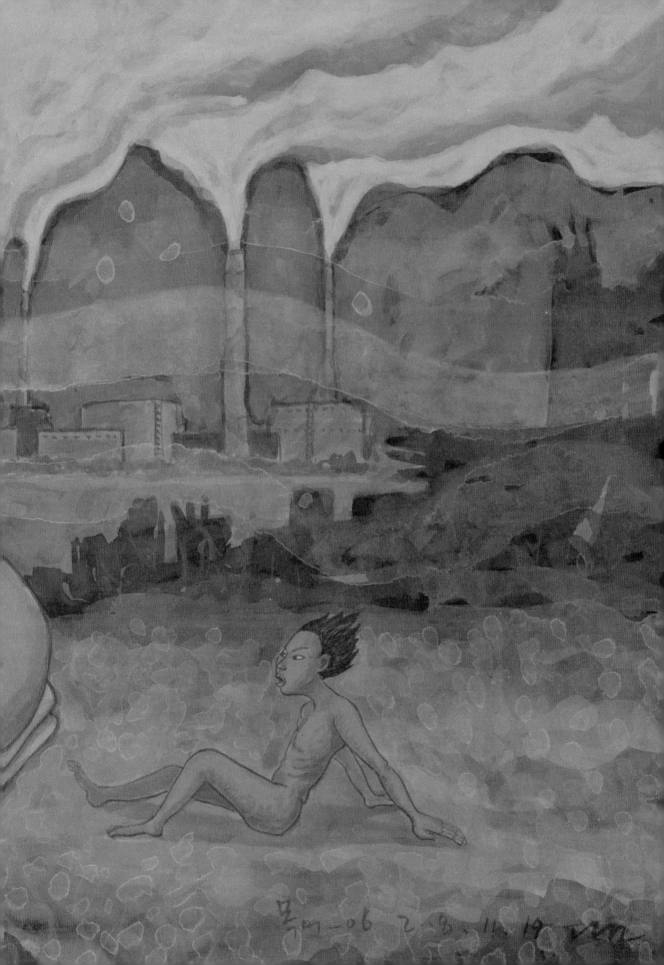

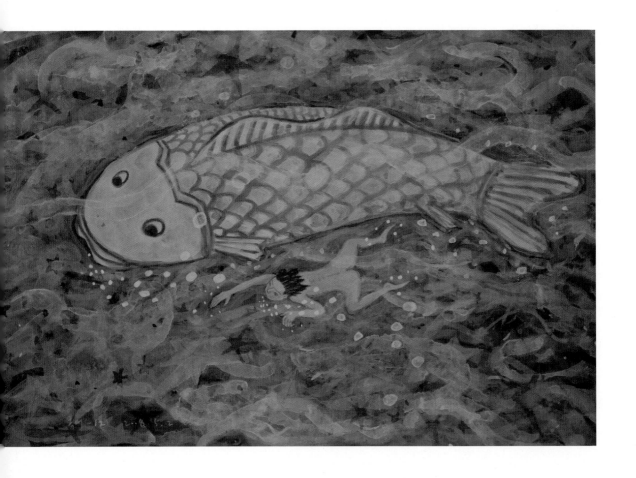

목어 3
45×30cm
종이
먹과 수채
2007.

별똥별이 떨어지다

저기 물속 멀리서 불빛 하나가 언뜻 스쳐 지나갔다. 별똥별이 긴 꼬리를 사르며 물속의 어둠 뒤편에 꽂혔다. 별 하나가 급하게 사라진 하늘은 더욱 깜깜했다. 우리는 별똥별이 사라진 곳에 시선을 고정시켰다.

"저 너머로 떨어진 작은 별은 어떻게 생겼을까?"

"글쎄, 나도 알고 싶어. 하늘을 향해 기원하는 인간의 욕망이 별 하나에 가득 차면 무거워서 더 이상 하늘에 떠 있을 수가 없지. 욕망 위에 욕망이 쌓이면 하나의 생명으로 변하는데, 그걸 우리는 탄생이라고도 하고 운명이라고도 하지. 저 컴컴한 하늘은 오늘 어떤 생명을 실어 이곳 물속으로 떨어뜨렸을까……. 저 별들이 나를 부르는 것 같아."

목어는 요즘 들어 작은 별똥별이 자꾸만 떨어지고 있다고 말했다. 별들이 떨어진 곳은 물속 저 어둠 끝, 새롭게 만들어지고 있는 도시 쪽인 듯했다.

"저쪽으로 가는 건 위험하지 않을까?"

"세상은 다 무섭지. 생명이란 물론 그 자체로 축복 받아야 하는 대신에, 항상 무섭고 위험한 곳에 존재하는 운명이야."

물속 바닥엔 깜깜한 밤하늘이 내려와 있다. 썩어 내려앉은 바닥의 꺼먼 흙들이 마치 밤하늘처럼 아득하다. 주단처럼 깔린 까만 바닥에 붉은 별들이 무수하게 박혀 있다. 별들은 깜빡이지도 않고 아무런 표정도 없이 바닥에 놓여 있다.

우리는 수없이 많은 별들이 돋아 있는 하늘 위를 헤어갔다. 끝없이 펼쳐진 붉은 별들을 보고 마음이 들뜬 목어가 큰소리로 말했다.

"밤하늘이 바닥에 카펫처럼 깔려 있어! 바다가 죽어가면서 만들어놓은 별무리야. 그런데……, 이 불가사리들도 모두 죽어 있군. 산소가 부족해서 썩지도 못하고 미이라가 됐어."

헤아릴 수 없이 많은 붉은 별들이 고요하게 박혀 있는 이곳 물속 바닥은 아름답다. 불가사리들의 주검으로 만든 아름다운 밤하늘이다.

아름다움에는 그 자체 이외엔 의미가 없음에도 바다의 죽음으로 만들어진 아름다움에 자꾸만 의미를 부여하는 것을 포기하기 어렵다. 그걸로 나는 어쩌면 죽음의 공범자에서 벗어나고 싶은 것일까.

인간이다

목어가 눈빛으로 앞을 가리켰다. 물 바닥에 켜켜이 쌓여 있던 검은 오니들이 회오리처럼 위로 퍼져 오르고 있었다. 사람들의 욕망이 만들어놓은 때가 벗겨져 흘러 내려와 물속에 두텁게 침전되어 있다가 마치 폭탄을 맞은 것처럼 퍼져 오르고 있었다. 시야가 더욱 어두워졌다.

하지만 목어는 아무렇지 않다는 듯 너울너울 피어나는 먹구름을 향해 천천히 다가갔다. 나는 정색을 하며 짜증을 부렸다.

"저 시커먼 먹구름 속에 들어갔다간 숨이 막혀버리겠어. 그냥 피해 가자고!"

"아니야, 저 친구에게 전할 말이 있어."

여기 생명체가 우리 말고 또 있다고? 먹구름을 뚫고 안쪽으로 들어가자 정말 날갯짓을 하며 연신 제자리를 빙빙 돌고 있는 청둥오리의 모습이 보였다. 목어와 아는 사이인 모양이었다.

"저 친구는 어릴 적에 오른쪽 날개를 잃었어. 그래서 왼쪽 날개만 퍼덕이다 보니 저렇게 제자리에서 빙빙 돌지. 매일 연습하는데도 여전히 그대로군."

청둥오리는 한 개뿐인 날개를 파닥이며 힘껏 위를 향해 날아오르려 했지만, 그때마다 물갈퀴가 주변 바닥만 마구 긁어댈 뿐이었다. 목어가 청둥오리를 큰 소리로 불렀다.

"어이, 청둥이! 그만하고 여길 좀 봐!"

청둥이가 빙빙 돌던 것을 멈추더니 큰 소리로 꽥꽥거리며 다가왔다.

"아저씨! 오랜만이네. 그런데 등 위에 웬 동물이야? 저거……, 인간이다, 인간! 꽥꽥! 세상에서 제일 모자란 동물! 너희들 인간이 서로 잘난 체하다가 이곳 물속 세상까지 모두 지옥으로 만들어놓았지! 저 인간 동물이 어떻게 아저씨 등에 붙어버렸지?"

청둥이는 펄쩍 뛰어 올라 왼쪽 날개를 크게 펴서 허공에 내리치며 큰 소리로 대들었다.

내가 사는 도시에서는 결코 입 밖으로 욕을 내는 것이 허용되지 않았지만 나도 잔뜩 화가 나 "오냐, 네놈 모가지를 콱 비틀어주마!" 하며 달려들었다. 말다툼이 격해져 주먹다짐이 막 시작되려는데, 목어가 둔중한 몸으로 끼어들며 우리 사이를 떼어놓았다.

"그만! 갈 길이 멀어."

목어 4
45×30cm
종이
먹과 수채
2007.

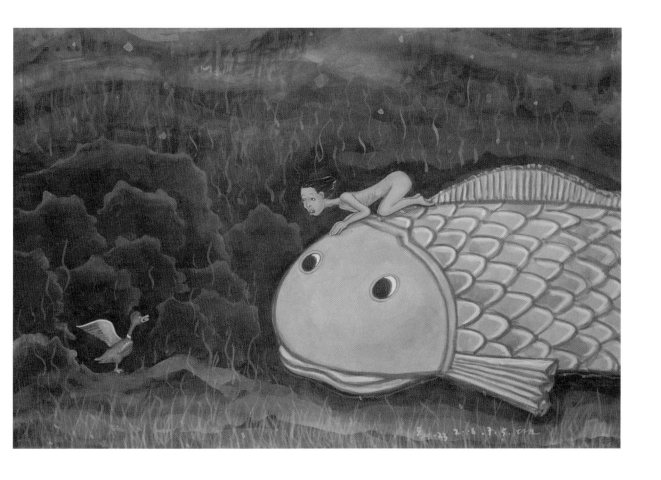

날개를 찾고 싶다

목어가 싸움을 뜯어 말렸지만 청둥이와 나는 여전히 분
을 삭이지 못해 연신 씩씩거렸다. 목어가 꼬리지느러미
로 바닥을 가볍게 내리치면서 큰 소리로 나에게 말했다.
"그만, 그만! 우리는 지금 출발해야 돼. 어젯밤 물속 도
시 뒤편에 떨어진 별똥별을 찾으러 가기로 한 걸 넌 새
까맣게 잊은 것 같군! 청둥아, 어때? 별똥별에는 우리
미래가 새겨져 있다고 하지. 너도 보러 가지 않을래?"
"흠, 나도 어젯밤에 저 도시 뒤편으로 별똥별이 떨어지
는 걸 봤어. 나도 가고 싶지만……, 저 인간과 가야 하다
니. 그건 지옥이야! 싫어!"
목어는 청둥이의 날개 한쪽을 바라보며 설득했다.
"너도 이젠 떠나야 한다. 이제 잃어버린 오른쪽 날개를
찾으러 떠날 수 있을 만큼 넌 건장한 청년 오리가 되었
어. 아주 먼 옛날에 한쪽 날개를 잃은 아기 청도요새를
위해 어미가 서해바다 백아섬으로 날아가 잃어버린 날
개를 찾아준 이야기를 내가 몇 번이나 해주었지 않니?
함께 가자!"

결국 한쪽 날개를 파닥이며 따라온 청둥이를 목어가 그
의 등 위에 태웠다.
물속 멀리 어딘가에서 가끔 폭발음 같은 것이 쿵쿵 들렸
다. 아련하게 쿵쿵 울리는 소리 사이로 낯익은 기계음에
섞여 물과 물이 서로 비벼대는 숨소리도 들렸다. 그 소
리들은 도시의 숨소리인지, 물이 숨 쉬는 소리인지 물의
압력을 통해서 귓가를 스쳤다가 다시 멀리 사라지길 반
복했다. 물속 도시는 한순간도 쉴 새 없이 커가고 있다.
인간들이 버린 모든 쓰레기를 먹어치우며 물속 도시는
자꾸 키를 높이는 중이었다.
오리 녀석은 이제 기분이 좋아졌는지 잠시도 주둥이를
가만두지 못하고 도통 알아들을 수 없는 노래를 흥얼댔
다.
"지금은 한쪽 날개로 제자리에서 빙빙 돌지만, 빙빙 빙
빙 빙빙빙……. 언젠가는 두 날개로 하늘 높이 날아올라
엄마와 형제들을 찾아갈 거야, 갈 거야."

목어 5
45×30cm
종이
먹과 수채
2007.

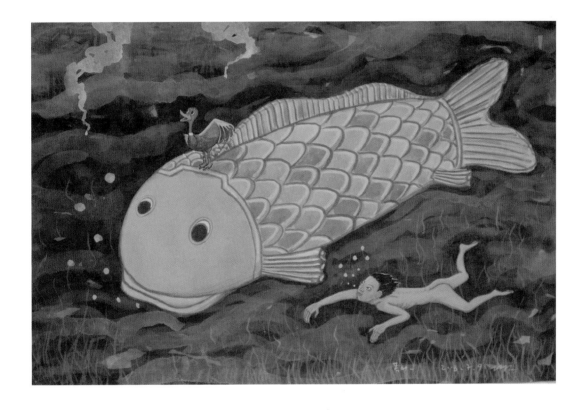

어둠이 깔리다

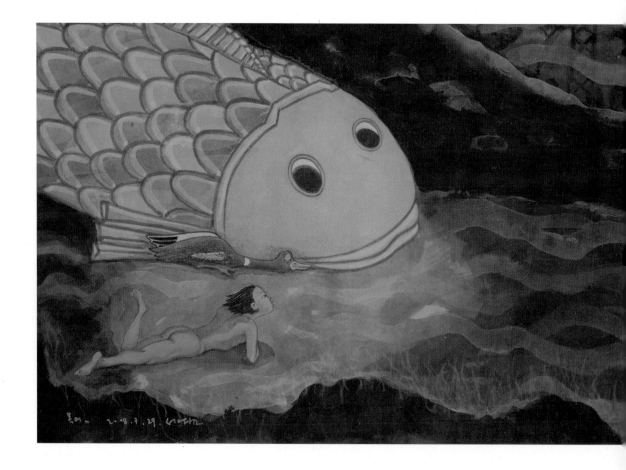

목어 6
45×30cm
종이
먹과 수채
2007.

어느덧 물속으로 들어왔던 붉은 태양도 검은 바닥 속으로 천천히 밀려들어갔다. 태양이 자취를 감추자 물속은 순식간에 어두워졌고, 그사이에도 시커먼 장벽 뒤의 물속 도시는 자꾸만 자라고 있었다.

목어가 바쁜 목소리로 말했다.

"낮과 밤의 물 흐름은 전혀 달라. 쉴 자리를 잘못 잡으면 해류 때문에 잠을 이룰 수 없지. 이 장벽을 따라 조금 더 가면 낮은 언덕 아래 우리가 쉴 만한 곳이 있어. 빨리 움직이자."

우리는 길을 재촉했다. 장벽에 갇힌 도시는 밤의 어둠이 밀려오자 더욱 바빠지는 듯했다. 어둠 속의 도시는 저마다 각자의 불빛을 중심으로 선택과 포기를 확실하게 하여, 불빛이 비추는 범위 안의 것에 대해서는 훨씬 더 강한 소유욕을 보인다.

버려진 건물들의 잔해를 지나 뒤쪽 언덕 아래 제법 아늑한 골짜기를 찾아 들어갔다. 이곳에선 물속 도시가 바쁘게 자라나는 소리도, 그들이 앞다투어 밝히는 허망한 불빛도 보이지 않았다. 목어가 그의 육중한 몸을 언덕에 기대어 자리를 잡았다.

"예전에도 이곳에서 몇 번 쉬어간 적이 있었어. 잠시 후에 저 검은 바다에서 달이 돋아 오르면 구경할 만해. 도시로 들어가는 길을 찾으려면 내일은 피곤한 하루가 될 수 있으니까 오늘 밤 편하게 눈 좀 붙여둬!"

청동이도 재빨리 목어 옆자리로 다가가 바닥에 턱을 괴고 길게 엎드려 누웠다. 나도 잠시 위를 향해 반듯하게 누웠지만 쉽게 잠이 오지 않아 몸을 몇 번 뒤척였다. 청동이가 작은 골짜기 바깥으로 무한하게 펼쳐진 어둠을 바라보며 중얼거렸다.

"내 오른쪽 날개는 어디에 있을까? 정말 되찾을 수 있는 걸까?"

목어가 용기를 북돋아주려 뭐라 대답했지만 청동이는 벌써 코를 푸르르 골며 잠에 빠져들었다.

뭍에도 밤이 왔겠지. 바깥의 도시들도 어둠이 깔린 밤 속에서 또다시 무슨 욕망을 위해 온갖 새롭고 야릇한 짓을 은밀하게 진행하고 있을 것이다. 나는 이제 물 밖의 기억이 아련했다.

아! 이곳은 고요하고 아늑하다. 멀리서 물새 우는 소리가 가늘게 들렸다.

새하얗게 되다

어느새 목어의 말대로 물속에 달이 돋아났다. 물속 세상이 달빛을 받아 모두 하얗게 변했다. 거무스레하게 썩어가던 물도, 인간들이 흘려보낸 욕망의 찌꺼기가 쌓여 만든 검은 바닥도, 목어도, 청둥이도, 나도 온통 흰빛을 뒤집어썼다. 숨을 들이켜면 그 하얀빛이 입안으로 빨려 들어와 몸속까지 온통 새하얀색으로 물들일 것 같았다. 이 하얀 세상을 보고 있자니 시간과 공간에 대한 감각이 홀연히 사라져버렸다.

목어의 얼굴에는 그의 기억 속에 남아 있는 수많은 사람들의 얼굴이 하얗게 스며들었다. 그 속의 사람들이 자꾸만 그에게 말을 건네고 거듭 물었다.

'그대여, 당신은 지금 어디에 있는가. 하여, 또 어디로 갈 것인가.'

나는 기억과 기억의 파편들이 서로 부딪쳐 끝없이 생성되는 하얀빛이 목어의 얼굴을 감싸는 것을 지켜보았다. 이곳에서 달은 투명하게 빛났다. 너와 나의 경계, 이것과 저것의 어찌할 수 없는 경계가 사라져 중심도 없고

가장자리도 없는 오로지 하얀 백색의 세상이었다. 살아 있는 것들이 살아 있다는 이유만으로 고집하던 직관적인 시간관도 하얗게 붕괴되었다. 생명과 무생명의 본질이 사라지고 존재와 부재, 선과 악의 분별점도 사라졌다. 달빛이 주는 이 성스러운 광경을 어지럽히지 않으려고 나는 내내 침묵하지 않을 수 없었다. 침묵은 길었고, 이 침묵이 기나긴 세월이 갖는 인간사의 연줄을 말없이 설명하고 있었다.

물속에서 돋은 달이 아까보다 더 커졌다. 달빛은 물이 품고 있는 작고 미세한 소리들을 하얗게 만들고, 여백에 숨어 있는 모든 색깔들마저 하얗게 물들였다. 소리와 소리 사이에 숨어 있는 정적은 하염없이 확장시켜 침묵으로 가는 길을 열었다. 이 하얀빛이 만들어낸 침묵은 시간과 공간으로부터 자유로운 일망무제의 길을 만들어내고 있었다. 이 순간 달빛은 완벽하고 충만한 침묵이었다.

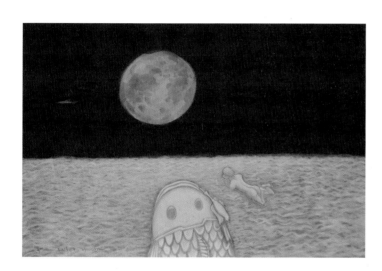

목어 7
45×30cm
종이
먹과 수채
2007.

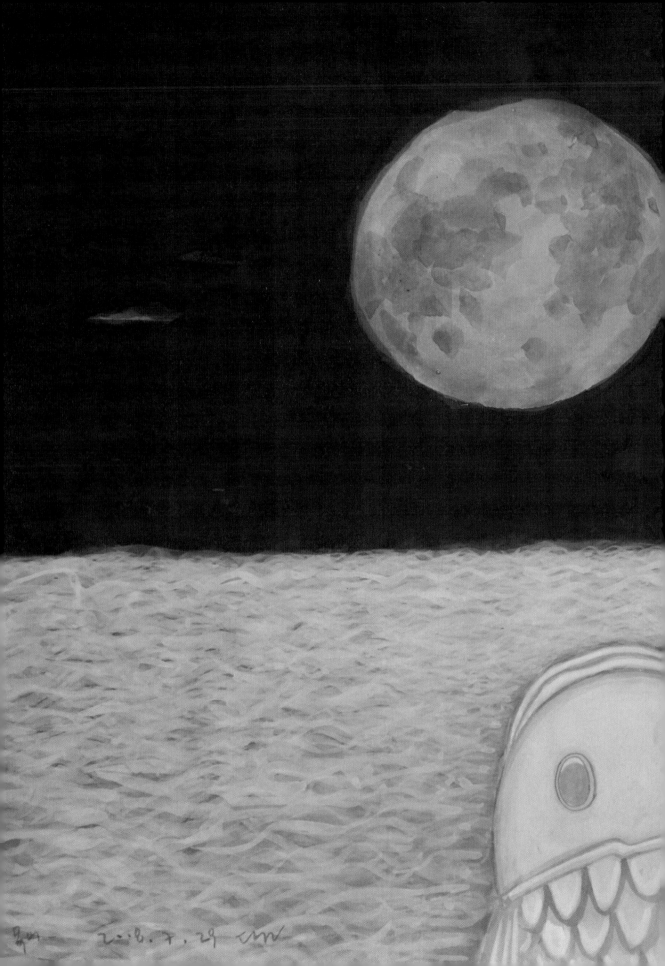

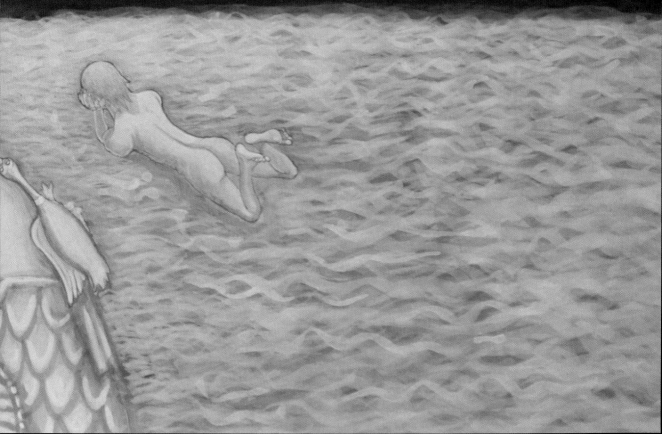

쓰레기 벽을 만나다

언제 잠이 들었는지, 해가 중천이라면서 청둥이가 부산을 피우며 나를 깨웠다. 도시로 들어가는 입구를 찾으려면 갈 길이 바빴다. 벽을 따라 쉴 새 없이 걸었지만 벽은 살아 움직이며 우리가 도시로 들어오는 것을 막으려는 듯했다.

그 와중에 또 동료가 늘었다. 집게발을 한껏 벌려 딱딱거리던 꽃게 꽃지, 꽃지는 잠시 망설였지만 우리와 함께 별똥별을 찾아가기로 했다.

하루 종일 입구를 찾아 헤매는 동안 물속은 다시 어두워지기 시작했다.

"벽의 저항이 너무 완강해. 우리가 벽을 따라갈수록 벽도 고무줄처럼 늘어나는 것 같아. 오늘은 이만 쌀섬 쪽에 편안한 자리가 있으니 그곳으로 가서 쉬자."

쌀섬은 쌀알이 쌓여 있는 것처럼 하얀 암석으로 이루어진 바위섬이었다. 쌀섬 가까이에 도착하자 목어가 두리번거리면서 예전에 봐둔 자리를 찾았으나 그쪽엔 무언가 새로운 것이 만들어져 있었다. 가까이서 보니 큰 거실만 한 공간에 허리만큼 낮은 담이 빙 둘러 처져 있었다. 그 담을 쌓아올린 것은 온통 전자제품 쓰레기들이었다. 고장 난 모니터, 오디오, 스피커, 자동차 엔진, 청소기, 냉장고, 세탁기 등……. 마치 중고 전자제품 전시장이나

쓰레기장 같았다. 그런데 그 중심엔 커다란 TV가 덩그러니 놓여 있고, TV 위에는 이 빠진 하얀 사기대접과 녹슨 동전 몇 닢이 올라가 있었다. 사람들이 시화바다 물속에 내버린 전자제품 쓰레기들을 끌어 모아 마치 신당처럼 흉내를 내놓은 것이었다. 청둥이가 고개를 저으며 꽥꽥거렸다.

"이런 쓸데없는 짓에 힘을 낭비하는 건 인간들뿐이야! 꼭 경치가 좋은 곳에 이런 쓰레기 같은 것을 쌓아놓고 뭐가 특별하다는 듯 오두방정을 떨지, 꽥꽥! 저런 짓거리가 결국 좋은 땅을 다 망쳐놓고 말았어!"

"처음에는 인간들이 하는 일의 일부분을 저것들이 대신해주어 편한 듯했어. 하지만 저 쓰레기들이 인간의 삶을 조금씩 대신하다 종국엔 송두리째 지배하게 되었지. 청소기나 세탁기가 인간의 일을 대신해준다 하여 인간들의 시간이 더 많아지거나 행복해지지는 않았거든."

내가 한마디 보태자 청둥이는 오랜만에 말이 통한다는 듯 신이 났다. 그때 목어의 등 위에 앉아 있던 꽃지가 갑자기 놀라 양쪽 집게발을 들어 딱딱거리며 뒤쪽을 가리켰다.

목어 8
45×30cm
종이
먹과 수채
2007.

한을 풀어주다

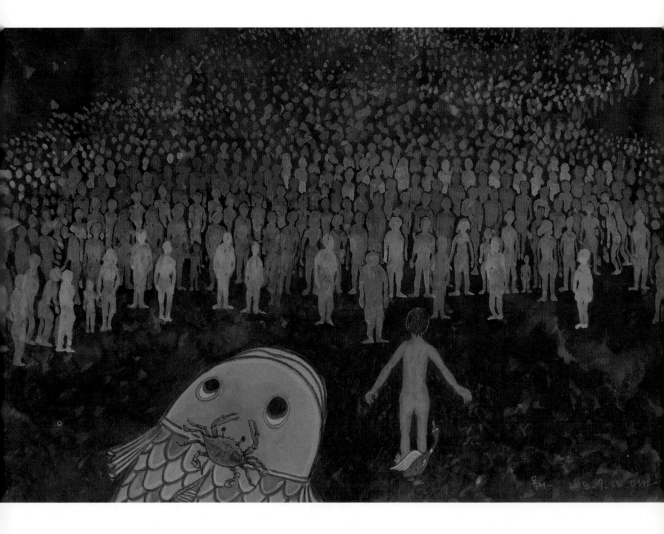

목어 9
45×30cm
종이
먹과 수채
2007.

파괴: 불편한 진실을 찾으려 길 위에 서다

꽃지가 가리킨 계곡 쪽에는 뭔가 온통 하얀 것이 늘어져 있어 그 끝이 보이지 않을 정도였다. 그 형상을 자세히 보니 투명하긴 하지만 분명히 사람의 모습이었다.

"괜찮아, 겁먹을 필요 없다. 저들은 우리를 해치려는 것이 아니야."

그들 중 맨 앞에 있던 몇 사람들이 서로 머리를 맞대고 무슨 이야기를 나누는 듯하더니, 대표로 한 사람이 미끄러지듯 앞쪽으로 걸어 나왔다.

"우리는 이곳 시화바다에 빠져 죽은 불쌍한 영혼들이다. 다른 이들은 가족이나 지인이 베풀어준 사자 밥을 받아먹고 49일 만에 저승의 세계로 올라갔지만 우리는 그마저도 없어 내내 이곳을 떠돌고 있었다. 당신이 불쌍한 우리 영혼들을 위로해서 저승으로 보내달라."

무엇을 해달라는 것인가? 나는 고개를 절레절레 저었지만 그들이 말을 이었다.

"그 뒤쪽에 지금은 비록 버려진 쓰레기지만, 바깥세상에선 귀히 여겼던 물건들로 담을 쌓아 성스러운 장소를 만들어놨으니 그곳에서 우리 불쌍한 영혼을 위로하는 소리를 해주면 된다. 이것은 꼭 살아 있는 사람이 해주어야만 한다."

나는 난감했지만 결국 등 떠밀리듯 그 쓰레기 더미로 둘러싸인 담 안에 들어갔다. 하얀 대접 안에 담긴 맑은 물은 차라리 저 영혼들의 눈에서 짜낸 눈물을 모아놓은 듯했다. 저쪽에 하얀 죽음의 문이 언뜻 보였다. 아무런 회한도, 미련도 없으니 뒤돌아보지 말고 저 문으로 걸어가자. 한숨을 길게 내쉬며 나의 입이 터지듯이 벌어졌다.

"휘휴우우, 세상엔 죽음도 여러 가지인데 그중 가장 슬픈 죽음이 물에 빠진 죽음이라더냐. 내가 물에 빠져 숨이 넘어갈 때 내 식구들 모두 어디에서 배고픔에 떨고 있었느냐. 내 죽음은 이 차가운 강바닥에 오그라들어 꼼짝 못하는 귀신이 되었구나. 여보시오, 망자님들. 서러워 말고 잘 가시오. 이왕 가시는 길에 천고만고 맺힌 원은 내 한소리에 풀고 시화바다 물에 몸을 씻고 청수로는 혼을 씻고 맑은 넋, 맑은 혼이 되어 저승국 천궁으로 가시오."

소리가 다 끝나기도 전에 저 맨 뒤쪽부터 하얀 사람들이 하나둘씩 둥둥 떠오르더니 바다 끝 먼 곳을 향해 너울너울 날아올랐다.

날개를 덮고 잠들다

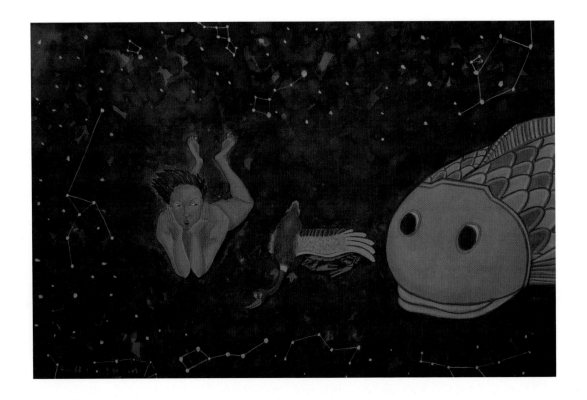

목어 10
45×30cm
종이
먹과 수채
2007.

물속은 이제 둥둥 떠서 날아오르는 하얀 사람들로 온통 가득해졌다. 마지막으로 둥실 떠오른 사람에게 다급히 물속 도시로 들어가는 길을 묻자, 그는 목어에게만 뭐라고 속삭였다. 마지막으로 그가 저승으로 가는 길에 들어서고, 어느덧 허전한 적막감만 남았다. 다시 어두운 밤이 되고, 물속엔 별빛이 돋아나기 시작했다.

우리는 적당히 잠자리를 잡았지만, 목어는 잠을 이루지 못하고 무언가 깊은 생각에 잠겼다. 나는 이제 물속 도시에 떨어진 별똥별에서 미래를 읽고 싶은 생각보다는, 어쩌다 이런 괴물 같은 도시가 아름답던 바다에 생겨난 것인지 그 속내를 알고 싶었다. 아까 마지막에 떠오른 하얀 사람이 전한 말이 심상치 않았다.

"위험하다. 도시가 언제부터, 어떻게 생겼는지 아무도 확실히 몰라. 바깥에 도시와 공장이 생겨나면서 그와 똑같은 도시가 물속에서 자랐다는 말도 있고, 시화바다의 방조제 공사가 시작되면서 생긴 것이라는 말도 있다. 세상에서 쓸모가 끝나 내쳐진 것들만 들어가는 곳이다. 길 잃은 생명이 들어서기도 했지만 아무도 살아 돌아온 적이 없었지. 부디 조심해라."

청둥이는 쫑알거리던 것을 멈추고 잘 준비를 하고 있었다. 꽃지의 등에 상처가 있어 청둥이의 날개로 덮어주어야 했다. 싫다고 꽥꽥거리는 청둥이의 날개 밑으로 꽃지가 조심스럽게 기어 들어가자, 청둥이가 못 이기는 척 날개를 슬쩍 들어주었다.

주위엔 처음 보는 별들이 자꾸만 새롭게 돋아나고 있었다. 아름다운 초가을의 밤이다. 바깥세상도 나무들이 단풍을 준비하고 있을 것이다. 요즘은 잎이 색을 채 바꾸지 못하고 거뭇한 상태에서 떨궈내는 일이 많아졌다. 나무조차 숨을 쉬기에 버거운 세상이 된 것이다.

언제부턴지 사람들은 땀을 내지 않고 일하는 것을 최상의 것으로 생각했다. 대신에 땀을 내기 위해서 따로 시간을 내어 공원을 죽을 둥 살 둥 뛰거나 목욕탕 같은 곳에 갇혀 땀을 쥐어짜듯 했다. 그러면서도 여전히 땀을 내서 일하는 것을 경멸했다. 일하면서 흘리는 땀을 무시하는 누추한 삶이 이제 마음껏 숨조차 쉬기 힘든 세상을 만들어냈다.

목어 11
45×30cm
종이
먹과 수채
2007.

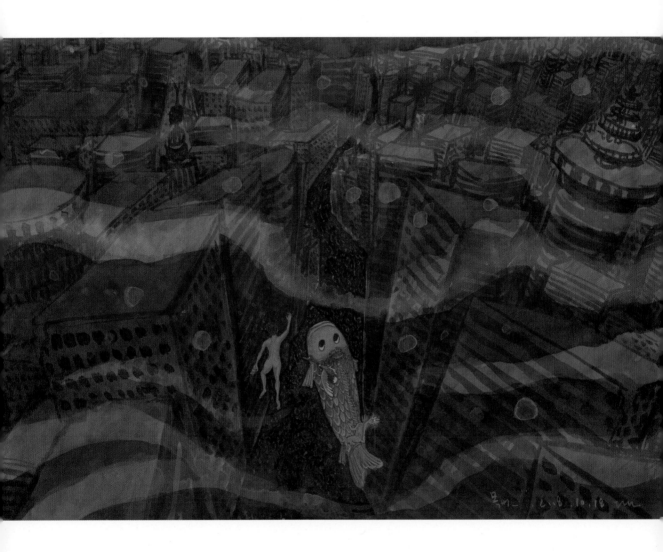

도시에 들다

물속 도시의 입구는 사발바위라는 곳에 있었다. 우리는 입구를 찾아가다가 질겁했다. 강도 아니고 하천도 아닌 뭔가가 우리 발 아래로 꾸역꾸역 길게 흘러가고 있었다. 말하자면 쓰레기들, 온갖 것들이 뒤섞여 있는 모습이었다. 굳이 낯선 풍경도 아니었다. 내가 시화바다에 처음 들어와 봤던 폐허 시가지도 아무렇게나 버려져 쌓인 쓰레기 더미들 천지였으니까.

이곳은 그 쓰레기 더미들이 강을 이루며 서로 떠밀어 흐르고 있었다. 바깥에서 시화바다에 버려진 것들이 물속 도시의 문이 열리는 시각에 일제히 모이고 있는 것이었다. 온갖 욕망이 뒤엉켜 흐르는 강을 따라 우리는 물속 도시로 들어가는 문을 통과했다.

거대한 도시였다. 심지어 시화바다보다도 수십 배 넓은 도시였다. 도시는 사나운 짐승처럼 날카로운 이빨과 발톱을 숨긴 채 고요하게 잠들어 있었다. 바깥세상에서 우리 인간들이 만든 것을 그대로 흉내 낸 빌딩이 숲을 이루고 있었고, 검은 강이 빌딩 사이의 도로를 메우면서 도도하게 흘러갔지만, 살아 있는 것은 아무것도 찾을 수 없었다.

갑자기 낯선 방문객들이 나타난 까닭인지 도시는 건물마다 문을 더욱 굳게 닫았다. 골목마다 무거운 침묵이 흘러, 우리는 모두 등줄기에 소름이 돋는 걸 느끼며 숨을 죽인 채 헤어나갔다.

인간이 만들어놓은 것들은 그 안에 살아 있는 것이 존재하지 않으면 제아무리 아름다운 것이라 해도 결국 괴기스럽게 변한다. 스스럼없이 버려진 욕망들과 인간이 만들어낸 것들이 토해낸 똥과 오줌, 피와 정액, 분비물과 고름이 뒤섞여 흘러가는 검은 강도 결국 인간의 흔적이었다.

'내가 버린 것들은 지금 어디로 흘러들어와 어떤 건물에 무엇으로 박혀 있을까.' 그 생각이 스치자 여기저기서 나를 애타게 부르는 소리가 들리는 듯했다. 초등학생 시절 집에 돌아오는 길에 몰래 버린 형편없는 성적표, 청춘 시절에 그녀에게 결국 보내지 못하고 불사른 연애편지……

아파트 평수를 늘리기 위해 팔았던 고향의 논과 밭, 비누칠하며 벗겨낸 물때와 달포 만에 깎았던 머리카락, 담배냄새 쩐 가래침까지 물속 도시 빌딩들 사이에서 나를 부르는 소리가 무수했다.

거대한 눈은 분노한다

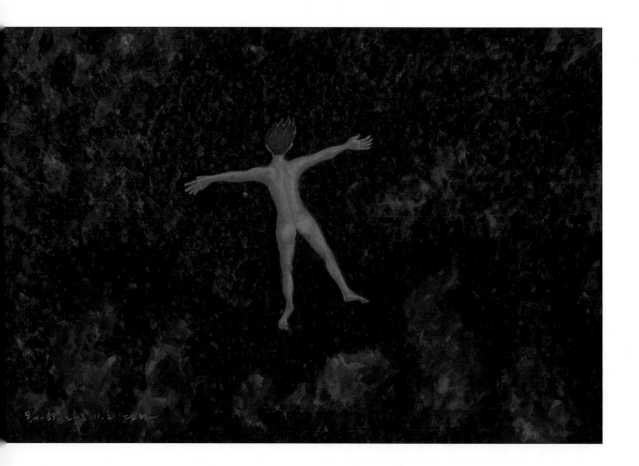

목어 12
45×30cm
종이
먹과 수채
2007.

별똥별은 도시의 거대한 눈에 박혀 있었다. 거대한 눈은 별똥별에 새겨진 미래를 보러 왔다는 우리에게 분노를 표출했다.

"가증스러운 것! 너희들 세상의 미래란 지금까지 너희가 살아온 것을 되돌아보면 뻔히 알 수 있는 게 아니더냐. 아아! 널 보니 내 원한이 부글부글 끓어오른다. 네가 그동안 버린 물건과 허위로 가득 찬 말과 글이 모두 내 살과 뼈가 되어 있지. 이 괴기스러운 몸을 만드는 데에 너도 많은 거름을 흘려보냈지."

그는 부르르 떨며 붉은 뿌리 두어 개를 올려 획 내려쳤다. 붉은 뿌리는 끝을 세워 우리를 집요하게 쫓아왔다. 온 힘을 다해 위로 솟아오르는 목어의 오래된 몸 구석구석에서 삐거덕거리는 소리가 요란했다.

거대한 눈의 반대편에 있던 뿌리 하나가 몸을 일으켜 우리들 앞을 가로막고 공격해왔다. 목어가 힘겹게 방향을 틀면서 뿌리의 공격을 옆으로 흘려보냈다. 나는 청둥이와 꽃지를 목어의 등에 올려준 뒤에 나도 기어 올라갔다. 아래쪽은 온통 우리를 향해 솟아오르는 붉은 뿌리들로 가득했다. 목어가 가쁜 숨을 몰아쉬면서 말했다.

"이쯤이 밖으로 나가는 통로일 거야. 눈을 꼭 감고 네가 먼저 뛰어내려라. 그다음에는 청둥이가 꽃지를 등에 업고 뛰어내려. 지금부터 무슨 일이 있어도 눈을 뜨면 안 된다."

"지금 모든 뿌리들이 저렇게 물밀 듯이 쫓아오는데 아래로 뛰어내리라니?"

"지체할 시간이 없어, 빨리! 모두 눈을 꼭 감고!"

나는 눈을 질끈 감고 양팔을 한껏 벌려서 붉은 뿌리들이 솟아오르는 곳으로 뛰어내렸다. 몸이 곤두박질하듯 급하게 떨어지더니 어느 지점부터 점점 속도가 줄어들었다. 붉은 뿌리가 나를 공격하려 물을 헤치는 소리가 어지럽게 들렸다.

나에게 생명이 있다는 것이 두려웠다. 이렇게 죽을 바에야 차라리 생명이 없는 것들이 부러웠다. 갑자기 무릎 아래쪽에 힘이 빠지며 몸이 풀리더니, 발바닥이 어딘가에 닿았다. 갯벌 바닥이었다.

다시 눈을 뜨다

나는 깜짝 놀라서 눈을 떴다. 내 엉덩이에 얼굴을 부비
고 있던 청둥이도 놀라서 날개를 파드득거리며 눈을 떴
다. 우리 눈앞에 펼쳐진 시화바다 물속은 새로울 것도,
달라진 것도 없이 똑같았다. 물속 도시로 출발했던 바로
그 자리인 사발바위 앞에 도착한 것이다.

이렇게 우리는 귀환했다. 눈에 초점이 잡히면서 주위가
서서히 밝아왔고, 기진맥진한 목어는 바다에 배를 댄 채
우리를 바라보며 조용히 웃고 있었다. 청둥이가 목어에
게 달려가더니 뺨에 얼굴을 부비면서 울었다.

"꽥꽥! 모두 이렇게 살아 있다니. 아저씨! 꽃지야! 살아
줘서 고마워……, 엉엉. 꽥꽥!"

목어는 애써 눈물을 참으며 태연한 척 청둥이의 머리에
큰 입을 부비며 말했다.

"이별도 없고 귀향도 없는 세월이다. 그러나 우리에겐
가슴 아픈 이별도 있고 돌아올 곳도 있으니 얼마나 다행
이냐. 무의미한 언어가 가득 찬 세월에 네가 겪은 슬픔
은 보석처럼 귀하다."

물속의 해가 벌써 서쪽으로 기울고 있었다. 사발바위의
붉은빛이 점점 사라져갔다. 조금만 늦었어도 물속 도시
에 영영 갇혔을 것이다.

우리는 이곳을 떠나기 전에 멀리 보이는 물속 도시의 검
은 장벽을 바라보았다. 장벽은 훨씬 더 높아졌다. 그리
고 여전히 가끔 폭발음을 내면서 자꾸만 커지고 있었다.
내일도 어김없이 인간들이 흘려보낸 욕망의 쓰레기들
이 저 도시 속으로 흘러들어가 빌딩들은 자꾸만 더 높아
질 것이다.

멀리서 누군가가 우리를 부르는 소리도 들리는 것 같았
다. 나는 잠깐 고개를 돌려 물속 도시를 바라보았다. 도
시의 하릴없는 건물들이 점차 어둠에 잠겨가고 있었다.
그 어둠 속에서 거대한 눈의 자취가 얼핏 스쳐지나갔
다. 장벽 너머 빌딩의 어느 창문에 방금 불이 켜진 듯했
다. 사람의 그림자가 비쳤다. 그가 우리를 향해 손을 흔
들었다.

어둠 속에 서린 거대한 눈도 우리가 떠나는 모습을 바라
보고 있었다. 어두운 동굴 같은 눈은 분노 대신 슬픔을
가득 담고 있었다. 그의 눈꼬리에 한 방울 눈물이 매달
렸다.

목어 13
45×30cm
종이
먹과 수채
2007.

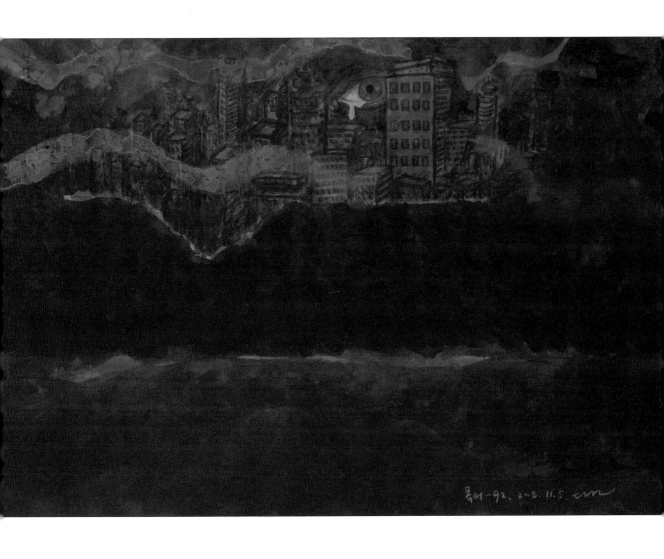

날개를 찾아 떠나다

꽃지는 도시를 나와서 떠났지만, 우리는 아직 갈 길이 남아 있었다. 우리의 새로운 목적지는 청둥이의 잃어버린 날개를 찾기 위한 서해바다였다. 밀물과 썰물을 타며 힘차게 도착한 서해바다는 마치 모든 생명이 살아 숨 쉬는 어머니의 태반과 같았다.

바다에 담겨진 모든 것들이 활발하게 숨을 쉬며 살아 있었다. 우리는 오랜만에 어머니의 품에 안겨 그녀가 가르쳐주는 대로 숨을 쉬었다.

서해바다에서 청둥이는 마침내 잃어버린 날개를 달았다. 두 날개로 날아가는 연습을 해야 했다. 어려웠지만 멋지게 날아낸 청둥이에게 목어는 기쁘고도 쓸쓸한 목소리로 말했다.

"이제 청둥이가 떠날 때가 되었다. 하늘을 날아 너의 길로 가는 날이다."

"내가 벌써 떠나야 돼? 그렇지⋯⋯."

주저하는 청둥이를 내가 품에 안고 목어의 등에 올라탔다. 그는 내 품에 안겨 잠시 말없이 흐느꼈다. 목어가 꼬리지느러미를 조심스럽게 움직이면서 무의도 바다 밑을 돌아 영종도와 송도 신도시 사이의 바다 위로 떠올랐다. 우리는 정말 오랜만에 물속을 벗어나 하늘 아래로

나간 것이었다. 목어가 청둥이에게 단호한 목소리로 말했다.

"자! 이제 물속에서 연습한 대로 하면 된다. 너의 강한 물갈퀴 발로 바다 위를 달리다가 몸이 가벼워지는 걸 느끼면 날개로 수면을 때리듯이 힘껏 저어라!"

청둥이가 출발하려다 말고 혼잣말로 중얼거렸다.

"난⋯⋯, 어디로 가야 하지?"

"염려 마라. 하늘 높이 오르면 너의 몸이, 그리고 하늘에서 부는 바람이 네가 가야 할 곳을 알고 있을 거야."

이때 건너편 방조제를 따라 아침 조깅을 하던 누군가가 우리를 발견하곤 입을 떡 벌렸다.

"우린⋯⋯, 언젠가 또 만나는 거지? 시화바다에서 또 만나게 되는 거지?"

"그래, 저 방조제 너머에 우리가 여태 살았던 시화바다가 있고 물 아래에도, 하늘 위에도 있다. 우리는 다른 무엇이 되어 다시 또 꼭 만나게 될 것이다. 청둥아, 날아올라라!"

청둥이의 몸이 가볍게 하늘 위로 솟아올랐다. 하늘 높이 큰 원을 그리며 우리 머리 위를 천천히 선회했다.

목어 14
45×30cm
종이
먹과 수채
2007.

모두 떠날 때가 되었다

청둥이가 떠나고 남은 우리는 바로 뒤편에 있는 팔미도 바다 밑으로 내려갔다. 낮은 산꼭대기에 있는 등대의 하얀 그림자가 이곳까지 드리워졌다. 우리는 아무 말 없이 몸을 떨면서 물속의 아침을 바라봤다.

목어의 몸통은 금이 가고 녹슨 못도 몇 개가 헐거워져 빠져 있었다. 나는 그의 몸을 수선해야겠다는 생각을 했지만, 목어는 더 이상 수선이 필요 없다고 눈짓으로 말했다. 어느덧 목어가 몸을 일으켰다.

"너도 이제 시화바다를 지나 안개도시로 돌아갈 때가 되었다. 마산수로를 통과해 가야 한다."

나는 말없이 목어의 뒤를 따랐다. 대부도와 선재도 바다 밑을 돌아 마산수로에 다다랐을 때 우리는 깜짝 놀랐다. 탄도 앞 물막이 방조제 공사가 그새 완성되어 길이 막혀버린 것이다. 이제 시화바다는 서해바다로부터 완벽히 단절된 셈이었다.

나는 차라리 잘되었다는 생각을 했다. 안개도시로 되돌아가고 싶지 않았다. 하지만 목어는 내 속을 들여다본 것처럼 말했다.

"너는 돌아가야 해. 밤중에 홀로 방조제를 넘어서 안개도시로 돌아가면 돼!"

"목어 너는 어떻게 할 건데?"

"난……, 가야 할 곳이 있어. 이번에 오가면서 봐둔 곳이 있지."

"나도 그곳에 따라갈 거야."

"그 길은……, 다시는 돌아오지 못할 곳이야."

목어의 말이 무슨 의미인지 나는 잘 알고 있었다. 우리는 한참 동안 서로 말이 없었다. 한밤중이 지나고 새벽이 오자 가을의 한기에 등줄기가 서늘해졌다. 목어가 잔뜩 몸을 움츠리는 나를 보며 귀를 기울여보라고 눈짓했다. 저 어둠 끝에서 명주실처럼 가느다란 한줄기 소리가 들려왔다. 맑은 방울소리처럼 울리다가 사라지더니, 다시 찰랑대는 물결에 맞춰 파르르 떠는 소리가 들렸다. 끊어질 듯 이어지는 소리였다.

"소리가 들리는 곳을 찾아가보자."

나는 귀에 모든 신경을 모았다. 바다 밑에서 미명이 열리기 시작했고, 이 소리는 바로 그쪽에서 들리는 것 같았다.

목어 15
45×30cm
종이
먹과 수채
2007.

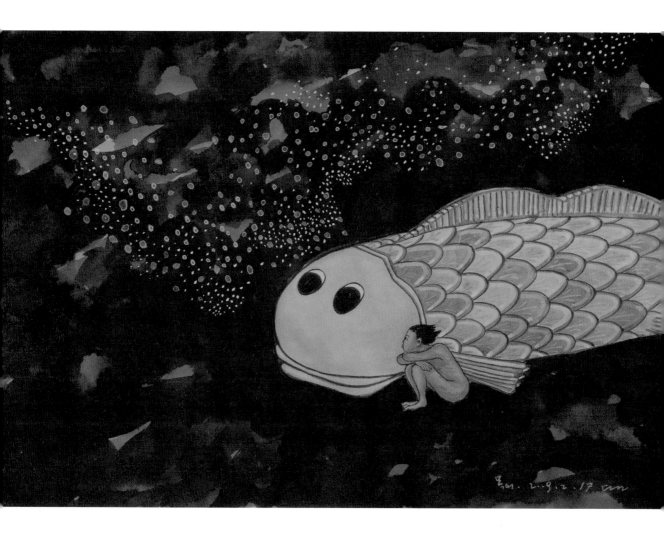

소리를 찾다

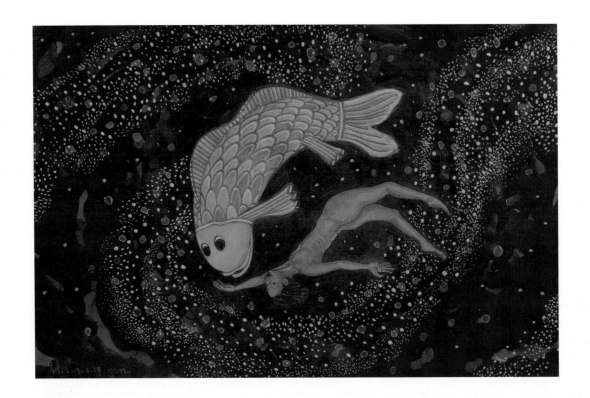

목어 16
45×30cm
종이
먹과 수채
2007.

우리는 그 맑은 소리를 귓바퀴에 조심스럽게 감으면서 새벽이 열리는 곳을 향해 천천히 헤어갔다. 그러나 소리는 곧 다른 방향에서 들렸다. 대신에 아까보다 조금 더 소리가 굵어졌다. 나는 잠시 자리에 멈춰서 귀에 손을 대고 소리의 방향을 감지했다. 소리는 가까운 곳에서 들리다가 또 먼 곳으로 움직였다.

그런 나를 보고 목어는 살며시 미소를 짓더니 그냥 자기를 따라오라고 눈짓했다. 그리고 속삭이듯이 말했다.

"꼭 듣고 싶어……? 내 배 밑으로 내려가서 내 몸을 봐."

내가 몸을 돌려 그의 밑으로 내려가 올려다보자 그의 배는 텅 비어 있었다. 아무것도 없이 텅 비어 있는 컴컴한 배를 보고 내가 놀라자 그가 다시 말했다.

"그 속으로 들어가 봐!"

주저하는 나의 등을 그가 턱밑지느러미로 밀었다. 온통 캄캄했다. 바깥에서 보기엔 내 몸 하나가 딱 들어갈 만한 공간이었지만 들어가서 보니 그 넓이와 깊이를 측정하기 힘들었다. 마치 어둠의 끝에 들어선 느낌이었다.

아니, 세상의 모든 어둠이 시작되는 곳일 수도 있었다. 아까 밖에서 찾았던 소리가 이 어둠 속에서 들려왔다. 가냘프면서도 시원하게 뻗는 소리, 한 올, 한 올이 함께 어울리며 굵어지다 잦아드는 소리였다.

"나는 이 소리를 통해서 바람도 보고 햇빛도 보지. 어쩌면 우리 눈에 보이는 세상의 모든 것보다 먼저 이 소리가 있었을지도 몰라."

나는 이 소리와 출렁대는 어둠에 내 몸을 자연스럽게 맡겼다. 그리고 소리에 몸을 실어 밖으로 빠져나와 목어와 함께 헤엄치기 시작했다. 목어가 위로 솟구치면 나는 밑으로 비껴 내리고, 그가 밑으로 급하게 내려오면 내 몸은 하늘 끝까지 올라갔다. 목어가 꼬리를 튕기면서 왼쪽으로 돌면 나는 발로 물을 차면서 오른쪽으로 돌았다. 우리는 새벽 미명이 돋아나는 바다 속을 그렇게 춤을 추며 돌았다.

목어 17
45×30cm
종이
먹과 수채
2007.

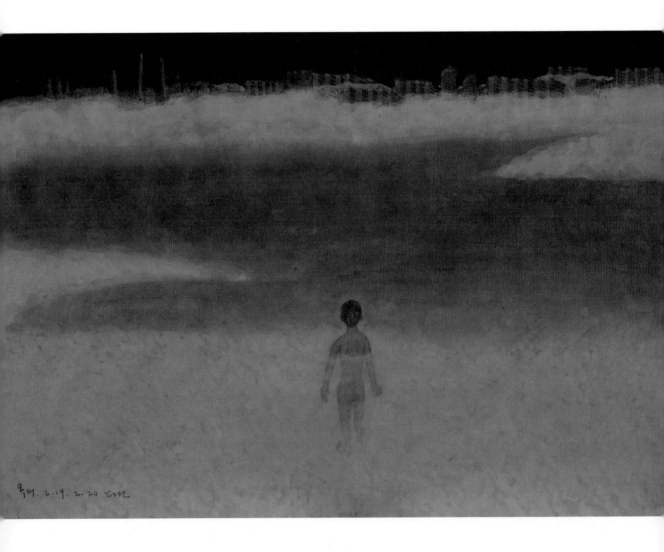

돌아오다

목어가 나의 얼굴에 가까이 와서 눈을 지그시 감고 말했다. 맑은 방울 소리 같은 목소리였다.

"이젠 헤어져야 할 시간이 되었어."

나는 갑자기 할 말을 잃었다. 그와 이별을 위해서 미리 준비해두었던 몇 가지의 말조차 모두 잊어버렸다. 목어가 가만히 미소 지으며 나의 이마를 지그시 밀자, 나는 바로 등 뒤에 있던 시커먼 동굴 속으로 미끄러지듯 빨려 들어갔다.

동굴은 꺼질 듯 곤두박질치다 다시 솟아올랐다. 마치 중력이 사라진 것처럼 내 몸은 몇 번이고 떨어지다 솟아났다 했다. 점점 속도가 잦아들면서 머리에 뭔가 강하게 부딪쳤다.

빨려 들어가던 몸이 멈추었고, 주변의 마른 풀과 흙덩이들, 그리고 날선 돌멩이들이 손바닥에 느껴졌다. 동굴 입구를 누르고 있는 큰 바위 주위의 돌멩이를 몇 개 걷어내고 밖으로 빠져 나와서 주변을 둘러보니 거대한 채석장이었다. 나는 절반쯤 파헤쳐진 저울섬 형도에 내던져진 것이었다.

나는 깨다 만 바위들 사이를 비집고 겨우 올라왔다. 발 아래, 새벽의 시화바다가 한눈에 들어왔다. 바다 건너편엔 여전히 자욱한 안개 위로 높다란 건물들의 꼭대기만 보였다. 도시의 불빛이 안개 속에 잠겨 있었다. 도시의 왼편엔 공단의 굴뚝들이 안개 위로 머리만 내밀고 기웃거리며 어디로 가야 할지 모른 채 장승처럼 우뚝 서 있었다.

안개가 자욱했다. 나는 안개를 헤치며 도시 쪽으로 방향을 잡았다.

바닷가로 내려갈수록 안개는 농밀해졌다. 낮게 깔린 안개가 나의 무릎 아래를 휘감았다. 내 이마를 눌렀던 목어의 입술이 생각났다. 내 이마를 지그시 눌렀던 것은 분명히 활 같은 붉은 입술이었다. 푸르스름한 새벽빛이 건너편 안개 도시와 시화바다에 내렸다.

그리고 나의 이마에도 내렸다.

주 | 이 그림과 글은 '홍성담의 그림창고(www.damibox.com)'에 약 130여 작품으로 연재한 생태환경 그림 연작 〈나무물고기〉에서 간추렸다.

포구에서 만나다

날씨도 좋은 병신년 가을, 경주 고속버스 터미널에 사람이 하나둘 모여들었다.

나를 비롯해 화가 박건, 박정아, 정철교, 정정엽, 총 다섯 명이 함께한 번개 모임이었다. 고리 핵발전소가 가깝게 보이는 포구 바닷가에서 오랜만에 함께 둘러앉았다.

방사능에 쩐 생선이 정력과 부인병에 특효라는 말에 생선회 한 접시를 시켜 막걸리를 주거니 받거니 했다. 오줌 줄이 짧은 홍 씨가 슬그머니 일어나 바닷가 핵발전소를 향해 오줌을 갈기려 하는데, 땅바닥이 '쿠르르르' 굉음을 내더니 원전 부지가 한 길쯤 위로 불끈 치솟다 '쿵떡' 하고 내동댕이치듯 내려쳤다. 그 소리가 어찌나 큰지 여기저기 사람들의 귀 고막이 찢어지고, 땅바닥은 바르르 떠는데 세상이 마치 파도치듯 출렁거렸다.

오줌을 갈기려고 꺼내든 홍 씨의 물건 보소! 발발 떠는 땅이 바이브레이터가 되었나? 이런 난리환란 중에도 그 물건이 벌떡 일어나 하늘을 바라보며 20년 만에 발기를 하다니, 방사능에 쩐 횟감이 남자의 정력에는 진짜 특효약일지도 모르겠다.

고리원전이 앉아 있는 땅을 중심으로 직하지진이 일어난 것이다. 원전 돔 내부가 순식간에 수소와 고열로 가득 차니, 고무풍선이 아닌 터라 결국 대폭발을 하고 말았다. 즉, 원전 돔은 작은 핵폭탄이었다.

이번엔 땅이 아니라 우주가 흔들리며 온갖 아름다운 섬광이 번쩍! 천지를 흔든다. 뒤이어 열 폭풍이 홍 씨에게 몰아쳐, 오줌 한 방울도 갈기지 못하고 시커멓게 숯덩어리가 되었다. 물론 뒤편 술자리에 있던 사람들도 모두 영락없이 통구이 신세였다.

핵몽-만화 1
130×194cm
캔버스
아크릴릭
2016.

사라지다

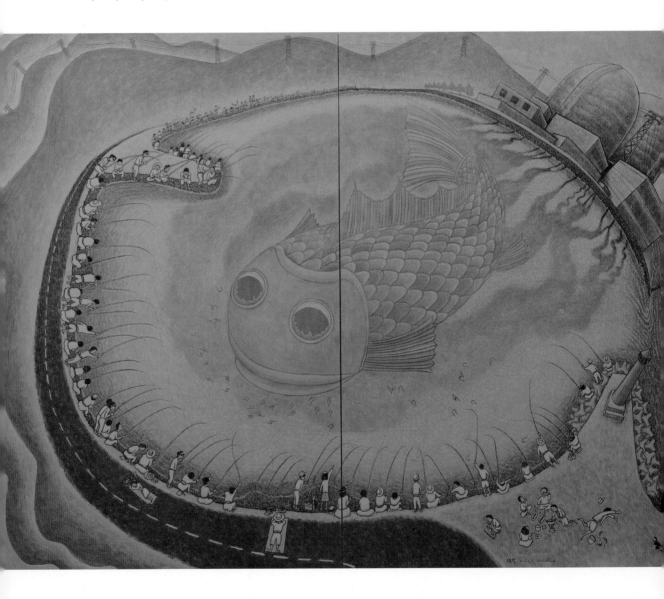

대박 1
194×260cm
캔버스
아크릴릭
2016.

히로시마 원폭의 약 10분의 1 정도 규모의 핵폭발이 일어난 것이다. 방사능이 여기저기 억수로 날아다니고, 사람들은 아우성이고, 살 타는 냄새는 가득, 곳곳에서 화재가 일어나는데 한수원도, 국민안전처도, 청와대도 모두 나 몰랑……. 그야말로 누구도 책임지지 않는 사회다.

그때 똥별장군 하나가 꾀를 내어 발표하는데 그 내용이 이러하다.

"북한 핵잠수함이 동해바다 속을 아무도 몰래 기어서 부산 앞바다에 도착, 잠수함발사탄도미사일(이하 SLBM)을 발사해 고리원전에 명중시켰다! 쳐부수자, 공산당! 참수하자, 돼지새끼 김정은!"

당시 청와대 여왕님은 무능 낙하산과 측근 최순실 국정농단에 의한 부정부패 비리로 실제 지지율이 2.9%에 달했고, 밤잠을 설치다 변비까지 심해져 똥을 한 달 동안 싸지 못했다. 급히 달려온 똥별장군의 부산 SLBM 사태 보고에 그제야 똥을 푸르르 갈기고는, 아이고! 이제 살 것 같다! 갑자기 희색이 만연해졌다.

이때 전두환 머리통을 닮은 고리원전 껍데기는 하늘을 날다가 청와대 본관 앞 잔디밭에 '쿵' 하고 떨어졌다. 여왕님이 만조백관을 거느리고 달려 나와 양손에 지전을 들고 몸소 우주 맞이 춤을 추는데, 소금쟁이가 물 위를 걷듯, 모닥불 위의 메뚜기가 폴짝 뛰듯, 구더기가 똥 속을 기어가듯, 팔을 꺼떡꺼떡! 엉덩이를 비틀비틀! 다리를 바들바들! 좌우지간 온갖 멋을 부리며 우주의 기운을 온몸으로 맞이했다.

하이고! 그때 부산은 이런 난리가 없었다. 살 타는 냄새, 사람들 비명 소리가 낭자한 가운데 번개팅을 하다가 뜻밖에 온몸이 레어 스테이크가 된 정 여사가 맨 앞에 서서 걸어가고, 그 뒤를 박 여사가, 그 뒤를 정 서방이, 그리고 마지막으로 박 서방이 들것을 질질 끌고 걸었다.

들것 위에는 시커멓게 타 죽은 홍 서방의 시체가 실렸다. 발기되자마자 숯덩이가 되어버린 홍 서방의 물건, 어찌 됐든 그것도 물건이랍시고 살 타는 누린내 향기에 속아 넘어간 노랑나비 떼가 앞다투어 뒤를 따라왔다.

애국심이 빗나가다

일찍이 부산 민주화 공원 터가 현대판 십승지 중의 하나이며 명당 중 명당, 베스트 오브 베스트! 그곳 학예연구사 신용철 샘이 갑작스런 고리 핵폭발 난리를 멀리서 바라보고 있던 시각에, 죽은 홍 서방과 맨날 히히덕거리며 "현대건축물 중에서 가장 실패작인 뉴욕 구겐하임 미술관을 그대로 베낀 민주화 운동 기념관은 실패작! 키득키득"이라고 비판하던 부산가톨릭센터의 정면 선생이 한달음에 달려가 기념관 지하 맨 아래에 안전하게 몸을 숨겼다.

그런데 고리 핵폭발과 똑같은 사건이 전라도 영광 핵발전소에서도 터졌다. 똥별장군은 이번에도 즉시 "6년 전 천안함을 폭침시키고 달아났던 북한의 잠수함이 서해 바다로 잠입, 칠산바다에서 미사일 발사, 영광원전에 명중! 쳐부수자, 공산당. 아작 내자, 김정은!"이라고 발 빠르게 발표했다.

한국의 청년들은 모두 전방 총알받이로 끌려가고, 38선 여기저기서 한국이 '쿵' 쏘면 북한이 '쾅' 쏘고 한국이 '따콩' 쏘면 북한이 '피웅' 쏘았다. 북한이 '두두두' 쏘면 총알이 부족한 한국은 확성기로 '다다다' 입으로도 총을 쏘고, 서로 주고받는데 난리도 그런 난리가 없다.

전국에 비상계엄령이 내려지고, 국회가 해산되고, 여왕님은 새로운 패션으로 군복을 카피한 한복을 지어 입으셨다. 공무원 120만 명이 예비 군복을 입고 근무했으며, 거리마다 군탱크가 진주해 있었다. 한마디로 대한민국은 이제 더 볼 것도 없었다. 희망이 희미해져가는 회색빛 그 자체였다.

한편 날마다 시청 광장에 모여서 "계엄령을 내려라!", "빨갱이는 죽여도 좋다"고 외치며 양손에 성조기와 태극기를 들고 흔들어대던 사람들은 '하이고' 좋다며 얼마나 크게 웃었던지 주둥이가 모두 귀밑까지 찢어지지 않았을까 싶다.

대박 2
194×130cm
캔버스
아크릴릭
2016.

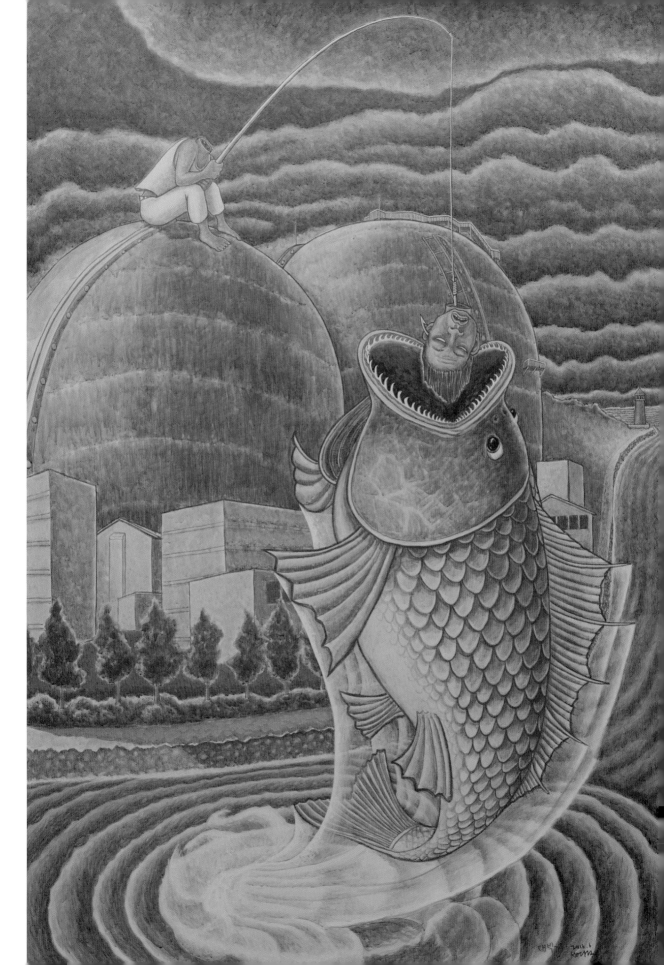

그날 이후

암튼 그 뒤로는 상황이 어떻게 되었는지 나도 모르겠다. 이미 고리원전 폭발로 '핵폭풍 장작구이'가 되어버린 나는 시체가 되었으므로 암 것도 모른다. 저승에서 편안한 마음으로 유유자적하던 나는 문득 내 육신이 잠시 거처했던 한반도 땅의 소식을 들었다.

그날 이후 한반도 땅엔 여기저기 나무가 돋아나 금세 기기묘묘한 꽃을 피웠는데 그 꽃이 인간의 귀나 눈알 또는 손가락과 입과 자궁과 불알이라는 것이다, 글쎄!

살아남은 사람들은 별 괴이하다는 생각도 없이 얼굴 가득 사랑스러운 표정을 하며 그 꽃이 풍기는 노린내를 좋아라 하며 킁킁댄단다. 심지어 그 기기묘묘한 꽃다발로 생일 선물을 하고, 꽃꽂이도 하고, 결혼식 꽃 장식으로도 사용한다니! 이것들이 완전히 미쳤구나 싶다.

그날 이후의 나무
194×130cm
캔버스
아크릴릭
2016.

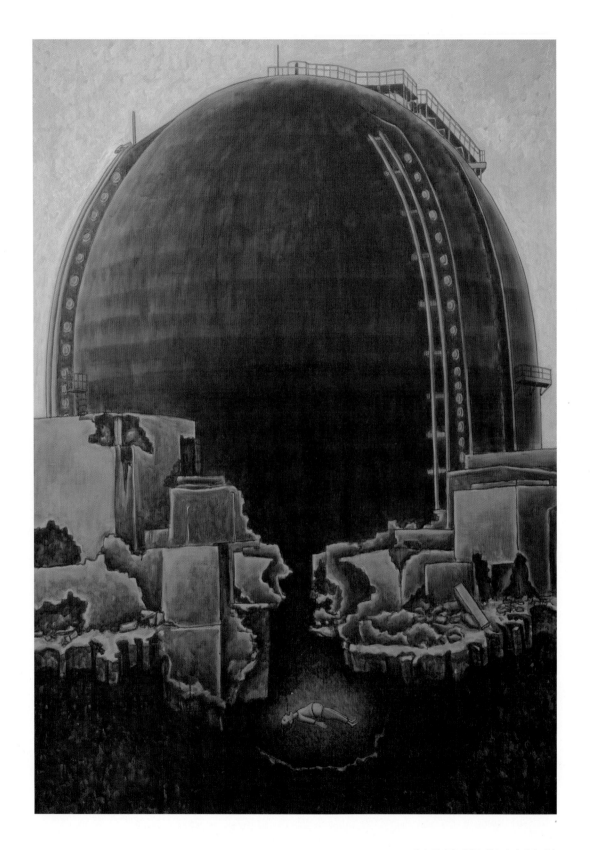

파괴: 불편한 진실을 찾으려 길 위에 서다

핵
– 거룩한 식사

삶과 죽음의 경계에 예술가의 거처가 있다.
생명이 있는 모든 것은 항상 위험 속에서 살아간다.
'살아 있다'는 의미는 그것이 우주적 변화의 원리에 의
해서든, 인연에 따라 태어나고 죽는다는 대순환의 과정
이든, 언제나 죽음을 목전에 두고 있으니 생명에서 죽음
까지의 거리는 극히 찰나에 불과하다.
그래서 인간의 역사란 그 죽음의 위험을 예지하고 극복
해가려는 노력이 거듭 쌓여서 이루어진 것인지도 모른다.

특히 현대의 천박한 자본은 경제 성장을 속도전으로 밀
어붙이고 최대 이윤을 극대화하기 위해서 환경이나 생
명을 죽이는 일을 서슴지 않는다.
예술가들이 비록 천박한 자본이 던져주는 뼈다귀를 주
워 먹으며 하루살이 목숨을 부지하더라도, 결국 생명의

편에 서서 예술적 기록을 남겨야 한다.
혹 '지옥'이라는 곳도 어차피 사람이 살아가야 할 세상
의 일부라면 그곳을 행복하게 살아갈 만한 세상으로 바
꾸어놓으려는 치열한 감성과 열정, 이것이 예술가의 피
할 수 없는 운명이다.

예술가는 삶과 죽음이 교차하는 지점으로 날마다 달려
간다.
삶과 죽음의 경계에 인간 세상의 모든 것이 맺었다가 풀
리고, 피었다가 지고, 태어나서 죽는 거대한 비극과 환
희의 서사가 있다.
바로 그곳에 고혹적인 아름다움이 존재하고 새로운 세
상을 열 수 있는 대안이 숨어 있다.

핵-거룩한 식사
194×130cm
캔버스
아크릴릭
2014.

낳을 생(生)

환경의 위기와 평화의 위기,

그 대안으로서 농경문화

사람이 하늘이다

- 북한 공작원 김평원

새

洪成潭

촛불: 광장에 모인 사람들

하나의 촛불이 모여 세상이 변하고

낳을 생(生)

제주도
삼성혈에서 산방산까지
백록담에서 용두암까지
마고할망에서 하루방까지
길을 걷다가 발부리에 차이는 작은 돌멩이 하나에서
오름 능선에 핀 갈대 이파리 한 장까지
신(神)이 깃들어 있는 곳
제주도는 신들의 섬이다.

제주 4·3에 주민 3만여 명이 학살되었다.
학살은 젖먹이부터 백발노인까지 가리지 않았다.
사적인 살인에서 집단학살까지 주저하지 않았다.
군경도 인간이기를 포기했지만
서청(서북청년단)은 스스로 짐승이 되기를 원했다.

밤하늘에 별똥별 하나가 붉은 선을 긋는다.
또 어디선가 서러운 목숨이 죽는가 보다.
그러나 날마다 백록담에서
펄펄 끓는 마그마 대신에
거룩한 생명을 출산한다.
어디선가 목숨 하나가 사라지면
한라산이 새로운 한 생명을 내놓는다.

제주 4·3 때 왼팔에 찼던 살인면허 완장의 영광을
그리워하는 사람들
2017년 3월 오른손에 태극기, 왼손에 성조기를 흔들고
"빨갱이는 다 죽여!" 외치며 야구방망이를 휘젓는
저들
제주 4·3 때 스스로 짐승이 되었던 서청의
후예들이다.

광장에서 수수만만의 촛불이 평화를 잉태하고 있다.
오늘 새로운 생명을 내놓듯이
한라산은 붉은 햇덩이 대한민국의 순결한 목숨을
낳는다.

1948년에 일어난 제주도 4·3 학살 사건에서 제주도민
의 4분의 1이 죽거나 행방불명됐다. 2003년, 노무현 전
대통령이 진상조사위원회의 의견에 따라 남로당 제주
도당 무장대와 토벌대의 무력충돌 진압과정에서 국가
권력에 의한 대규모 희생이 이루어졌음을 인정하고 유
족과 제주도민에게 공식 사과문을 발표했다.
그러기까지 50여 년의 긴 세월 동안 그들은 '빨갱이'라
는 주홍글씨를 몸과 마음에 새겨 넣고 살아왔다.

촛불: 광장에 모인 사람들

낳을 생(生)-한라산
150×280cm
캔버스
아크릴릭
2015.

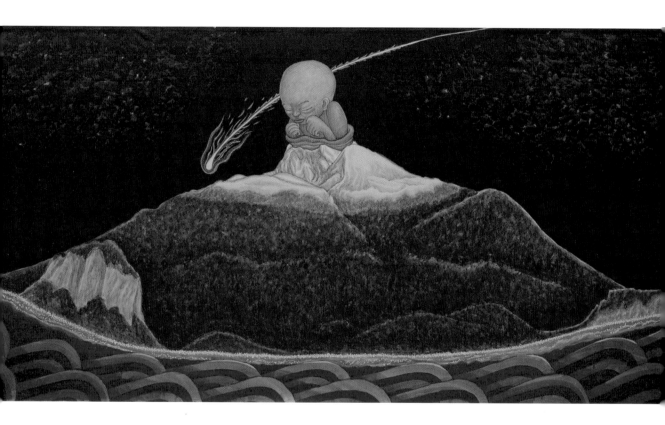

환경의 위기와 평화의 위기,
그 대안으로서 농경문화

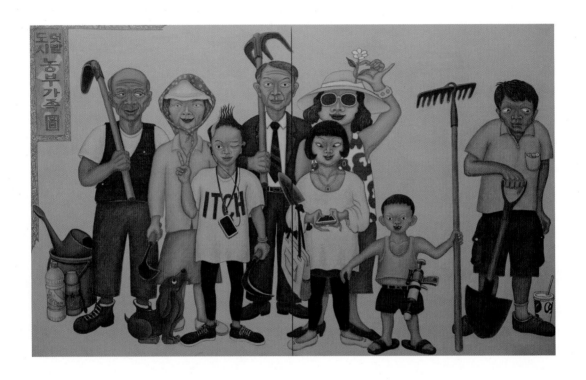

도시 농부 가족도
162×260cm
캔버스에 유채
2011.

현재 한반도의 기후 변화는 단순한 환경의 위기가 아니라 지구 스스로 살아 버티려고 하는 일종의 몸부림이다. 그 몸부림을 무시하고 인간만이 홀로 그 삶을 영속적으로 유지하려는 것이 결국 환경의 위기를 넘어서 인간 생명의 위기를 만들어내고 있다.

인간들이 지금까지 삶을 영위하기 위해 자연스럽게 만들어졌던 모든 공동체는 파괴되었다.

가족, 마을, 직장, 도시공동체……, 그 모든 공동체의 잿더미 위에 거대한 자본만이 버티고 있다.

한국의 어디를 가나 사람이 사는 곳은 모두 아파트 천지가 되었다. 이 극심하게 파편화된 아파트의 일상적 삶은 도대체 이 나라의 미래를 어디로 끌어갈 것인가. 여기의 어느 누구도 타인의 고통에 대해 주목하기는커녕 일말의 관심도 없다.

'타인의 고통에 대한 응답'이 궁극적으로 평화와 맞닿는 것임에도.

이 절망적 상황에서 벗어나기 위한 최소한의 대안이 바로 '농경문화'에 잠재되어 있다. 여기서 농경문화를 '농사 제일주의'로 오역하는 우를 범해서는 안 된다. 농경문화에 들어 있는 자연과 인간의 관계, 우주와 인간의 관계, 하늘과 땅의 관계, 곡식과 잡초의 관계, 사랑과 미움의 관계……, 그 모든 총체적인 관계에 대한 새로운 해석이 필요하다는 뜻이다.

환경과 공동체를 다시 살려내기 위해서 현대인들이 농업으로 모두 다 돌아가야 한다는 말인가, 아니다. 그 대안으로서 우리들에게 강력하게 떠오르고 있는 것이 '도시 농업'이다. 도시인들의 '유목 지향'에 맞추어 도시 농업은 대부분 '도시 텃밭'에서 이루어진다.

주택과 주택 사이의 조그만 공터, 혹은 아파트 베란다, 빌딩 옥상 등 대도시의 높다란 빌딩들이 드리운 그늘을 피해 한 줌의 햇빛만 비추는 곳이라면 어디든 가능하다. 여기서 도시인의 농경은 단순히 '텃밭으로 인한 자업자득과 여백의 삶'을 자랑하는 데 그쳐서는 안 된다. 생산의 양과는 상관없이 생산에는 반드시 시장이 필요하며, 이는 유통보다 '소통'이라는 표현이 어울린다. 생산자와 소비자가 서로 얼굴을 맞대야 세상의 모든 오염과 부패가 사라진다. 단순히 생산물을 사고파는 시장이 아니라 '성'과 '속'이 어우러지고, 슬픔과 기쁨이 교직하고, 사람들의 과거와 현재와 미래가 서로 소통되는 그런 시장이 만들어져야 한다.

또한 이 도시 농업을 통한 '자연과의 소통'은 곧 인간 생명과의 소통이다. 이 소통을 통해 소박한 사람들이 병든 지구를 살리는 데 일조하게 될 것이다. 여름엔 덥고 겨울엔 추워야 한다는 너무나 간단명료한 사실이 우리들 삶에서 왜 엄청난 진리가 되는지를 깨달아가는 것, 이러한 경험은 바로 '농경문화'에서만 가능하다.

사람이 하늘이다
– 북한 공작원 김평원

1988년 서독 북부
브레멘에서 함부르크
동독 베를린까지
거무스레한 흙 평원 동서남북 지평선을 본다.
고속도로를 달리면 고소한 거름 냄새까지

1989년 8월
남산 안기부 지하실
나의 코와 입으로 밀려드는 물
스텐 주전자 꼭지

"네가 만난 북한 공작원은?"
"그런 일 없어!"
"이 새끼! 아직도 정신을 못 차렸네."

다시 내 얼굴을 덮은 수건 위로 물이 쏟아진다.
어마어마한 속도로 강물이 쏟아진다.
내 몸이 서해 깊은 바다 속으로 빨려 들어간다.
이제 나는 절대 살아 돌아오지 못한다.

개똥밭에서 백번 궁굴더라도
이승이 좋다더라!
아득한 곳에서 할머니의 목소리가 들린다.

"그래! 김평원."

"김평원?"
"맞아! 김평원!"
"이 새꺄! 이미 우린 다 알고 있었어."

대한민국의 가장 많은 성씨 '김'에
독일 북부에서 동서남북 지평선이 보이는 '평원'
그래서 '김평원'

나는 북한 공작원 '김평원'에게 공작금 5천 달러를
받은 간첩이 되었다.
이후 대법원에서 파기환송이 되었고, 결국 이 부분은
무죄로 판결됐다.

4년 후 나는 '김평원'을 만나러 통일된 독일에 갔다.
베를린에서 브레멘으로 가는 길
포츠담 근처 평원에 서서
'김평원'을 큰 소리로 불렀다.

"김평원 씨! 어딨소? 평원 씨! 김평원 선생!"

펑펑 울면서 그의 이름을 불렀다.
지나가던 독일 아줌마가 물었다.

"여보슈! 내가 무엇을 도와줄까요?"

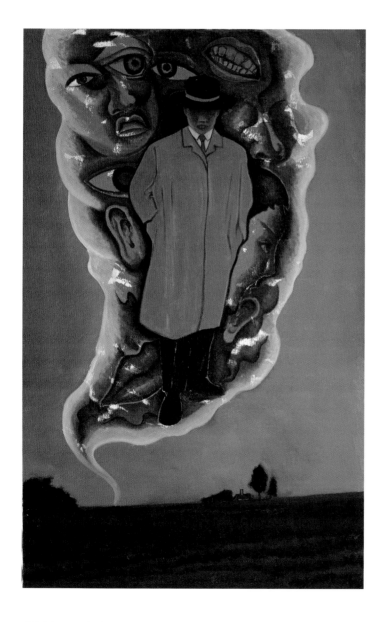

사람이 하늘이다
90×130cm
캔버스
아크릴릭
2015.

나는 고개를 흔들고 그냥 꺽꺽 울다가
다시 목이 쉬도록 '김평원'을 불렀다.

"야! 이 개새끼 평원아! 쌍놈의 새끼 기임평워언아!"

그날, 독일 북부 평원에는 평원이가 없었다.

1989년, 각 지역 화가들 약 150명과 함께 갑오농민 전
쟁부터 통일 운동까지, '민족해방 운동사'라는 대형 걸
개그림 11쪽을 그려 전국 순회 전시를 했다. 이후 슬라
이드 필름을 제작해 미국 교포단을 통해 북한 평양에서
개최된 '제13차 세계청년학생축전(약칭 평양축전)'에도
보내 전시했다.
'이 그림은 남쪽 청년 학생들이 그린 반쪽의 근현대사이
니 나머지 짝인 북한의 현대사를 북한의 청년 학생 화가
들이 그려 완성하기를 바란다'는 편지도 함께 써넣었다.
하지만 그해 7월 31일, 나는 남북 미술 교류를 진행했다
는 이유로 간첩으로 몰렸고 안기부에 끌려가 25일간 알
몸으로 고문을 당했다. 당시 안기부 수사관들은 '북한
을 방문했고, 북한 공작원을 만났다'고 거짓 자백할 것
을 강요하면서 주먹으로는 얼굴과 머리를, 구둣발로는
무릎과 정강이를 쉬지 않고 때렸다. 당시 나는 물고문은

물론이거니와 무자비한 폭력으로 인해 왼쪽 귀가 찢어
지기도 했다. 나는 안기부에서 고문에 못 이겨 어쩔 수
없이 북한 공작원 '김평원'이라는 가공인물을 만들어 진
술했다. '김평원'이라는 이름은 우리나라의 가장 흔한
성씨인 '김'과 독일의 '평원' 지대에 인상을 받아 지은
것이다.
추후 대법원에서 간첩 혐의와 관련해 무죄를 선고받았
음에도 불구하고 파기환송 재판장은 장황하게 이런저
런 이유를 열거하면서 내게 징역 3년의 실형을 선고했
다. 검사가 상고했지만 1991년 5월 상고기각 판결이 선
고됨으로 재판은 종료됐다. 1년 10개월여에 걸친 험난
한 시간에 방점을 찍은 것이다.
그 후 나는 나머지 기간을 복역하고서 만기 출소했지만
수개월 동안 밤마다 찾아오는 불면증과 싸웠고, 밥도 삼
키지 못할 정도로 심각한 위장병에 시달렸다. 또 물고문
의 후유증으로 물만 봐도 바들바들 떨어야 했다.
하지만 나는 계속 그림을 그렸다. 아니, 그려야만 했다.
그 모진 세월을 견디기 위해 본격적으로 그림을 그렸고,
그것은 석방 운동을 펼치며 내게 지지와 응원을 보내준
사람들에게 실망감을 주지 않기 위한 예의였다. 그리고
내가 살아가고 있는 지난한 시대에 대한 기록을 그림으
로 남겨야 한다는 일종의 의무감이었다.

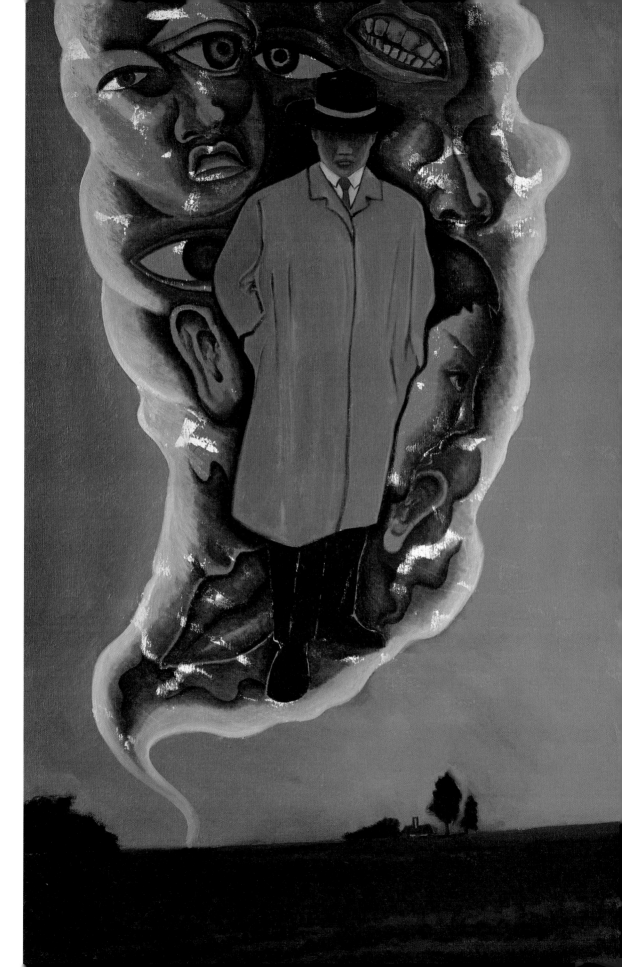

새

시인 김남주는
오늘도 새가 되어
우리 집 뒤안 대밭에 날아왔다.

'이 산골은 날라와 더불어 새가 되자 하네 새가
아랫녁 웃녁에서 울어예는 파랑새가 되자 하네'

나도 파랑새가 되어
시인 김남주와 함께
어디론가 날아갔다.

이두메는 날아와 더불어 꽃이 된
어느 목숨이 나무에 매달렸다.
사람이 하늘이다.
그의 눈물이 발등에 떨어져 녹두꽃이 되었다.

시인 김남주가
남주 형이 어둠을 사르는 들불이 되자 한다.
반란이 되자 한다.

우리 집 뒤안 대밭에
앞도 뒤도 처음도 끝도
아무것도 보이지 않는 어둠

밤이 되면 그이가 나를 부른다.
뜨거운 가슴 옷섶을 풀어헤치고
저 어둠을 불태우라고 한다.
대밭에 불을 놓으라 한다.

이미 남주 형은 청송녹죽 가슴에 꽂히는 죽창이 되었고
나는 아직 언 땅도 뚫지 못하는
죽순.

1977년에 미대 졸업 후 결핵을 앓고 무안에 있는 요양소에 들어갔다.
그때 민청학련 사건과 유신 정부의 긴급조치 위반으로 지명수배를 받던 윤한봉 · 김남주 선생을 만났고, 이후 요양원에서 나와 최익균(필명 최열, 미술평론가), 홍성민, 박광수 등과 함께 '광주자유미술인협회'를 결성했다. 이 단체는 유신 독재 정권에 저항하기 위해 만들어진 전국 최초의 미술단체였으며, 민중문화 운동의 전국화에 크게 기여했다.
돌이켜보면 윤한봉 · 김남주 선생을 만나면서 내 인생이 바뀌었고, 그것은 '사회 변혁 운동에 복무하는 문화 운동가'로서의 삶을 알리는 신호탄으로 이어졌다.

촛불: 광장에 모인 사람들

새
96.5×130cm
캔버스
아크릴릭
1995.

합수 1
30×43cm
종이
먹과 수채
2007.

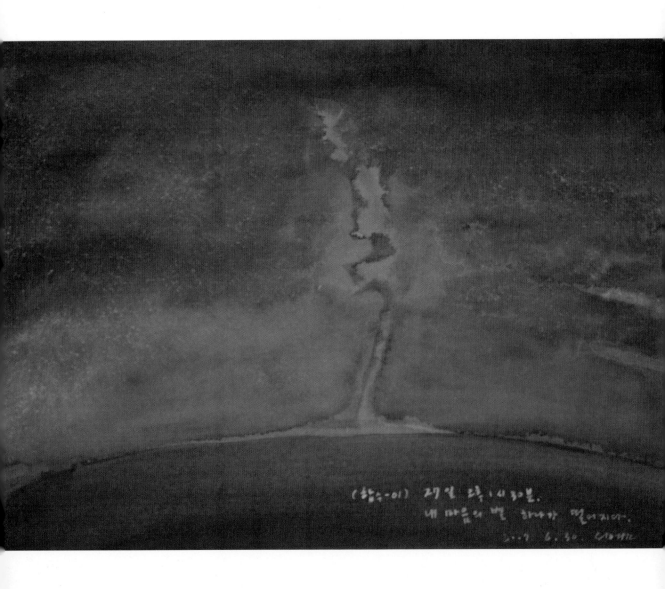

합수 윤한봉

온통 검은 하늘
붉은 땅에 외롭게 서 있던 큰 나무
27일 윤한봉 형이 피안의 강을 건넜다.
내 마음의 오직 별 하나가 사라졌다.
비가 그쳤다.
세찬 바람이 나무를 흔들고 있다.

형의 이름은 윤한봉이다.
형은 세상에 자신의 모든 것을 내놓고, 정작 본인은 아무것도 챙기지
않았다.
그런 그에게 '합수'라는 별명이 붙여졌다.
생전에 한없이 스스로를 낮추고 민중과 더불어 살겠다며 이를 즐겨 썼다.
합수는 '똥'을 의미하는 전라도 사투리다.
파란만장한 인생 행로와는 달리 소박하고 순수하며 천진난만하기까지 한
합수 윤한봉 형의 웃음을 잊지 못할 것이다.

주 | 윤한봉은 1970년대 민청학련 사건과 긴급조치 위반으로 투옥됐고, 1980년 5·18의 배후로 수배되자 이듬해 미국으로 밀항했다. 이후 윤한봉은 12년 동안 메리놀 신학대학원에서 유학 생활을 하면서 재미한국청년연합을 이끌고 민족학교를 설립해 활동했다. 그러던 중 1993년 고국으로 돌아와 5·18 기념재단 운영과 들불열사 기념사업을 뒷바라지했다. 대한민국 정부는 2007년 6월 28일 지병으로 숨진 합수 윤한봉에게 국민훈장 동백장을 추서했다.

아스팔트

2015년 11월
농민 백남기 형이
경찰의 물대포에 맞아
아스팔트 위에 누웠다.

대학 시절엔 민주화 운동을 했다는 이유로
박정희 정권에 의해 두 번이나 제적을 당했다.

2015년 11월 14일
'밥쌀용 쌀 수입 반대!' 조끼를 입은 채
아스팔트 위에 누웠다.
경찰의 물대포가 쏟아낸 물바다 위에 누웠다.

의식은 놓아버리고
저 시커먼 아스팔트 위에 육신만 누워서
1년을 버티다가
2016년 9월 25일 오후 2시 15분
서울대병원에서 운명했다.

푸르디푸른 청춘 때는
박정희에게 끌려가서 죽도록 얻어맞고
감옥을 살았더니

머리에 하얀 서리 내리는 나이 68살에
박정희의 딸 박근혜가 쏜 물대포에 맞아
의식을 놓았다.
나는 이 사실이 너무나 분통했다.
2017년 3월 촛불들이 집으로 돌아가고
그 도시의 빈 거리
대한민국 농민 백남기 형이
아직도 아스팔트 위에
홀로 누워 있다.

남기 성님!
이제 그만 훌훌 털고 일어나서잉.
나랑 같이
고향으로 내려가입시다잉.
마을 앞 들판에 올해도 걍, 금빛 나락이 출렁거려유.
싯돌에 낫 슥슥 갈아서 추수하러 가야지요잉.

2015년 11월 14일, 민중총궐기 당시 전남 보성에서 올라온 농민 고(故) 백남기가 경찰이 쏜 물대포에 맞아 의식불명 상태에 빠진 뒤 317일 만인 2016년 9월 25일 숨졌다.

아스팔트 1
194×130cm
캔버스
아크릴릭
2016.

참여시대

참여정부 시절 한미 FTA를 추진하던 때다.

고(故) 노무현 전 대통령은 "권력은 이미 시장으로 넘어 갔다"고 말했다. 박정희가 키워놓은 재벌들이 자신들의 부를 살찌우는 것에 정치권력을 도구로 사용하게 되었 다는 표현이었다.

이 나라에서 정치권력의 수명은 5년에 불과하지만 재벌 권력은 영원하다.

그는 한국의 제왕적 대통령제를 헌법의 테두리 안에서 민주적으로 시스템화하는 것에 모든 힘을 쏟았다. 스스 로 모든 권위를 벗어던졌다. 국민들은 전위적이기까지 한 그의 모습을 보고 오히려 당황했다.

참여정부가 거의 끝나가던 시점에 나는 이 그림 〈참여 시대 1〉을 발표했다.

한참 후에 청와대 비서실에 근무하는 지인이 나에게 전 화를 했다.

"그 그림! 대통령님께서 홍 화백께 고맙다는 인사를 해 달라고 해서……."

"뭐가 고마워?"

"그나마 중요한 부위를 수건으로 가려줘서 홍 화백에게 고맙다는 말씀을 꼭 전해달라고 해서……."

큭! 노무현 전 대통령은 역시 고수다. 그는 멋을 아는 사 람이다.

나는 그동안 권력에 대해서 비판적이고 풍자적인 수많 은 그림을 그렸지만 이렇게 풍자 당사자에게 무참하게 망가진 경험은 처음이다. 농담을 농담으로 받아칠 줄 아 는 그는 진정한 멋쟁이였다.

우리가 한때 이런 멋쟁이 대통령을 가졌다는 것은 행 운이다.

박근혜와 김기춘, 그리고 조윤선에 의한 문화계(문화예 술인) 블랙리스트 의혹이 점점 실체로 드러나고 있는 와중에 지금, 유독 그이가 보고 싶다.

참여시대 1
194×400cm
캔버스
유채
2009.

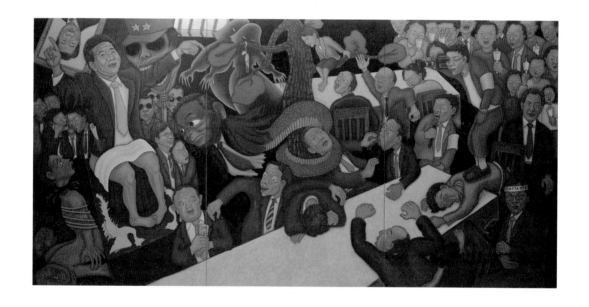

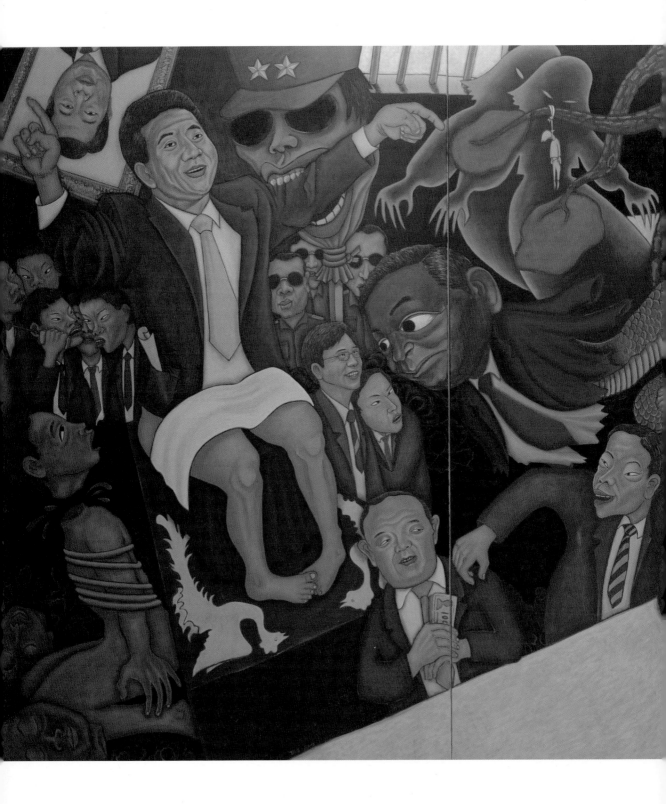

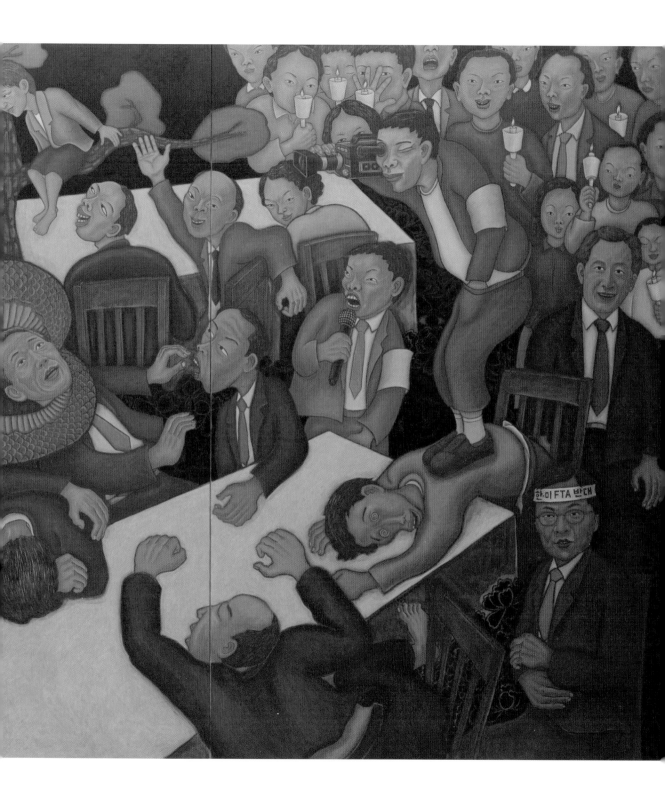

촛불 1

나라가 거꾸로 돌아갈 때마다
사람들은 광장에 모여서
내 몸을 태운다.

효순이 미선이가 미군 전차에 깔려 죽었을 때도
광우병 쇠고기가 날아올 때도
삼천리 화려강산 4대강이 죽어갈 때도
허수아비 권력이 나라를 난장판으로 만들 때도
사람들은 광장으로 달려 나와서
내 몸을 태운다.

나처럼 하얀 눈물을 뚝뚝 흘리면서
내 몸을 태운다.

주 | 미국 장갑차 여중생 사망사건
2002년 6월 13일에 발생한 사건으로 당시 중학교 2학년이던 신효순, 심
미선이 갓길을 걷다가 주한 미군 장갑차에 깔려 현장에서 숨진 사건이
다. 이 사건을 계기로 촛불집회가 시작됐고, 이후에도 크고 작은 사건이
발생할 때마다 많은 시민이 촛불을 들고 광장에 모였다.

촛불: 광장에 모인 사람들

화종(火種) 3
125×240cm
캔버스
유채
2009.

하나의 촛불이 모여 세상이 변하고

촛불 2

검은 아스팔트 위에서
촛불을 들었다.
콩알만 한 불로 천지에 가득 덮은 어둠을 밝히려고
아이부터 노인까지 촛불을 들었다.

어떤 사람은 자신의 손가락을
어떤 이는 머릿속 가득 들어찬 욕망을
누구는 자기를 짓누르는 두려움을
태우고 있다.

그렇다.
초가 타는 것이 아니라
우리의 몸을 태우는 것이다.
머리끝에서 발가락 끝까지
한 줌 남김없이 태워버리고
사람들은 날마다 새롭게 태어난다.

'모판에 뿌린 불씨(火種) 같다.'
2003년 광화문 '촛불시위'를 광각렌즈로 찍은 사진을
보고 언뜻 머릿속에 스친 생각이다. 한밤중 대한민국 도
심을 수놓은 촛불시위 현장을 불꽃의 모판으로 그렸다.
내가 그린 촛불의 모습은 다양하다. 종이컵에 든 촛불,
촛농이 녹아내리며 바람에 몸을 낮추는 촛불, 눈에서 타
오르는 촛불, 손바닥 위에서 불타는 화염, 제각각이지만
이것이 가리키는 것은 하나다. 민주주의를 향한 '온기가
스민 희망'이 그것이다.

화종(火種) 4
116×80cm
캔버스
유채
2009.

하나의 촛불이 모여 세상이 변하고

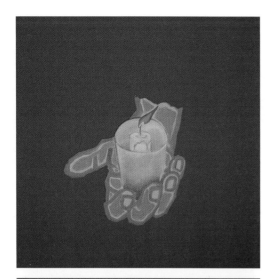

화종(火種) 2
40×40cm
캔버스
아크릴릭
2004.

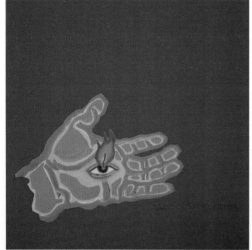

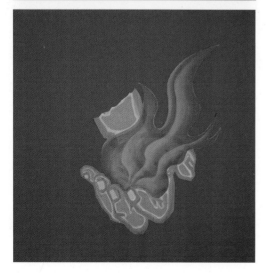

촛불: 광장에 모인 사람들

촛불 3

촛불 1천 개가 3천 개가 되고
또 1만 개가 되었다가 금방 10만 개가 되고
20만, 30만, 그리고 1백만 개가 되었다.
촛불은 도깨비불이다.

1개가 순식간에 1백만 개가 되기도 하고
1백만 개가 찰나에 모두 꺼졌다가
또 동시에 뚝딱! 2백만 개로 켜져서
너울너울 파도 춤을 추는 촛불은
도깨비불이다.

셈법으로는 '1+1=2'다.
촛불 1개가 촛불 1개를 만나면
1개가 되기도 하고, 3개가 되기도 하고,
10개, 100개가 되기도 한다.
인간 세상의 셈법을 벗어났으니
분명 도깨비불이다.

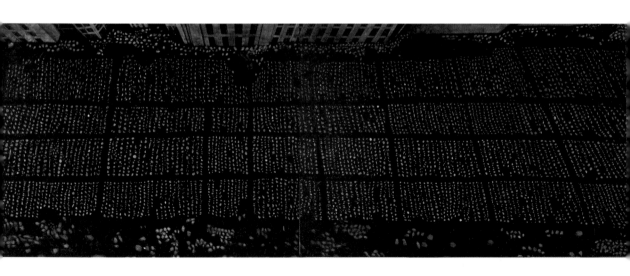

화종(火種) 6
116×80cm | 캔버스 | 유채
2009.

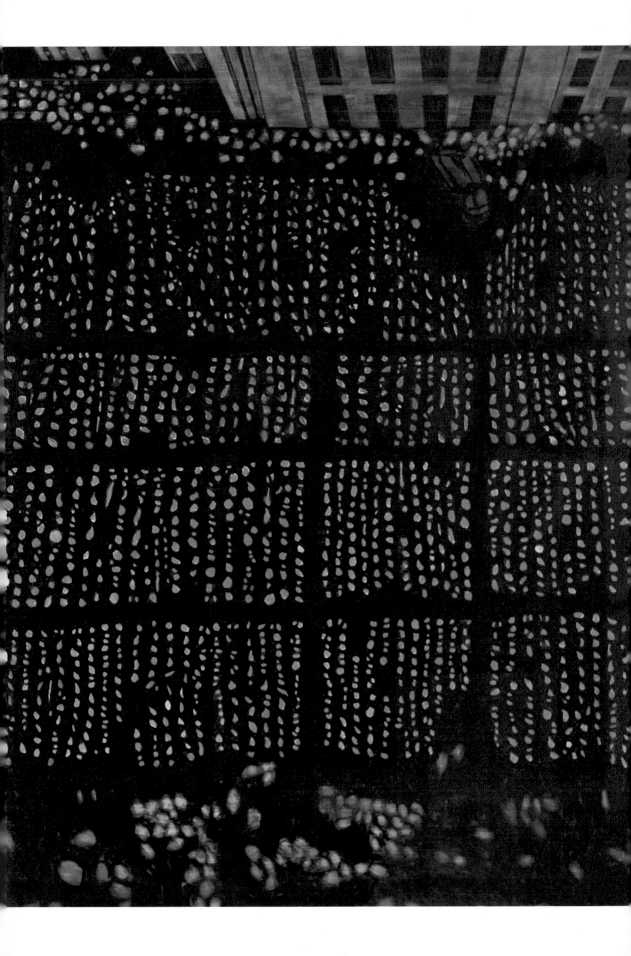

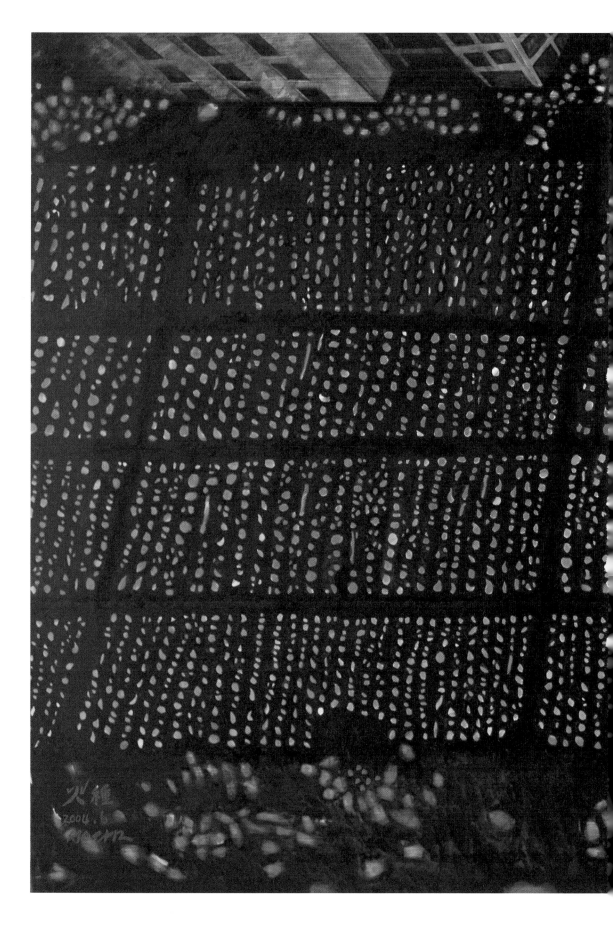

촛불이 거리를 따라 흘러 다닌다.

높은 곳에서 낮은 곳으로

집에서 골목으로 거리로

모여서 광장으로

개여울에서 천으로 강으로

모여서 바다로

불이 물처럼 흐르니

도깨비불이다.

어떤 윤똑똑이는 참을성 없이 뽀르륵 나서더니

이 도깨비불을

일상의 혁명이라고 했다.

그런데 아니다!

도깨비들은 광장에 모여서 혁명이 아니라

뚝딱! 농사를 짓고 있다.

농부가 모판에 씨를 뿌리듯이

도깨비들은 인간의 온갖 탐욕으로 단단하게

다져진

아스팔트 위에 희망의 씨앗을 뿌리고 있다

그래서 화종(火種)

주 | 촛불집회의 의미

2017년 3월 19일, 서울시는 촛불집회의 유네스코 세계기록유산 등재를 목표로 자료조사와 수집활동을 벌이고 있다고 했다. 비폭력으로 대통령 탄핵을 이끌어낸 점이 세계 유래가 없는 만큼 한국 민주주의와 시민들의 성숙된 의식을 전 세계에 알려 세계 민주주의 성공 모범사례로 자리 잡게 만들기 위해서다. 서울시는 1980년대부터 현재까지, 국내외에서 벌어진 촛불집회를 망라해 향후 전문가 자문회의를 거쳐 그 범위를 확정할 예정이다. 뿐만 아니라 서울시는 촛불집회에 대한 노벨평화상 수상 지원도 추진해 촛불집회의 역사적 의미와 성숙한 시민문화를 알릴 계획이다.

촛불: 광장에 모인 사람들

화종(火種) 5
116×80cm
캔버스
유채
2009.

불편한 진실에 맞서 길 위에 서다

洪成潭